Poésie florale en Normandie
Cédric Deshayes
Floral Poetry in Normandy

Ce livre est un appel au voyage à travers les fleurs et notre beau patrimoine régional.

This book invites you to embark on a journey through the enchanting world of flowers and our outstanding regional heritage.

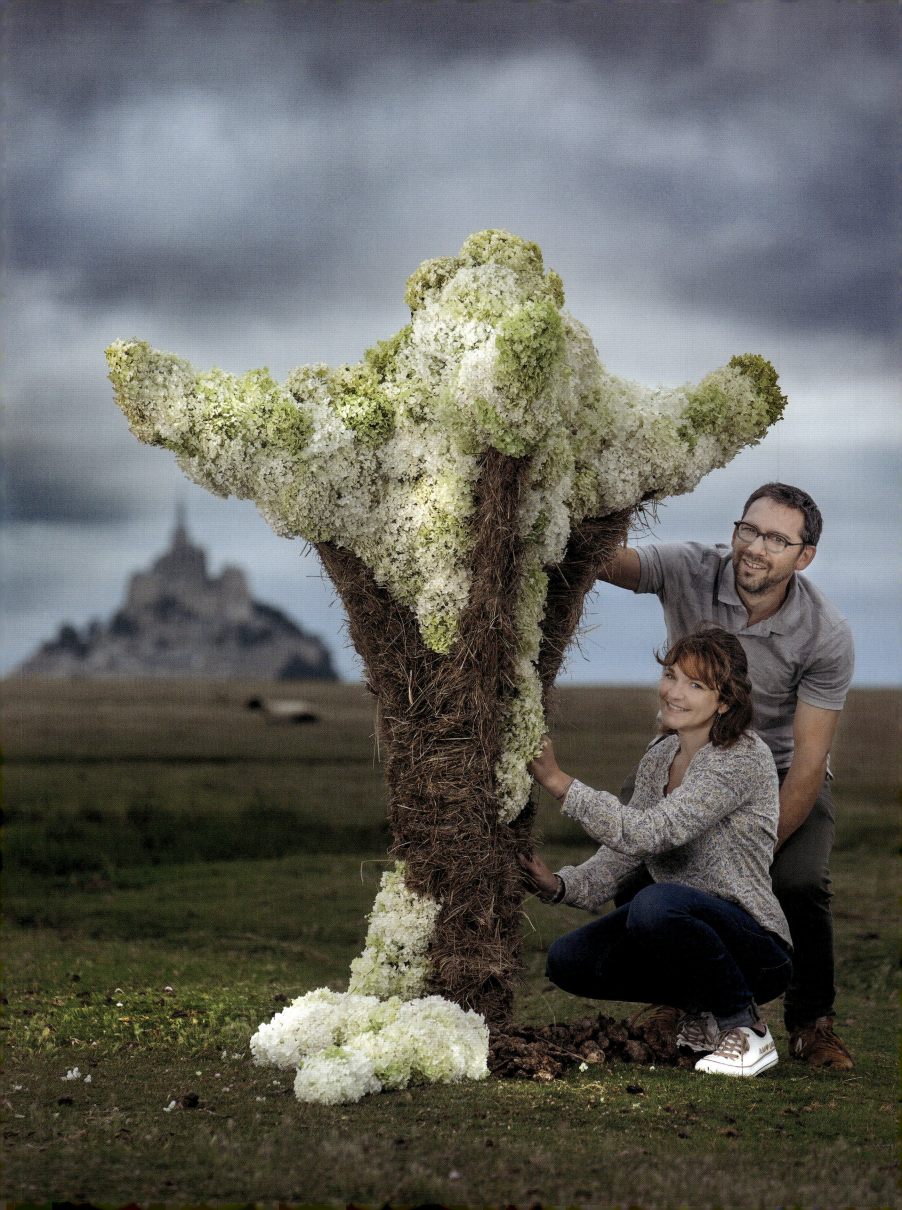

Poésie florale en Normandie

Cédric Deshayes

Floral Poetry in Normandy

stichting
kunstboek

Préface

Cédric Deshayes est fleuriste à Grand Bourgtheroulde, près de Rouen depuis 2004.

Conseillé par un maître fleuriste, M. Bayard, il a fait son apprentissage à Paris chez le champion du monde des fleuristes, M. Gilles Pothier, auprès duquel il est resté pendant trois ans. Après avoir obtenu des places honorables à différents concours, en 2019, il décroche les titres de Vice-champion de France et Meilleur Artisan de France.

Un jour un fleuriste de renommée lui a dédicacé son livre : Cédric, vous êtes en train de montrer à tous ce que vous voulez être : un bon, voire un très grand fleuriste. Continuez et vous le serez...

Aujourd'hui Cédric évolue, il nous offre ce livre, fruit à la fois de sa passion du patrimoine normand et de son histoire, mais surtout et aussi de son amour pour l'Art Floral.

Cédric est issu de la quatrième génération d'une famille d'horticulteurs et de fleuristes. Son arrière-grand-père a fondé en 1936 un établissement horticole renommé dans toute la Normandie : il produisait lui-même ses cyclamens et ses hortensias. Cédric était absorbé par ces couleurs, ces textures, ces parfums qui embaumaient les serres. Son grand-père puis son grand-oncle ont continué par la suite. Sa grand-mère a ouvert une boutique de fleurs à 45 ans, aidée en cela par la plus grande fleuriste rouennaise de l'époque. Son père a ensuite repris le flambeau. Mais Cédric souhaitait devenir armurier ; son diplôme en poche, il décide soudainement de revenir dans la lignée et de faire un apprentissage en tant que fleuriste à Paris, car Cédric voulait devenir un grand fleuriste et auparavant, les grands étaient à Paris.

C'est chez Gilles Pothier qu'il découvre l'Art Floral, en tant qu'artiste ; il aime le beau, le grand, la création. Il y découvre l'amour du végétal, la manière subtile de le travailler tout en le respectant et cela devient sa passion.

En 2004, son père lui propose une association professionnelle pour ouvrir un magasin, Art et Végétal. Cédric fonde une famille et se lance dans les concours. Il se classe souvent dans le trio de tête.

De ces rencontres, il garde l'esprit de partage, l'observation d'autres techniques que les siennes, mais aussi l'amitié qui le lie encore à certains de ses concurrents ; il a certes besoin de se prouver qu'il peut être un grand professionnel, mais il garde ses valeurs fondamentales d'ouverture sur les autres, de partage et de transmission.

Sa passion il la partage avec sa famille, Charlotte sa femme et leurs trois filles. Charlotte assure l'organisation et la gestion des mariages. D'elle, il dit : « elle a l'œil d'un juré de concours ». Elle le pousse à se dépasser, toujours avec un regard bienveillant et objectif. De la création d'Art et Végétal, magasin de départ, il se tourne aujourd'hui davantage vers l'évènementiel et la création florale. Il décroche la décoration de grands événements en Normandie et ailleurs.

Cédric puise son inspiration dans son environnement : le végétal, et sa formation de métallurgiste l'aide à monter le support de la création qu'il a en tête ; les fleurs sont principalement de saisons sélectionnées méticuleusement à Rungis, il a l'œil pour trouver les plus belles fleurs, sa matière première, comme la peinture sur la palette d'un peintre.

Comme le peintre, il voit le résultat qu'il veut obtenir à la fin ; alors, en fonction du lieu, de l'occasion, de la saison, il crée la structure et y ajoute une touche de jaune ici, une touche de rouge par là, sur le fond qu'il a choisi ; la création vient de l'alchimie entre les couleurs et la texture; telle composition monumentale pour le Mont Saint-Michel, telle autre plus raffinée pour le Musée Dior ou les parapluies de Cherbourg. De connivence avec son photographe, d'un coup, il sait qu'un casque américain, un coquelicot sur fond de bunker illustrent bien le débarquement allié à Arromanches ; à Deauville, il coiffe son modèle style année folle ; il en va de même pour chaque lieu.

Infatigable, toute l'équipe qui l'a aidé à réaliser ce livre, l'a suivi dans son périple à travers la Normandie. Des milliers de kilomètres, des milliers de fleurs, des heures de préparations, des nuits de travail. C'est le lieu qui donne l'inspiration : des roses pour Dior, du foin au Haras du Pin, des moules au Mont Saint-Michel. Pour les lieux religieux, il faut respecter l'ordre, pour un château une pluie de roses... Par respect pour ses clients, sa famille, Cédric se dépasse sans cesse ; il n'aime ni la routine, ni la médiocrité.

Ce livre c'est le patrimoine culturel et moral qu'il veut léguer à ses enfants. Nul suffisance chez Cédric, de l'humilité et le plaisir du partage avec Pierre, son ami et fleuriste qui lui apporte ce qu'il n'a pas : la patience d'un orfèvre. Pierre amène sa touche « bijoutier » dans certaines œuvres pendant que Cédric guide toute son équipe dans les différentes étapes de sa création ; mais il sait aussi écouter, modifier.

Ce livre, au fond, c'est un point d'étape sur son travail actuel. Il nous prouve qu'il est un grand professionnel. Il se le prouve aussi à lui-même. Son premier défi était sans doute de faire valoir son idée du métier de fleuriste. Ce n'était pas facile au fond de la campagne normande, il voulait montrer à ses clients une nouvelle vision du métier. Il est maintenant un maître en Art Floral.

Son autre passion c'est la transmission... Il a formé en Normandie ou ailleurs, au Japon, des groupes de fleuristes amateurs ; il lui plaît de transmettre à ses apprentis ; il est heureux, quand ils perçoivent sa vision du métier, il aime repérer les potentiels de chacun. Quel bonheur de transmettre sa passion comme son maître l'a fait pour lui.

Cédric, ta famille, tes amis, fleuristes ou non sont fiers de toi... chapeau bas, l'artiste. Tu aimes la citation d'Oscar Wilde « on vise la lune pour atteindre les étoiles ». Quelles étoiles vises-tu Cédric ? Nous savons tous que tu chercheras à te dépasser encore et encore. De plus grands évènements, un autre livre sur les jardins à travers le monde et l'histoire ? Tu as déjà créé le magasin de tes rêves, où tu tiens à créer devant tes clients. Où t'emporteront tes rêves et ta volonté de toujours prendre plaisir à ce que tu fais ? Ton ambition n'est pas de briller aux yeux de tes pairs, mais de te prouver que tu peux toujours faire mieux ; sans écraser les autres, en gardant tes valeurs de partage, d'amitié, de transmission et de création.

Cathérine

Preface

Cédric Deshayes is an accomplished florist based in Grand Bourgtheroulde, near Rouen.

Since 2004, he has been honing his craft, starting with an apprenticeship in Paris alongside world champion florist Gilles Pothier, mentored by the esteemed Mr Bayard. With three years of dedicated training and numerous competition wins, Cédric has garnered recognition as Vice Champion of France and Meilleur artisan de France in 2019.

His dedication to excellence is evident in the words of a renowned florist who dedicated a book to him, recognizing Cédric as a talented and aspiring florist: "Cédric, you are demonstrating what it takes to become a good, even exceptional, florist. Keep up the great work, and you are bound to achieve…"

This book represents the culmination of his passion for Normandy's heritage, history, and most importantly, his love for the art of floral design.

Cédric comes from a long line of horticulturists and florists, dating back four generations. In 1936, his great-grandfather established a renowned horticultural company in Normandy, specialising in the propagation of cyclamens and hydrangeas. Cedric was enchanted by the vibrant colours, textures, and fragrances present in the greenhouses. His grandfather and great-uncle continued the business. At the age of 45 his grandmother opened a successful flower shop with the help of Rouen's leading florist. Later, Cédric's father took over the shop. Despite initially pursuing a career as a gunsmith, Cédric's passion for floristry led him to complete an apprenticeship in Paris, where he aspired to become an outstanding florist, as the great ones once were in the city. It was during his time at Gilles Pothier that he truly discovered the art of floral design. Cédric is an artist at heart, appreciating beauty, grandeur, and creativity. His love for plants and meticulous approach to working with them while maintaining respect became his ultimate passion.

In 2004, his father offered him a professional opportunity to open a flower shop; Art et Végétal. Since then, he has started a family and participated in competitions, often achieving top three-three finishes. Through these experiences, he has embraced the values of sharing, learning from others' techniques, and

maintaining friendships with fellow competitors. While striving for professional greatness, he has remained committed to his core principles of openness, sharing, and mentorship. Outside of his professional life, he shares his passion with his wife Charlotte, who plays a crucial role in organising and managing weddings, and their three daughters. He admiringly describes his wife as having the discerning eye of a competition judge and credits her for motivating him to continuously improve, always with kindness and objectivity.

Since the opening of Art et Végétal, he has expanded his focus towards events and floral design. He has decorated major events and venues in Normandy and elsewhere. Cédric draws inspiration from his natural surroundings, while his background as a metalworker aids in crafting the perfect support structure for his envisioned designs. The seasonal flowers, his artistic medium akin to a painter's palette, are meticulous selected from Rungis as Cédric possesses an astute eye for the most exquisite blooms. Like an artist, he envisions the result and subsequently shapes the structure, skilfully incorporating touches of yellow or red against carefully chosen backdrops. The creation effortlessly emerges from the interplay of colours and textures, yielding monumental compositions for Mont Saint-Michel and sophisticated elegance for the Dior Museum or Cherbourg umbrellas. Collaborating with his photographer has revealed enlightening possibilities, such as capturing the essence of the Allied Landings at Arromanches through an American helmet and a single poppy against a wartime backdrop. Be it styling models in the spirit of the Roaring Twenties at Deauville or tailoring designs to each unique locale, Cédric consistently achieves mastery in his craft.

The dedicated team that assisted him in creating this book accompanied him along his remarkable journey through Normandy. Countless kilometres, an abundance of flowers, extensive preparation, and countless hours of work. It is the very locations that ignite inspiration, from roses for Dior to hay at the Haras du Pin, and mussels at Mont Saint-Michel. When it comes to religious sites, the rules of the order must be respected, while a castle warrants a celestial shower of roses.... Driven by his deep respect for his clients and his family, Cédric consistently exceeds expectations; routine and mediocrity are not his cup of tea.

For Cédric this book is a precious cultural and moral legacy that he wishes to pass on to his children. Cédric exudes humility, devoid of any smugness. He takes pleasure in sharing his journey with Pierre, his friend and florist, who brings him the missing ingredient - the patience of a goldsmith. While Cédric provides guidance throughout the creation process, Pierre adds his exquisite "jeweller's touch" to certain aspects of their work. Together, they foster teamwork, open-mindedness, and adaptability.

This book essentially serves as a progress report on his ongoing work. It not only proves his brilliance as a professional, but also demonstrates his own belief in his abilities. His initial challenge was undoubtedly to promote his idea of the florist profession, which was no easy feat with a home base in the rural countryside of Normandy. Nevertheless, he successfully showcased a fresh perspective on the profession to his customers. As a result, he is now a master of floral art.

His other passion is sharing his expertise. He has trained groups of amateur florists in Normandy, Japan, and other places. He takes delight in transmitting his knowledge to his apprentices and is thrilled when they embrace his vision of the profession. It brings him great pleasure to pass on his passion, just as his master did for him.

Cédric, your family, friends, whether they are florists or not, are proud of you. Hats off to you, the artist. You truly embody the Oscar Wilde quote, "Shoot for the moon. Even if you miss, you'll land among the stars." What stars are you aiming for, Cédric? We all know that you will continuously push yourself to new heights. Will it be organizing bigger events, writing another book about gardens around the world and history? You have already created the shop of your dreams, where you can create in front of your customers. Where will your dreams and passion for what you do take you? Your ambition is not to outshine your peers, but to continuously challenge yourself and excel while upholding your values of sharing, friendship, transmission, and creation.

Cathérine

Sommaire
Content

Bourgtheroulde et ses environs
- 10 La maison familiale
- 12 La Cidrerie des Haut-Vents
- 14 Chez Rick & Corinne
- 16 Les Étangs de la Terre à Pots
- 18 Le Pigeonnier de Bourgtheroulde
- 20 Le Musée des Lampes Berger
- 22 Une maison normande
- 24 Le Château de Tilly
- 34 Le Bec-Hellouin

Rouen
- 40 L'Hôtel de Bourgtheroulde
- 44 La rue du Gros-Horloge
- 46 La place du Vieux-Marché
- 48 La place de la Cathédrale
- 50 La cathédrale de Rouen
- 50 Fontaine de la Crosse
- 54 Le Musée Le Secq des Tournelles
- 56 L'Opéra de Rouen

La Vallée de l'Andelle
- 58 Le Château de Vascœuil
- 62 Le Château de Bonnemare
- 64 L'Abbaye de Fontaine-Guérard
- 74 La Filature Levavasseur

La Vallée de l'Eure
- 76 Le Musée des Impressionnismes à Giverny
- 78 Vernon
- 80 L'Abbaye de Jumièges

Le Pays de Caux
- 82 Le Palais de la Bénédictine
- 90 Êtretat

La Côte fleurie
- 92 Honfleur
- 94 Le Havre
- 96 Deauville
- 98 Le Village d'Art Guillaume Le Conquérant (Dives-sur-Mer)

Le Cotentin
- 100 Tapisserie de Bayeux
- 102 Arromanches
- 106 Le Mont Saint-Michel et les prés salés
- 110 Jardins Christian Dior Granville
- 114 Les Parapluies de Cherbourg

L'Orne
- 116 Haras national du Pin
- 120 Château de Carrouges

Carte de la Normandie
Map of Normandy

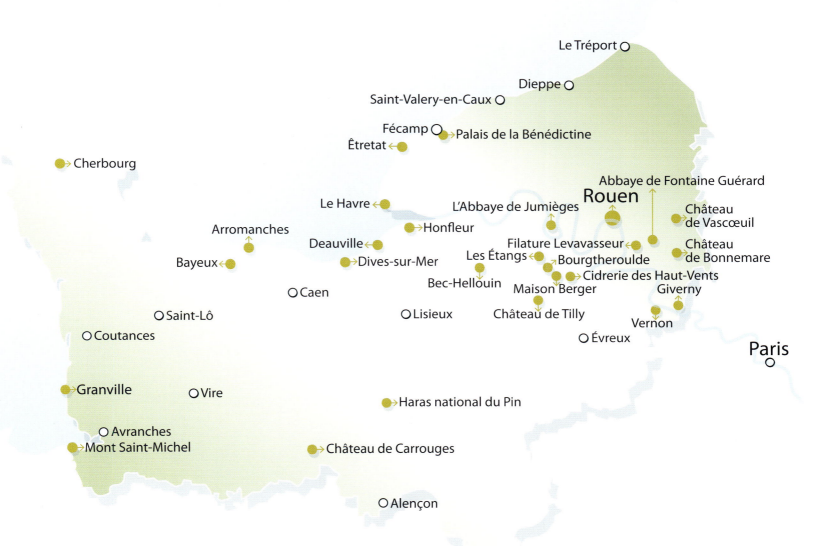

La maison familiale, là où tout a commencé
The family home, where it all began

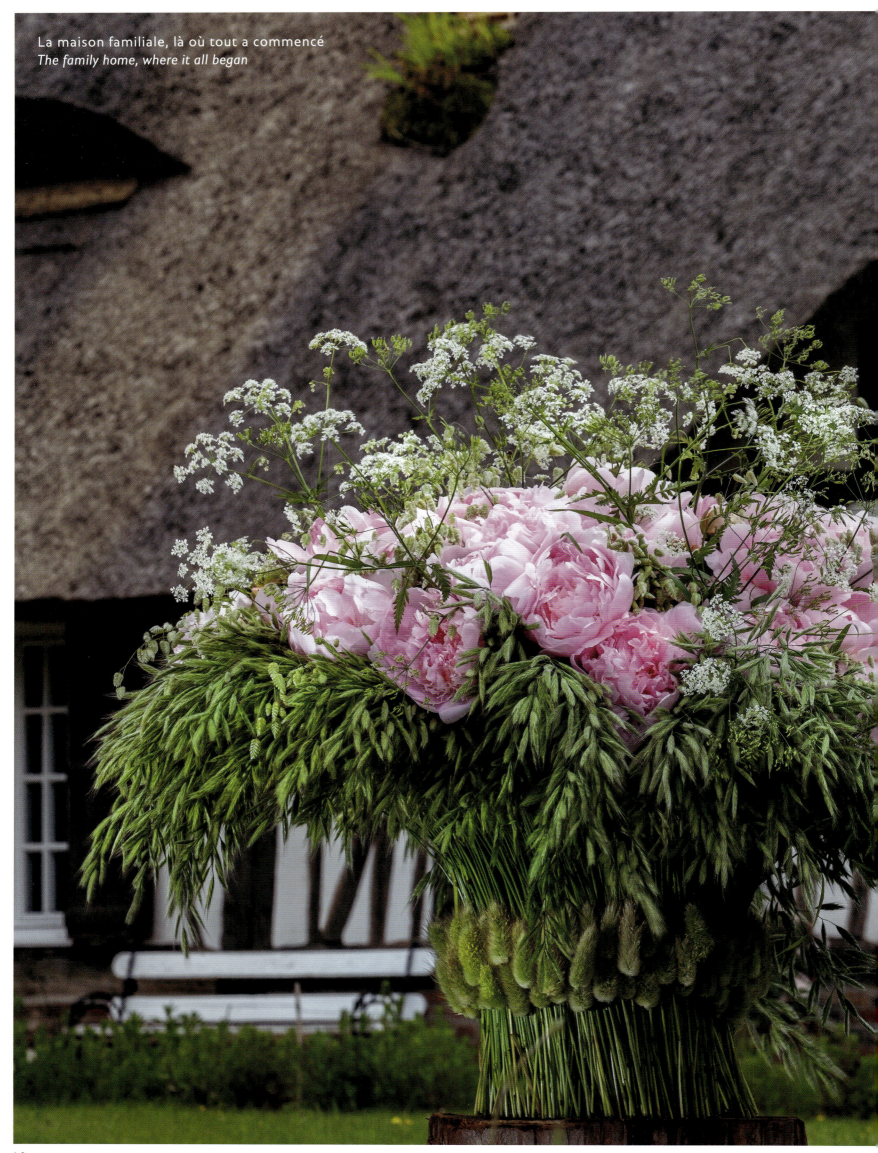

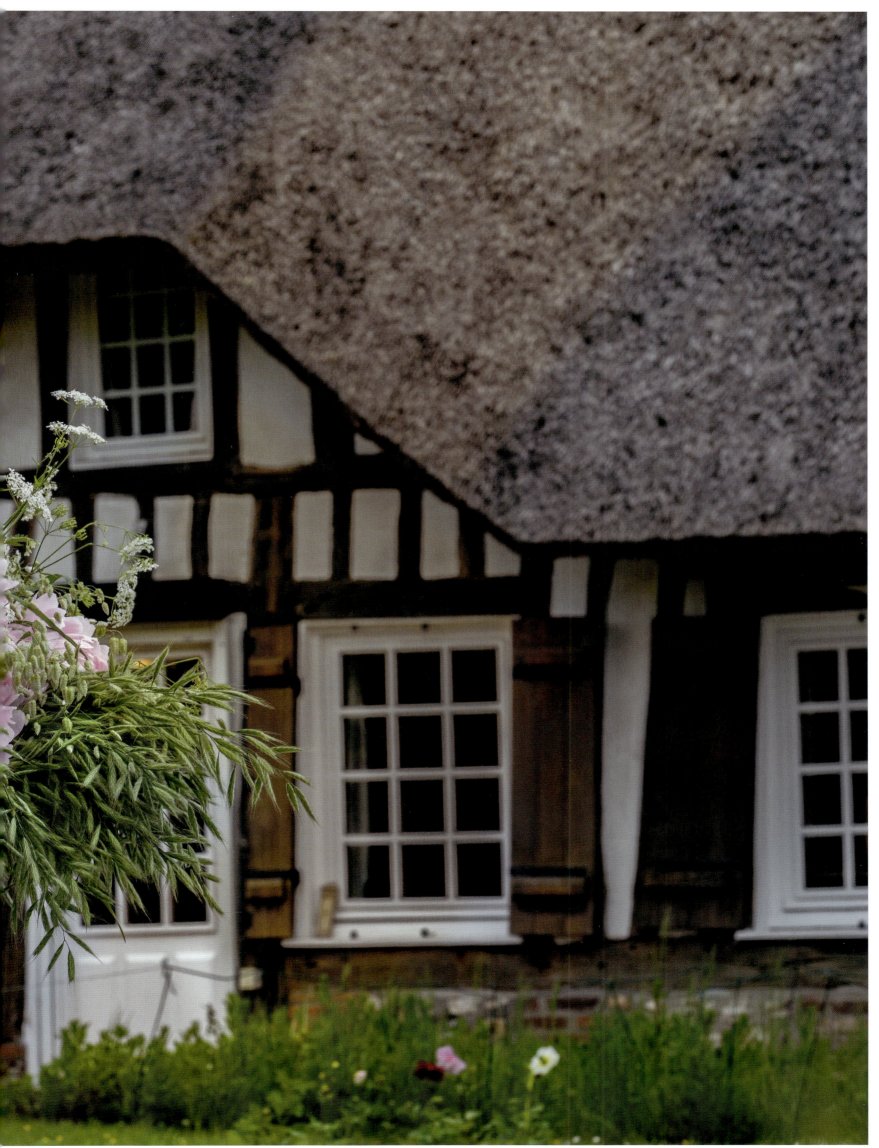

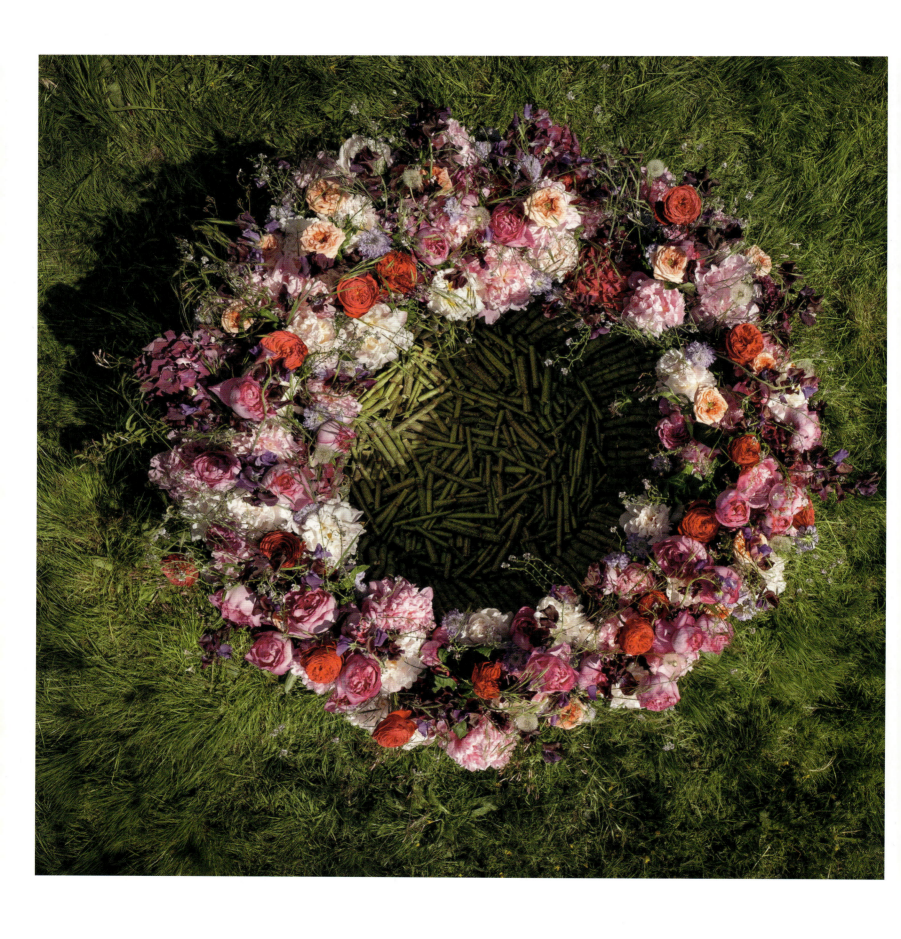

La Cidrerie des Haut-Vents, symbole de notre savoir-faire normand
The Cidrerie des Haut-Vents, a symbol of our Norman know-how

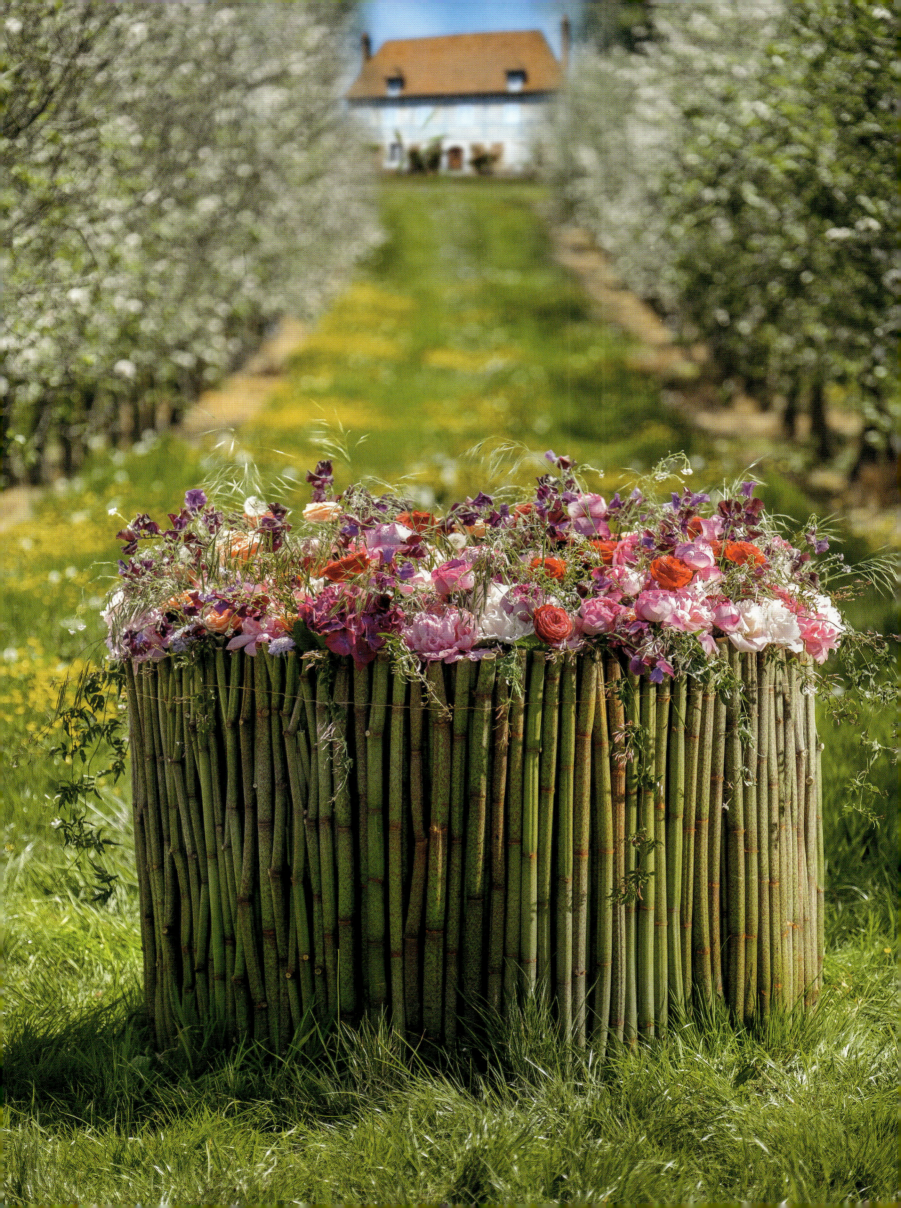

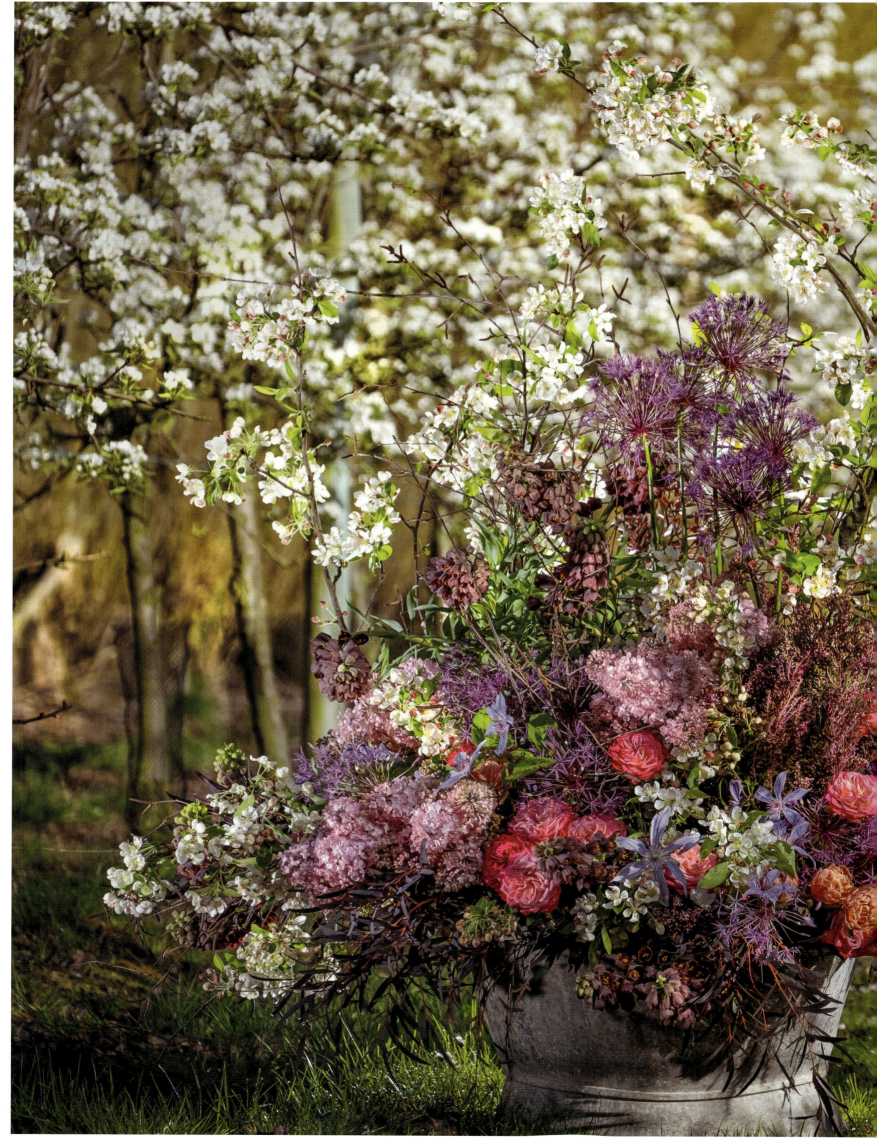

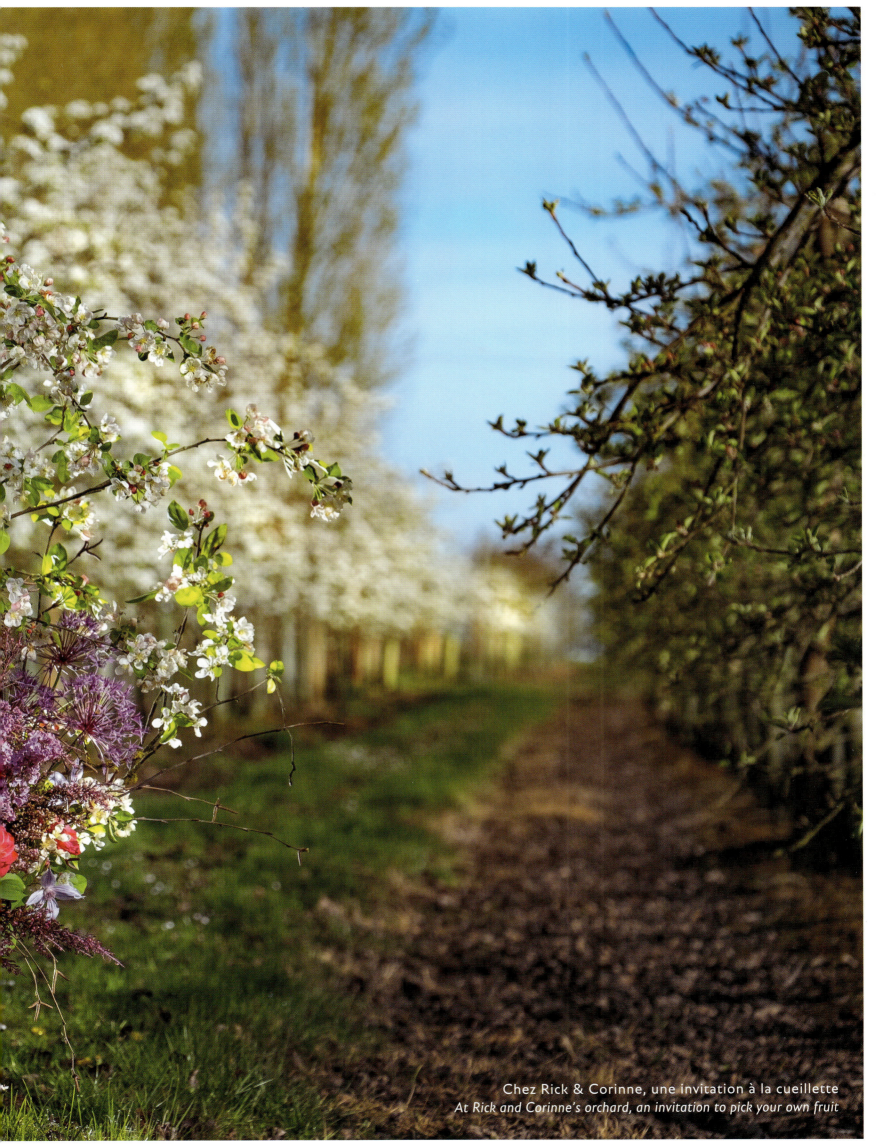

Chez Rick & Corinne, une invitation à la cueillette
At Rick and Corinne's orchard, an invitation to pick your own fruit

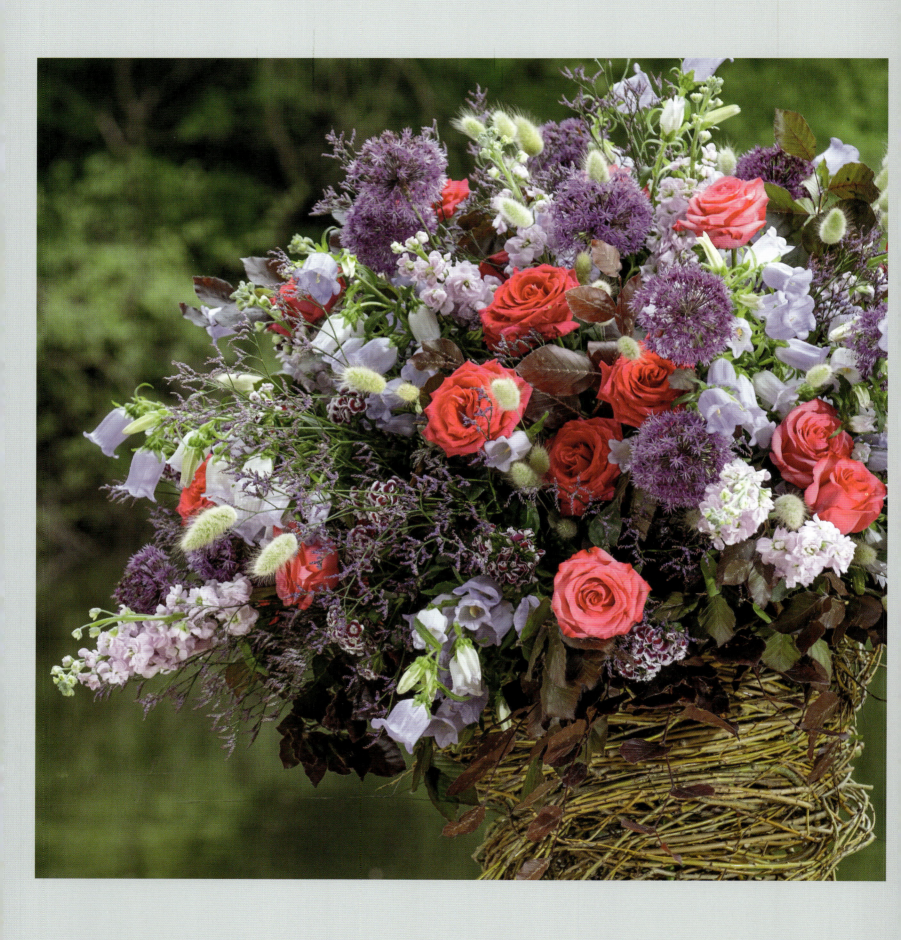

Les Étangs de la Terre à Pots, un tourbillon floral
Les Étangs de la Terre à Pots, a floral whirlwind

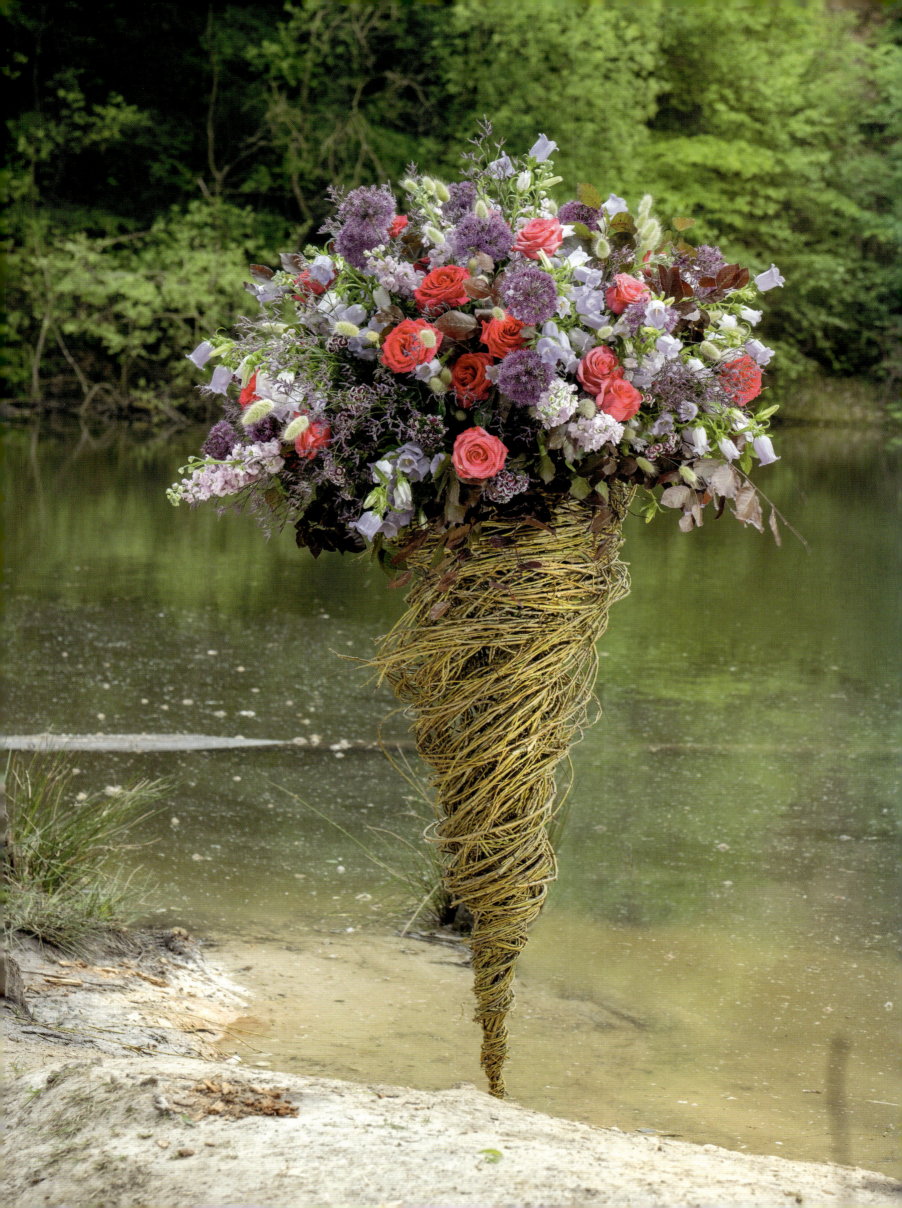

Le Pigeonnier de Bourgtheroulde, le pigeonnier côté sud
Le Pigeonnier de Bourgtheroulde, the dovecote on the south side

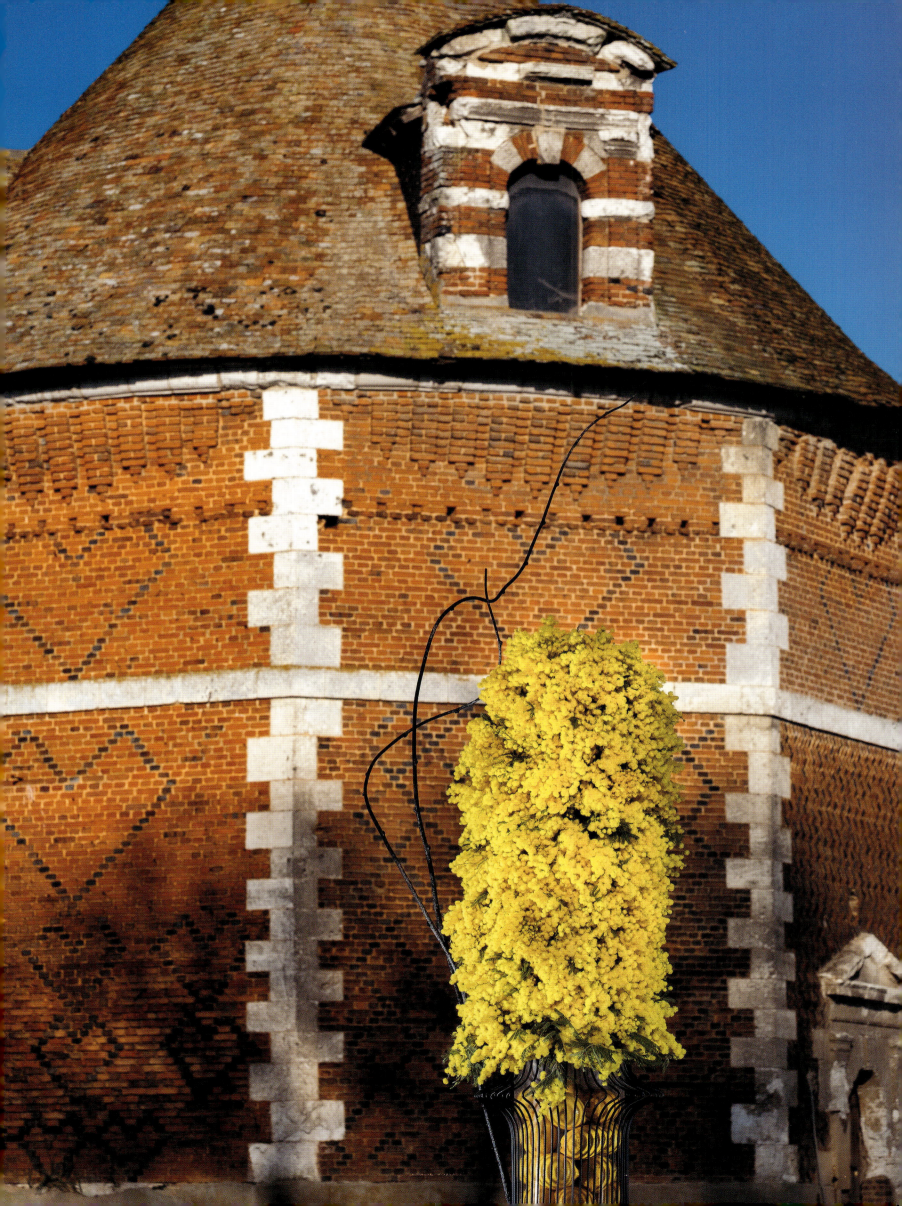

Le Musée des Lampes Berger, ma lampe
The Berger Lamp Museum, my lamp

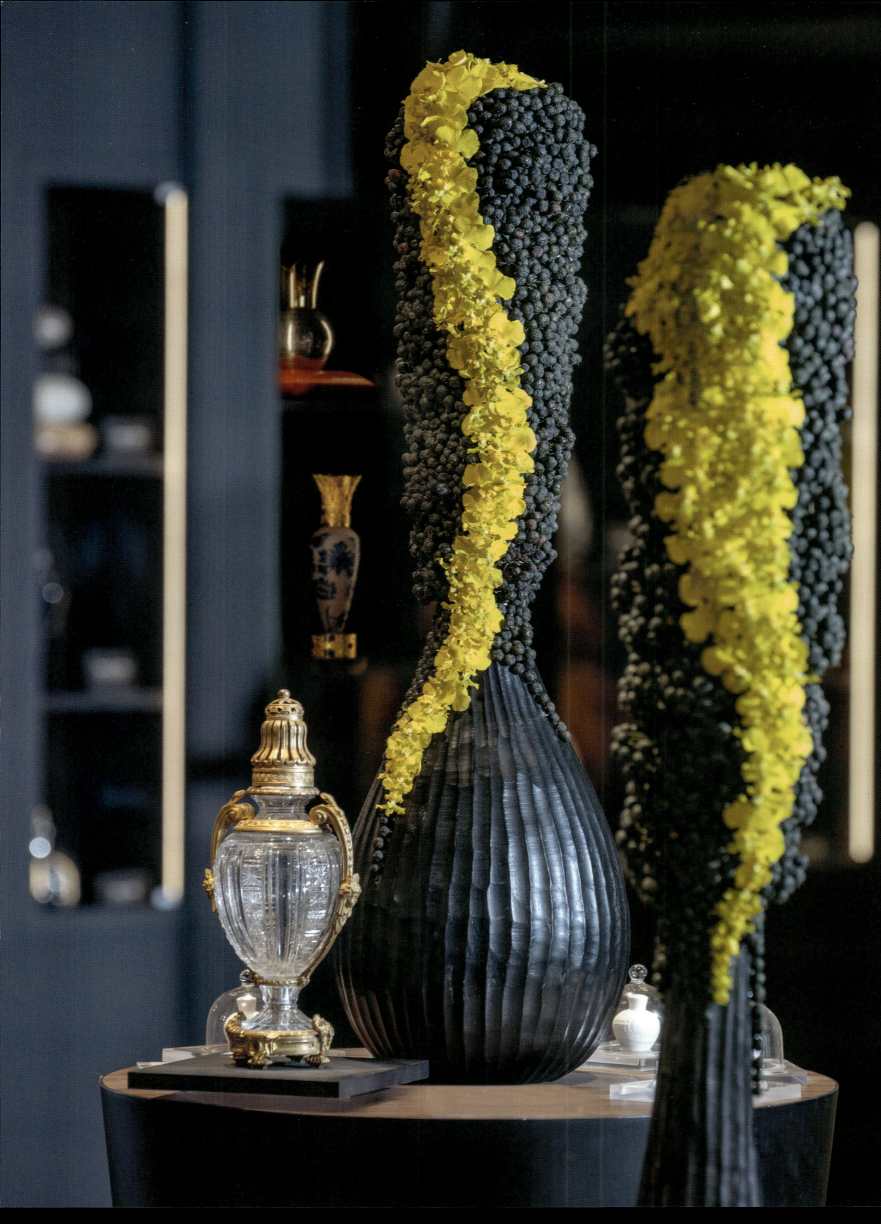

Une maison normande, fruit de la région
A Norman house, fruit of the region

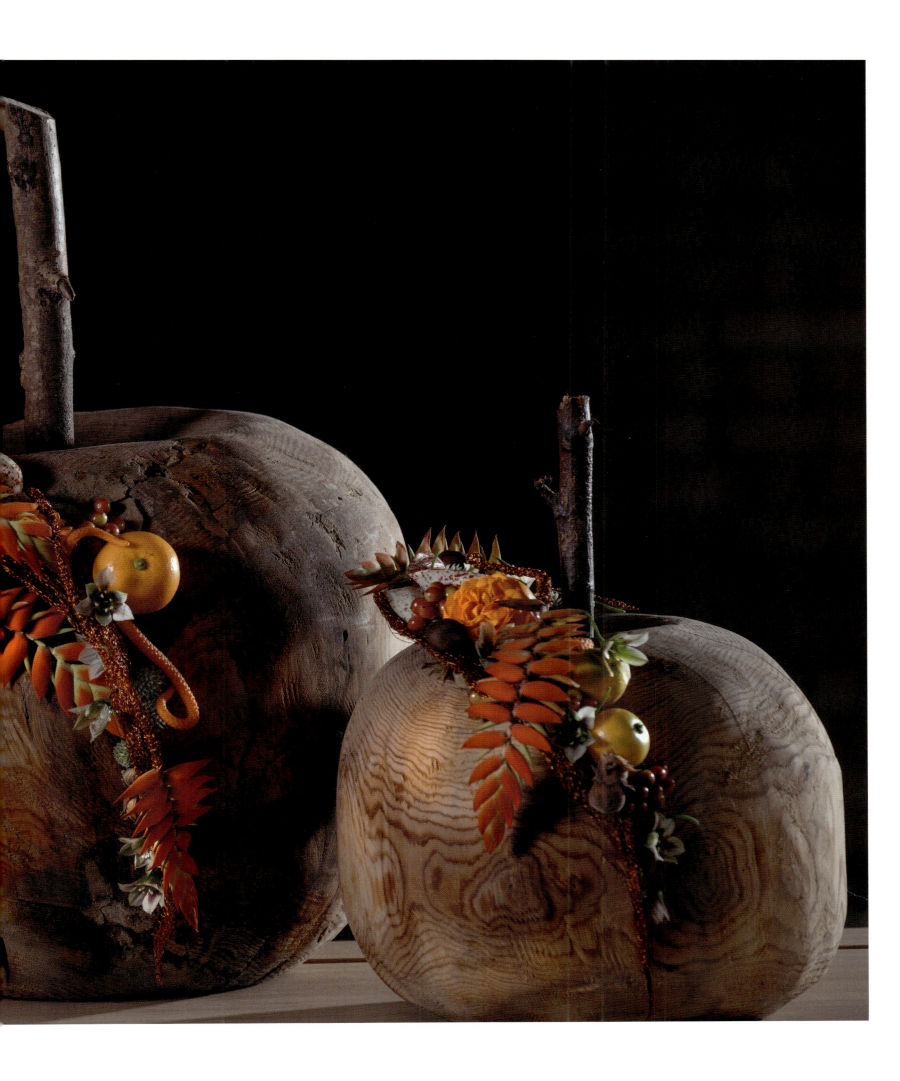

Un volcan en éruption
An erupting vulcano

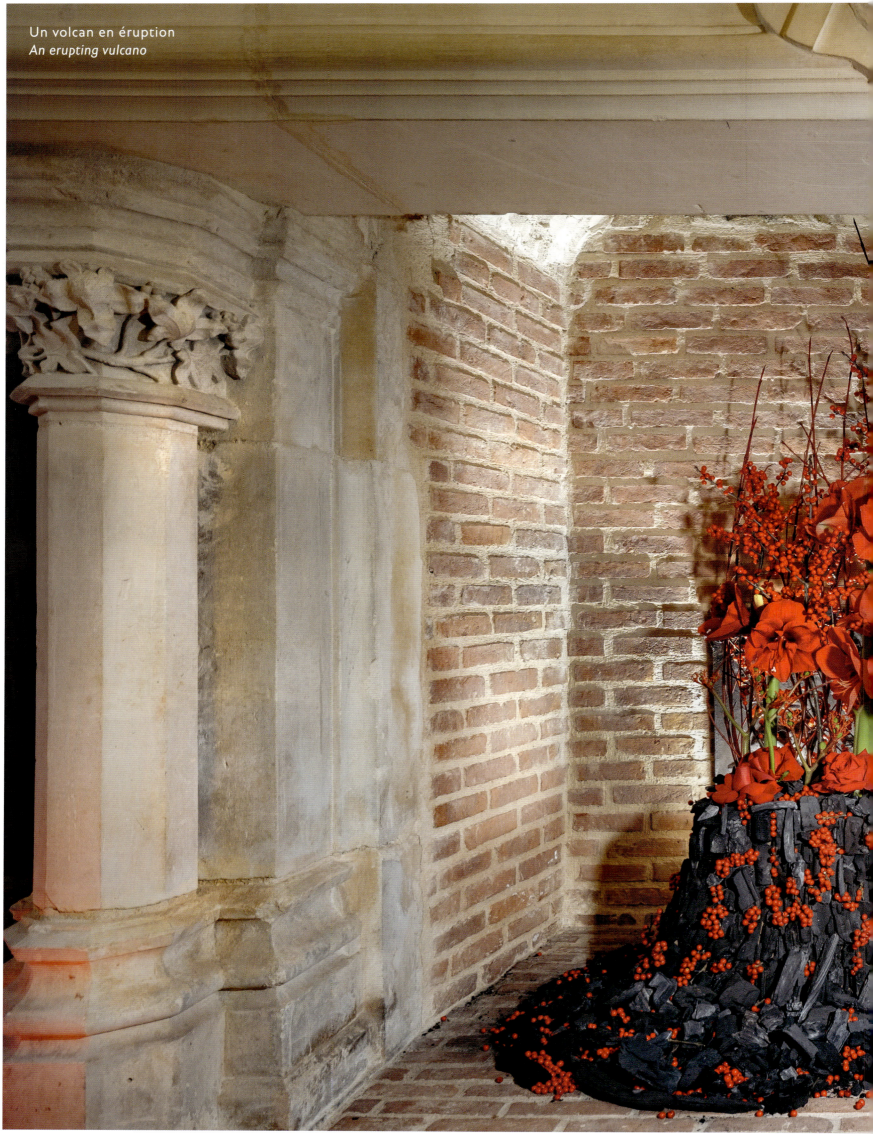

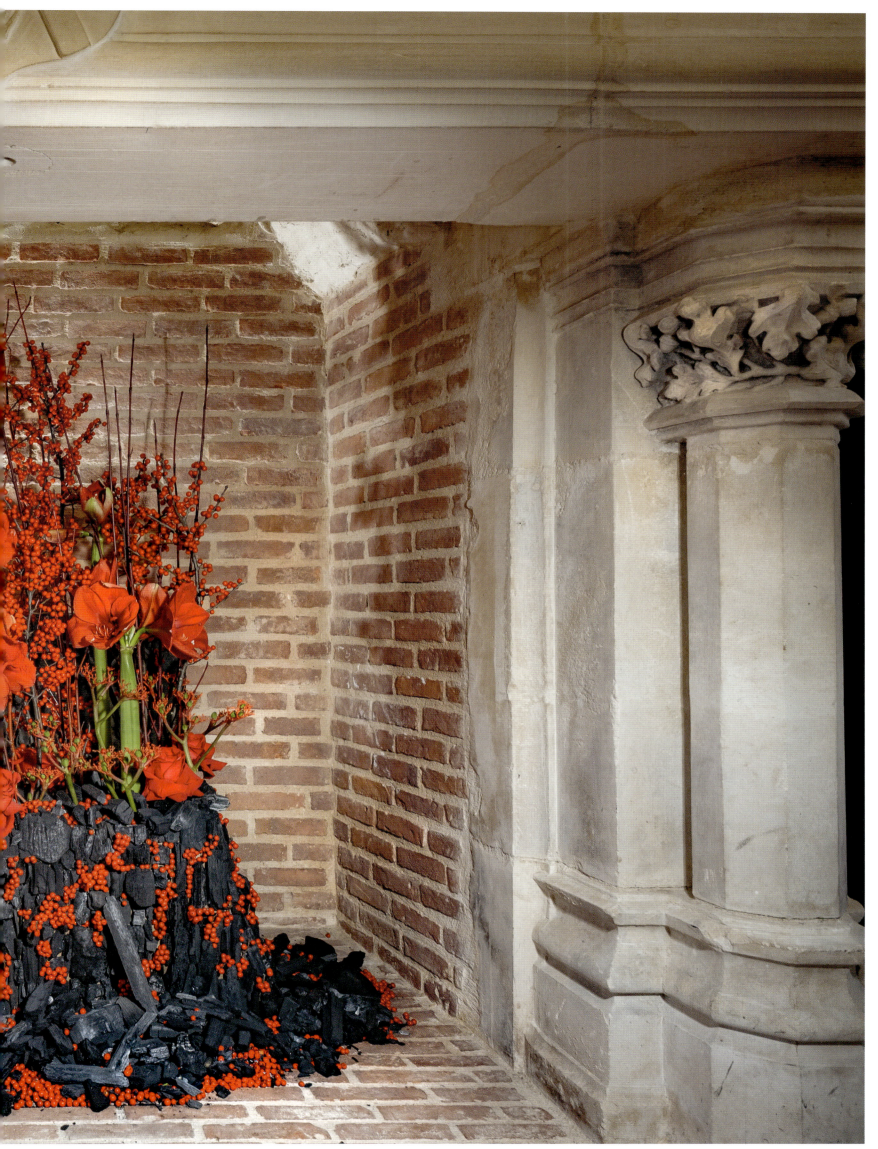

Une poire au parfum de tubéreuse
A tuberose-scented pear

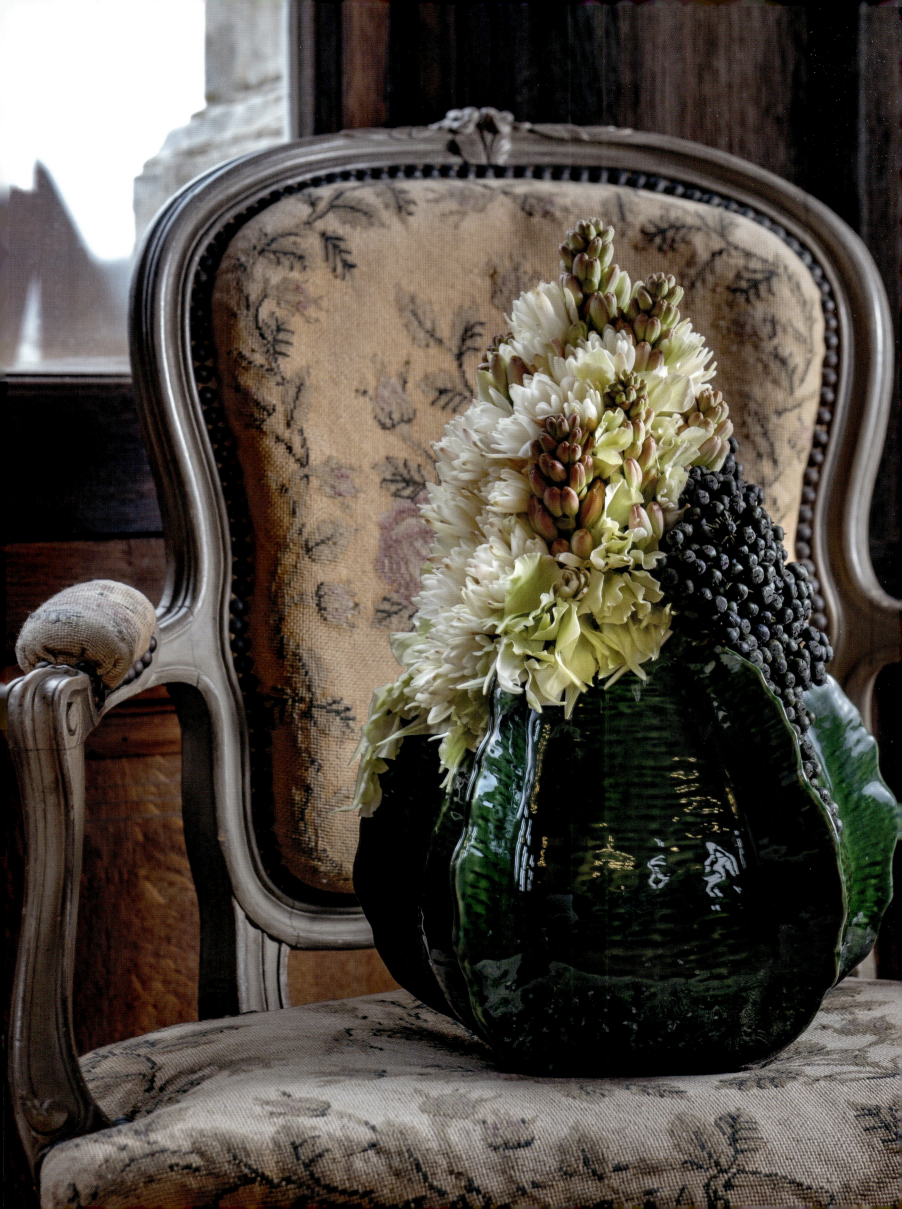

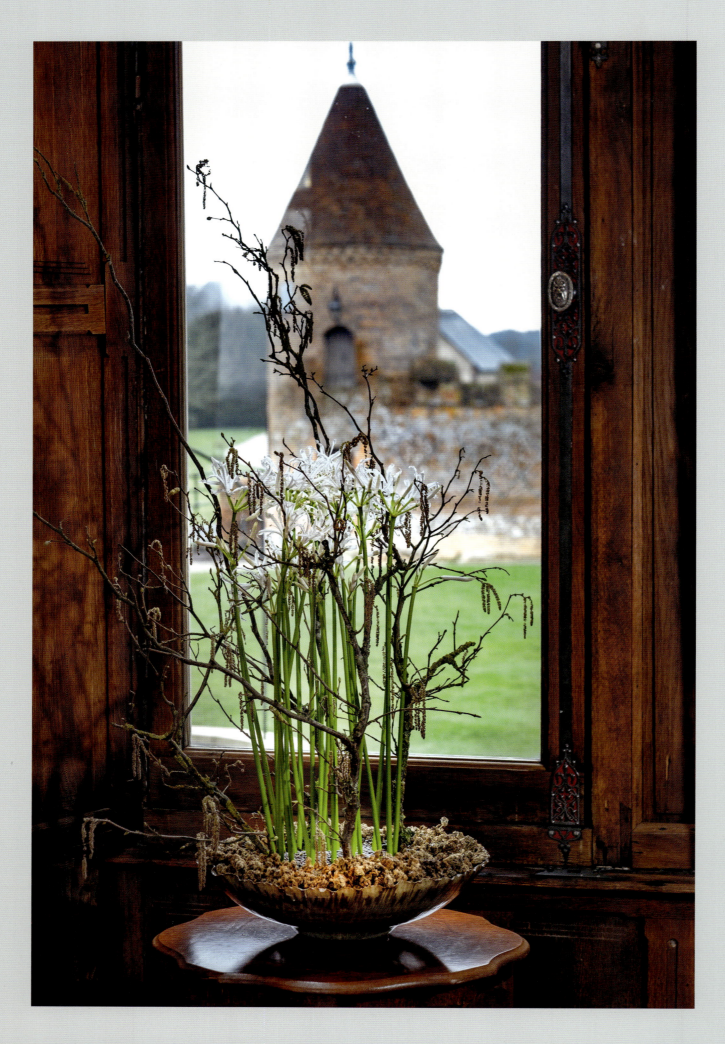

Les nérines nous montrent la direction
The nerines show us the way

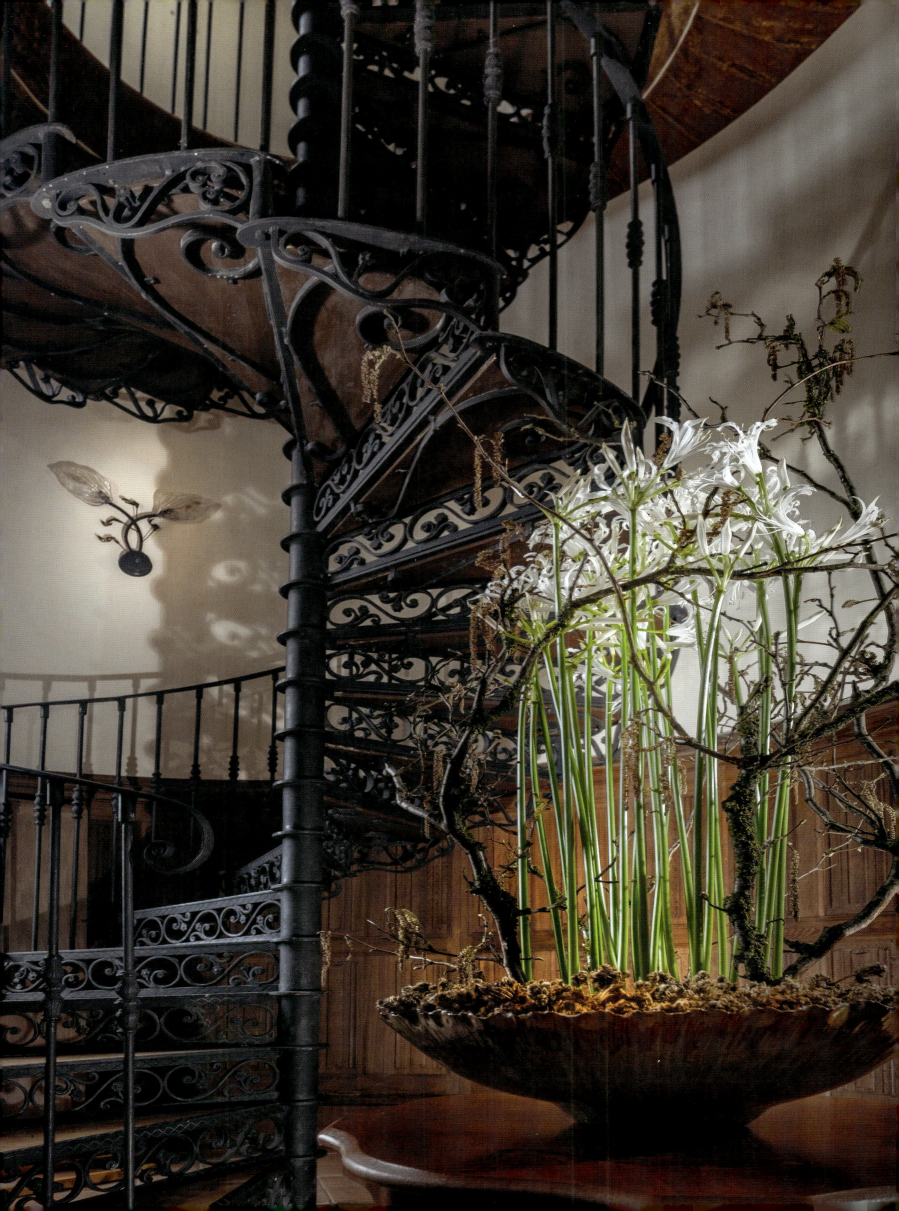

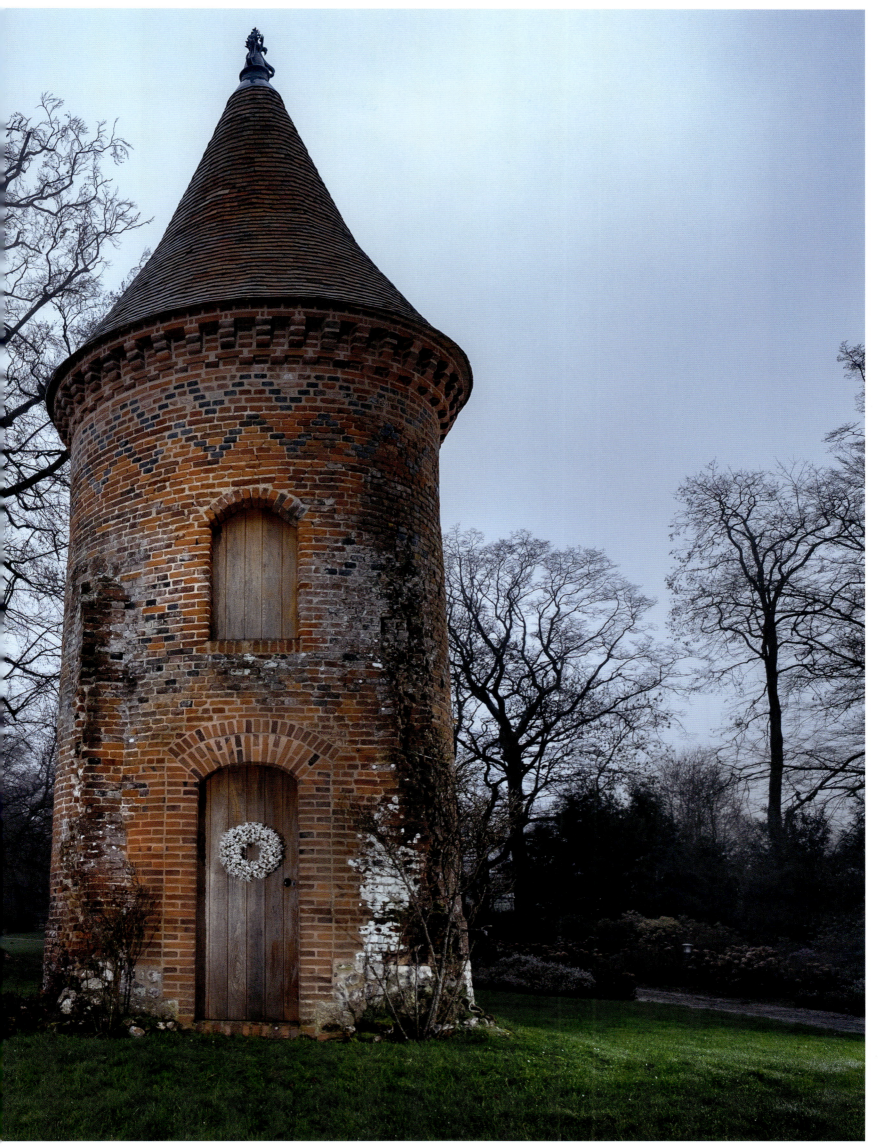

Couronne d'hiver aux senteurs d'hyacinthe
A winter wreath with the sweet scent of hyacinth

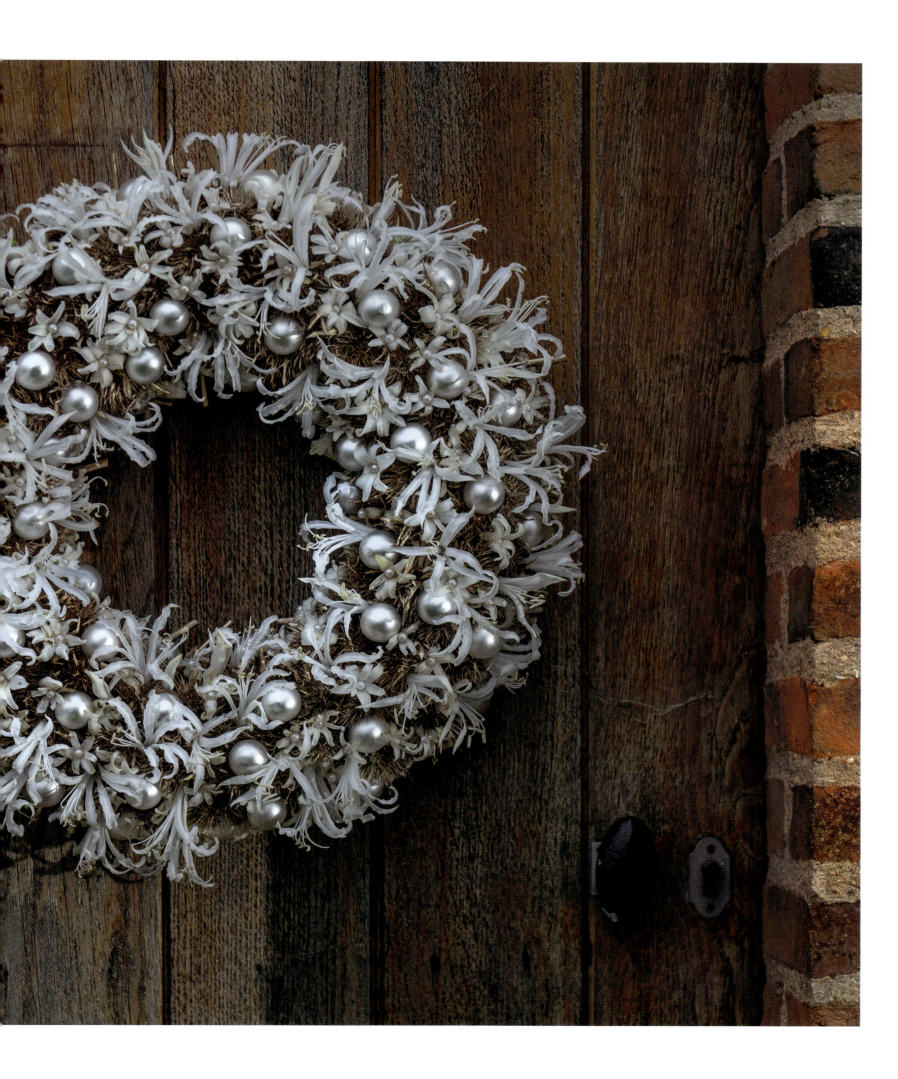

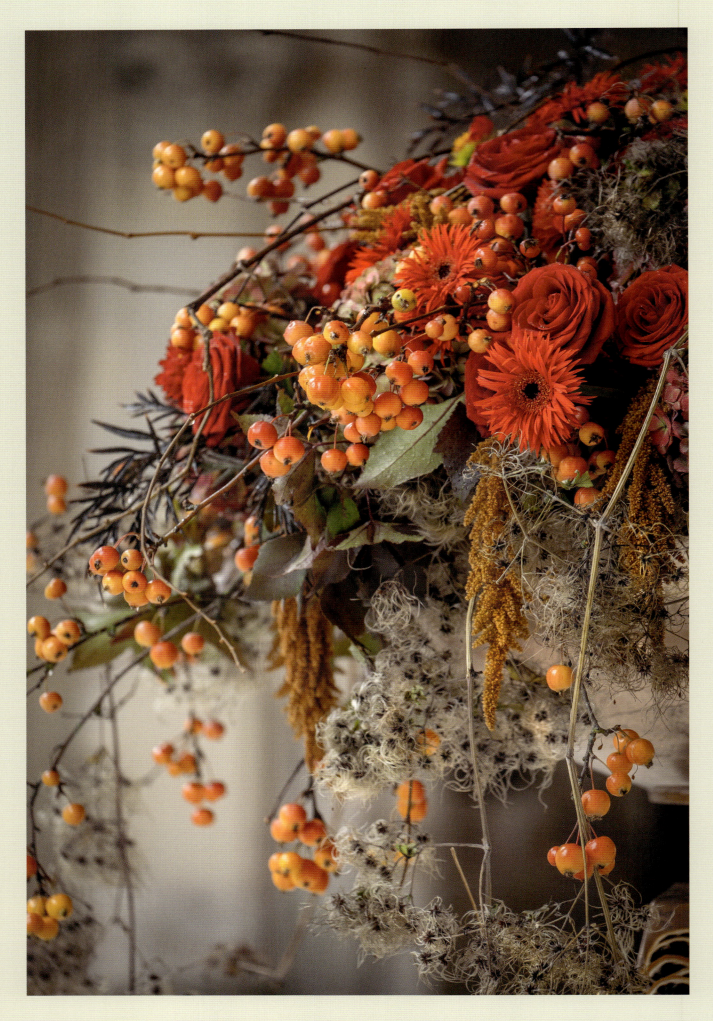

Le Bec-Hellouin, nous sommes dans le cloître de l'abbaye du Bec-Hellouin, un grand moment solennel de recueillement, dans un des plus beaux villages de France. / *Le Bec-Hellouin, inside the cloister of Bec-Hellouin Abbey, a solemn moment of meditation in one of France's most beautiful villages.*

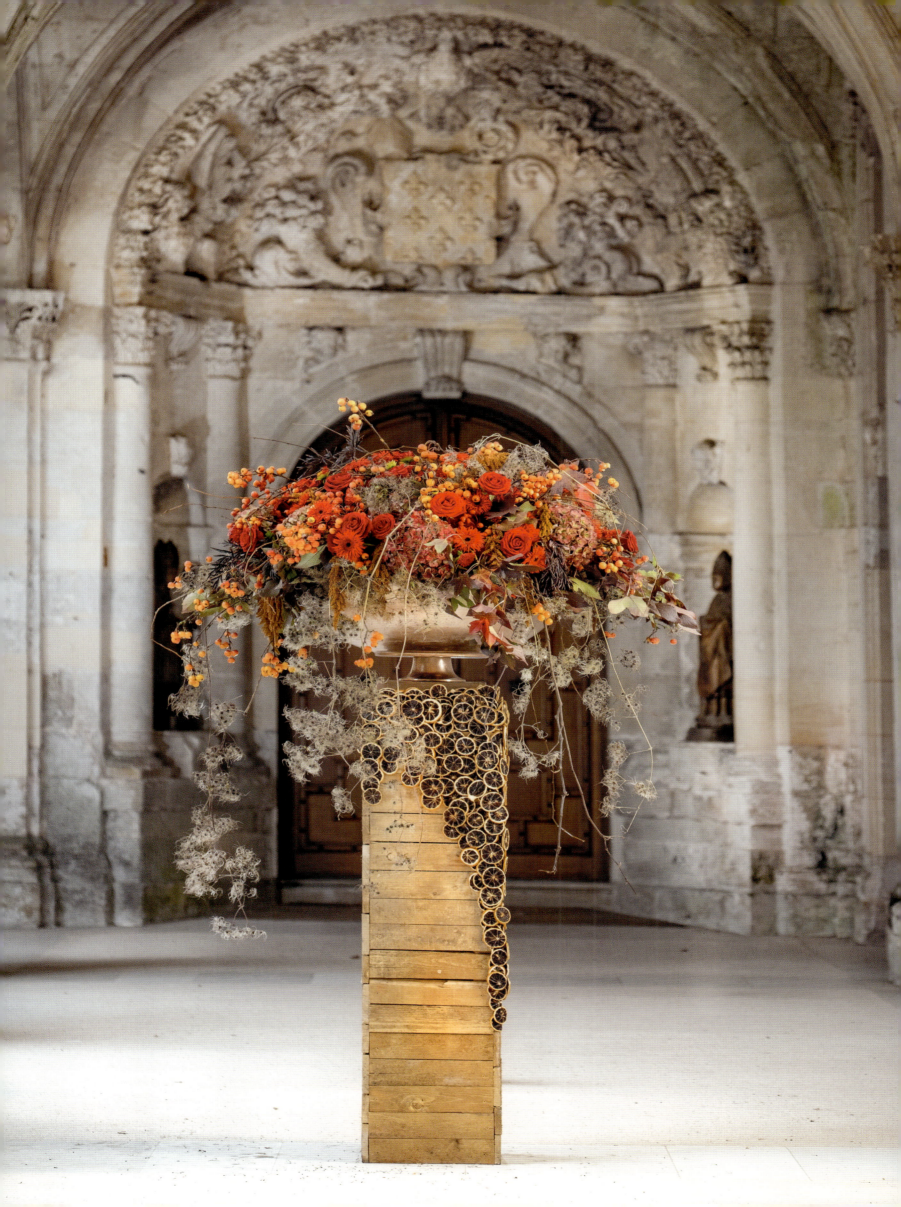

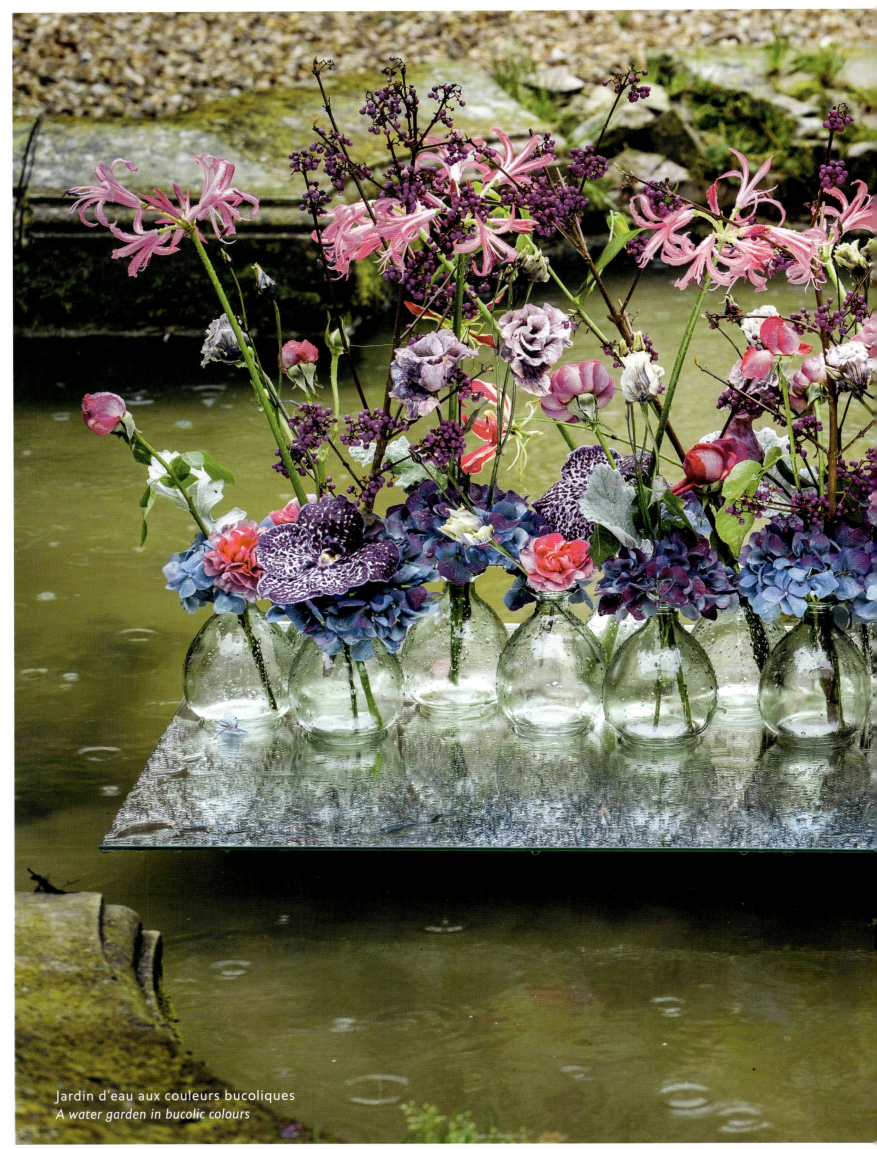

Jardin d'eau aux couleurs bucoliques
A water garden in bucolic colours

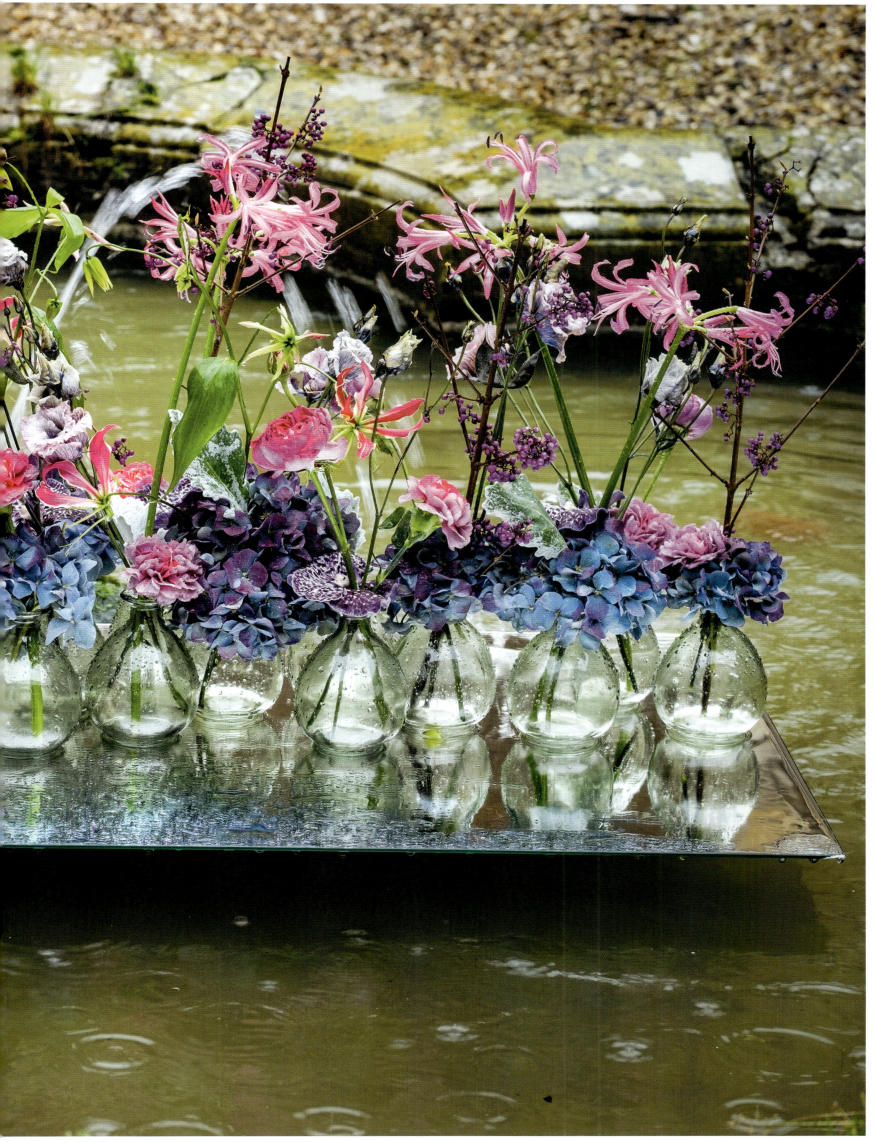

L'ordre règne, aucune pomme ne sort du rang
Order reigns, with no apple out of line

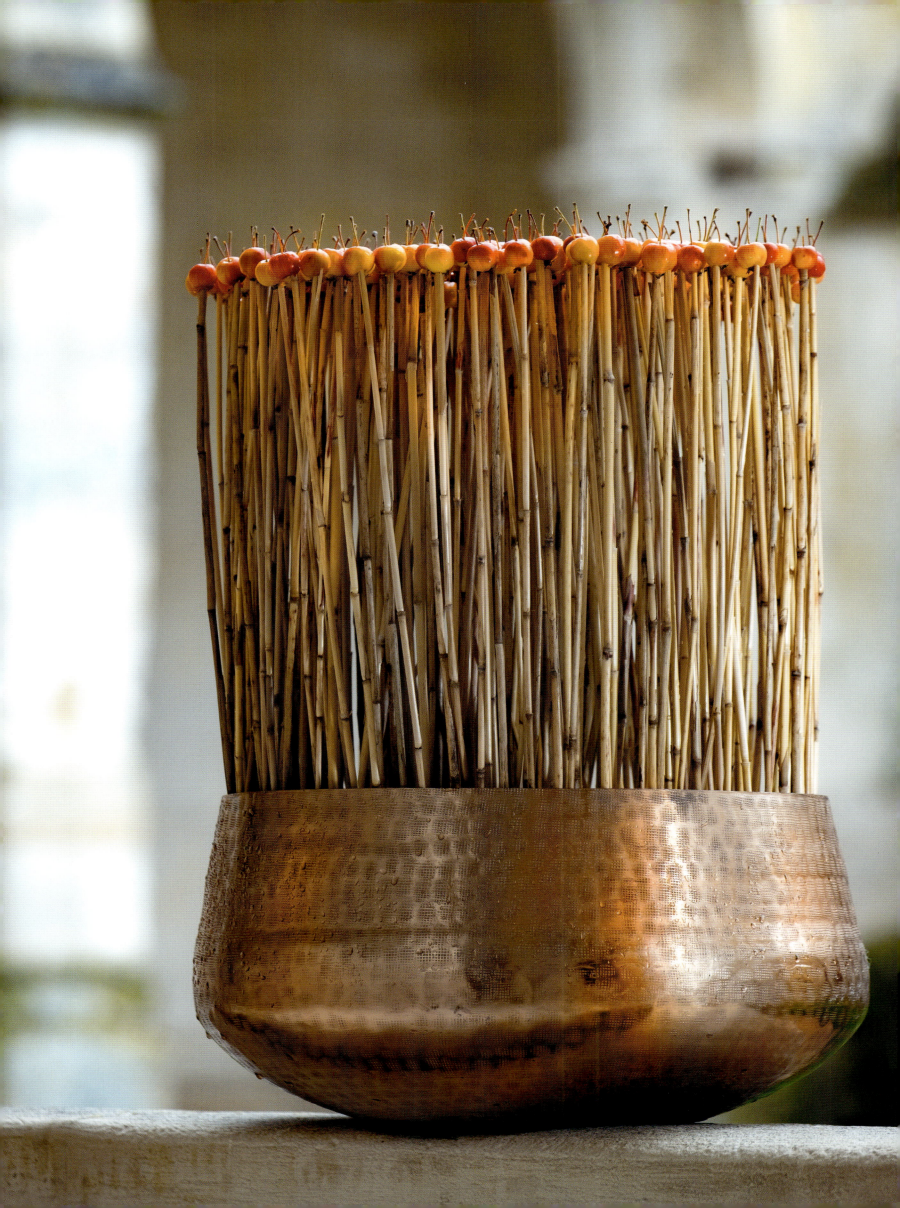

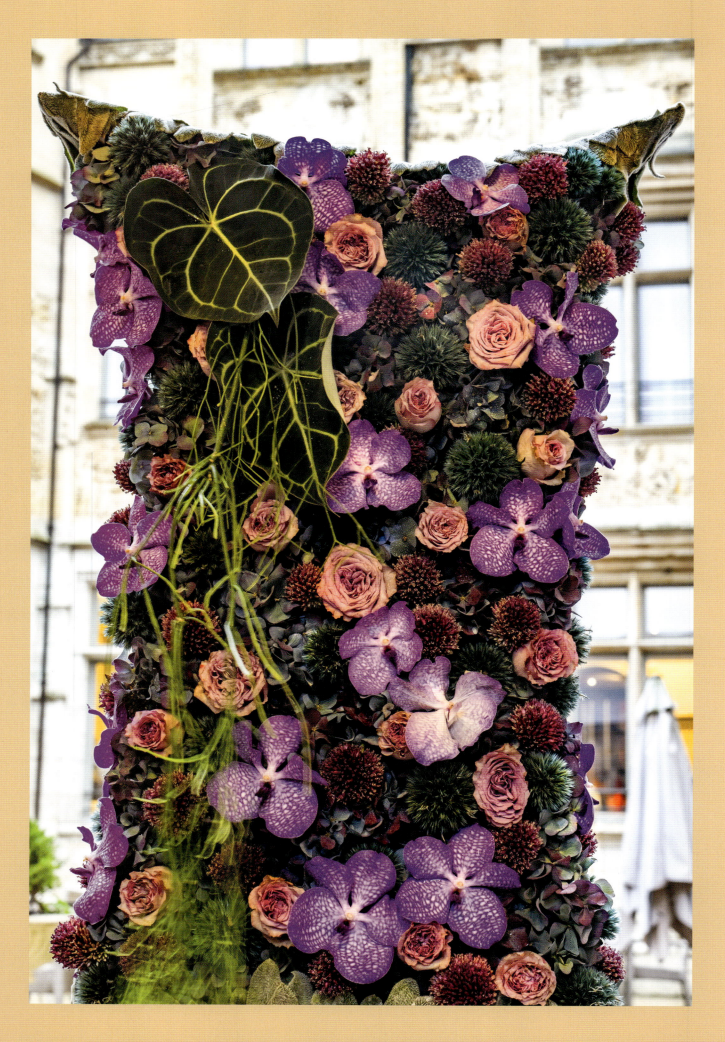

L'Hôtel de Bourgtheroulde. Rouen s'éveille sous un matin de pluie, comment ne pas s'arrêter sur ce magnifique bâtiment
The Hôtel de Bourgtheroulde. Rouen wakes up on a rainy morning, it's hard not to notice this magnificent building

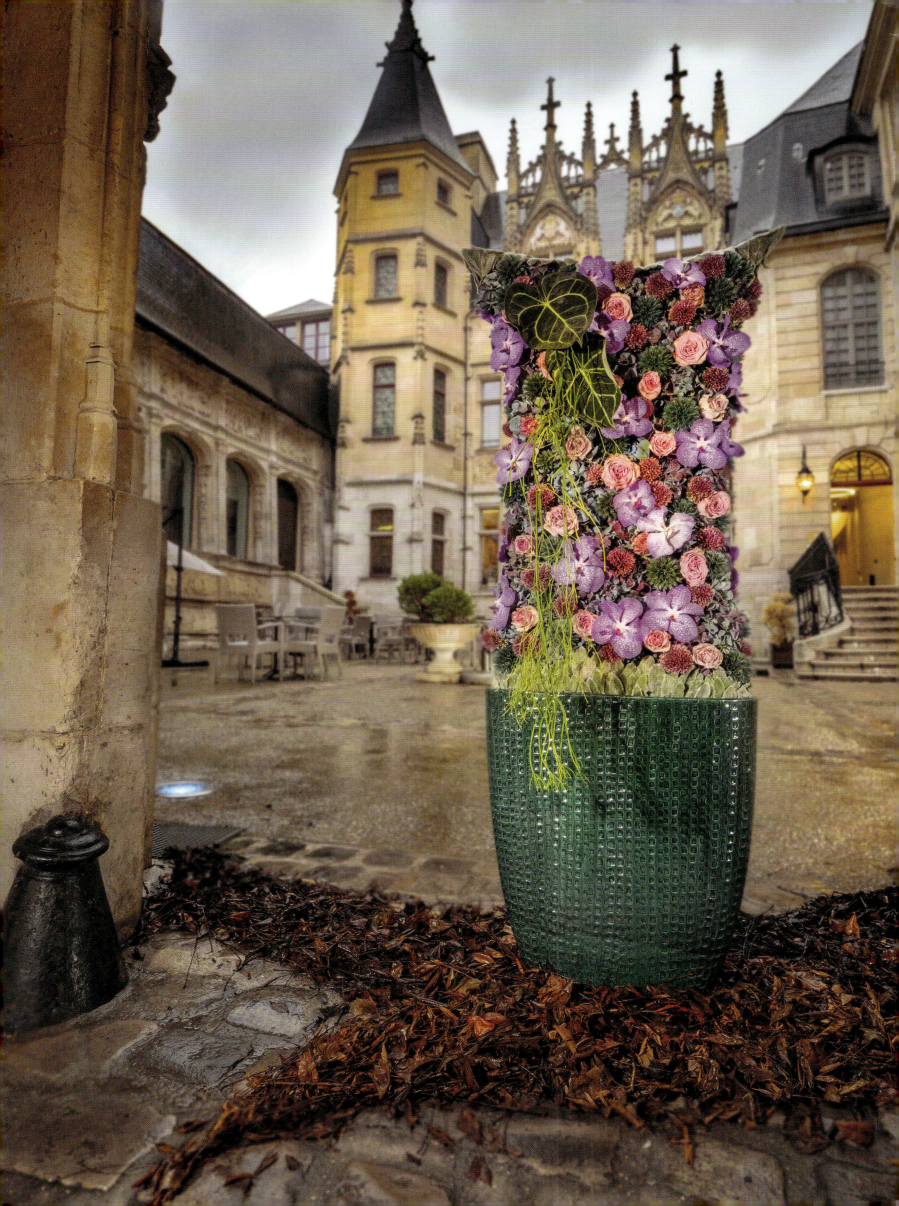

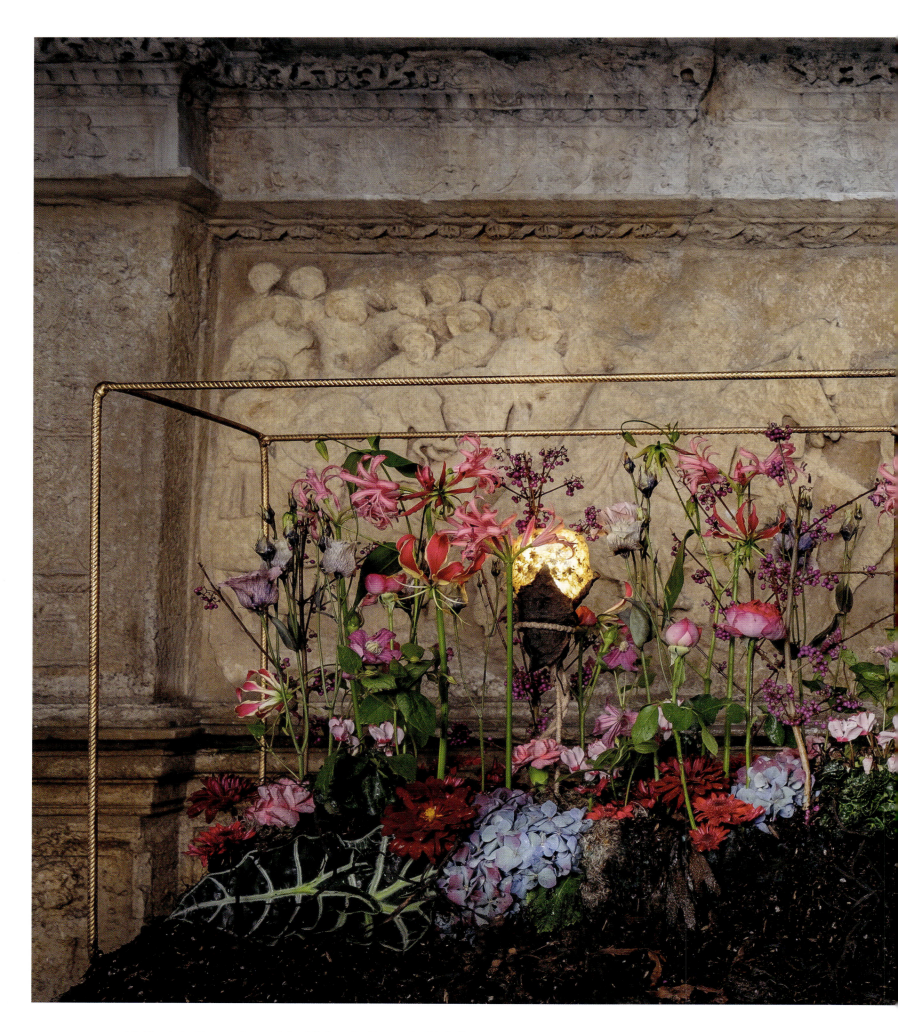

L'Hôtel de Bourgtheroulde. Visite de François 1er à Rouen
The Hôtel de Bourgtheroulde. François 1st visits Rouen

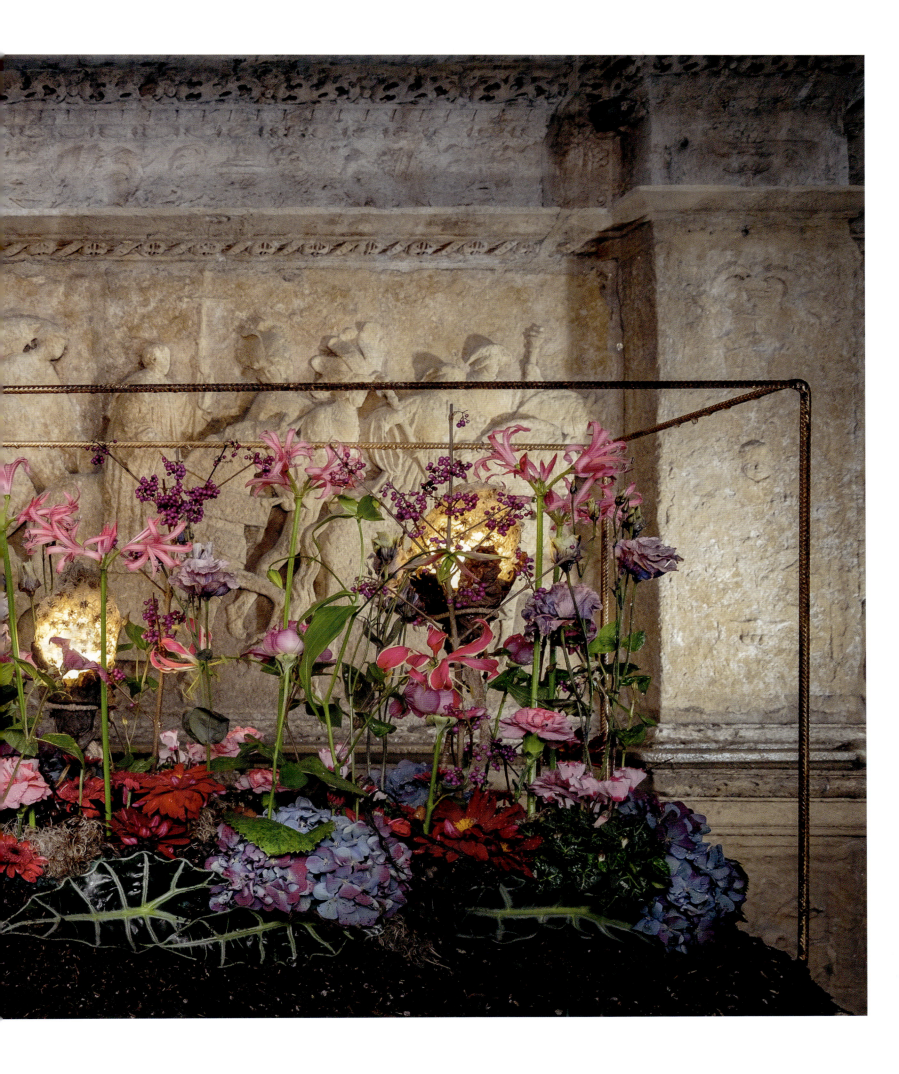

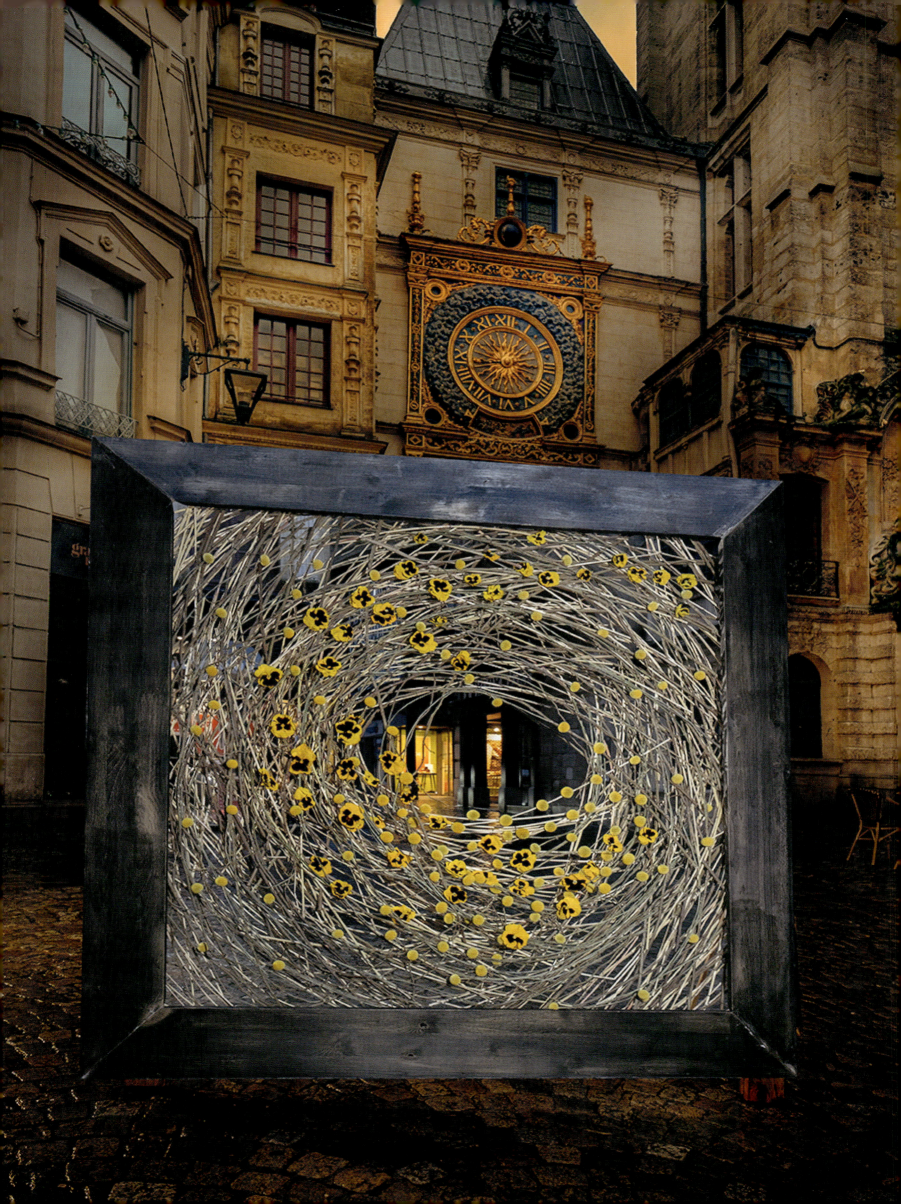

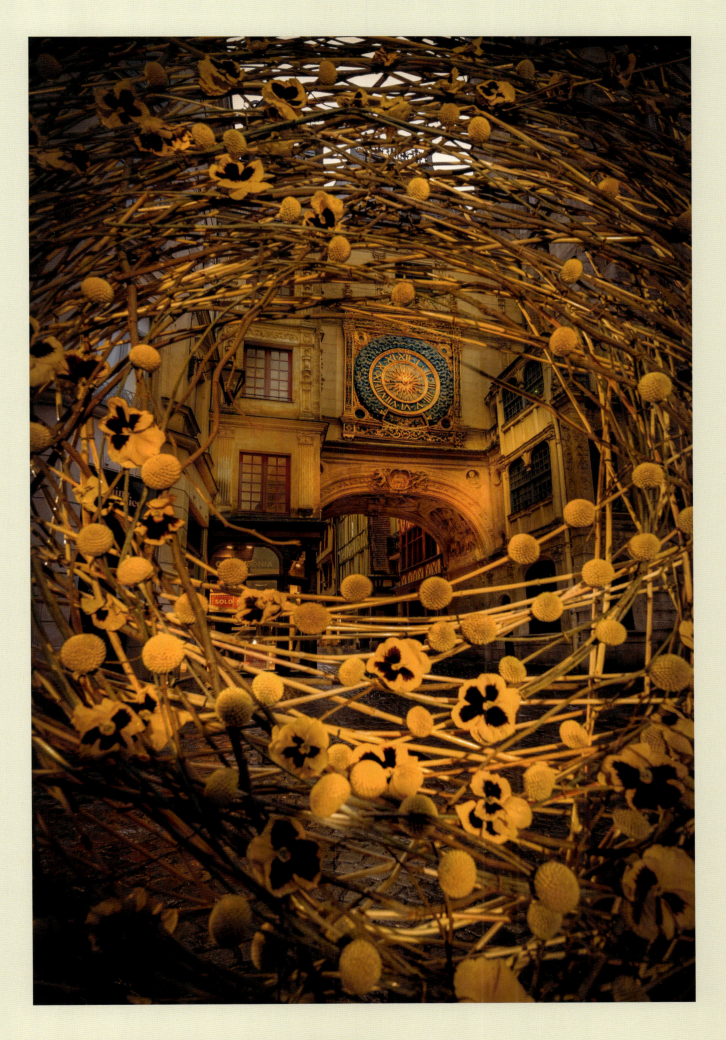
La rue du Gros-Horloge, mes pensées tourbillonnent
Rue du Gros-Horloge, a whirlwind of thoughts

La place du Vieux-Marché. Les pavots dansent sur le passage historique de Jeanne d'Arc
The Place du Vieux-Marché. The poppies dance on the historic passage of Joan of Arc

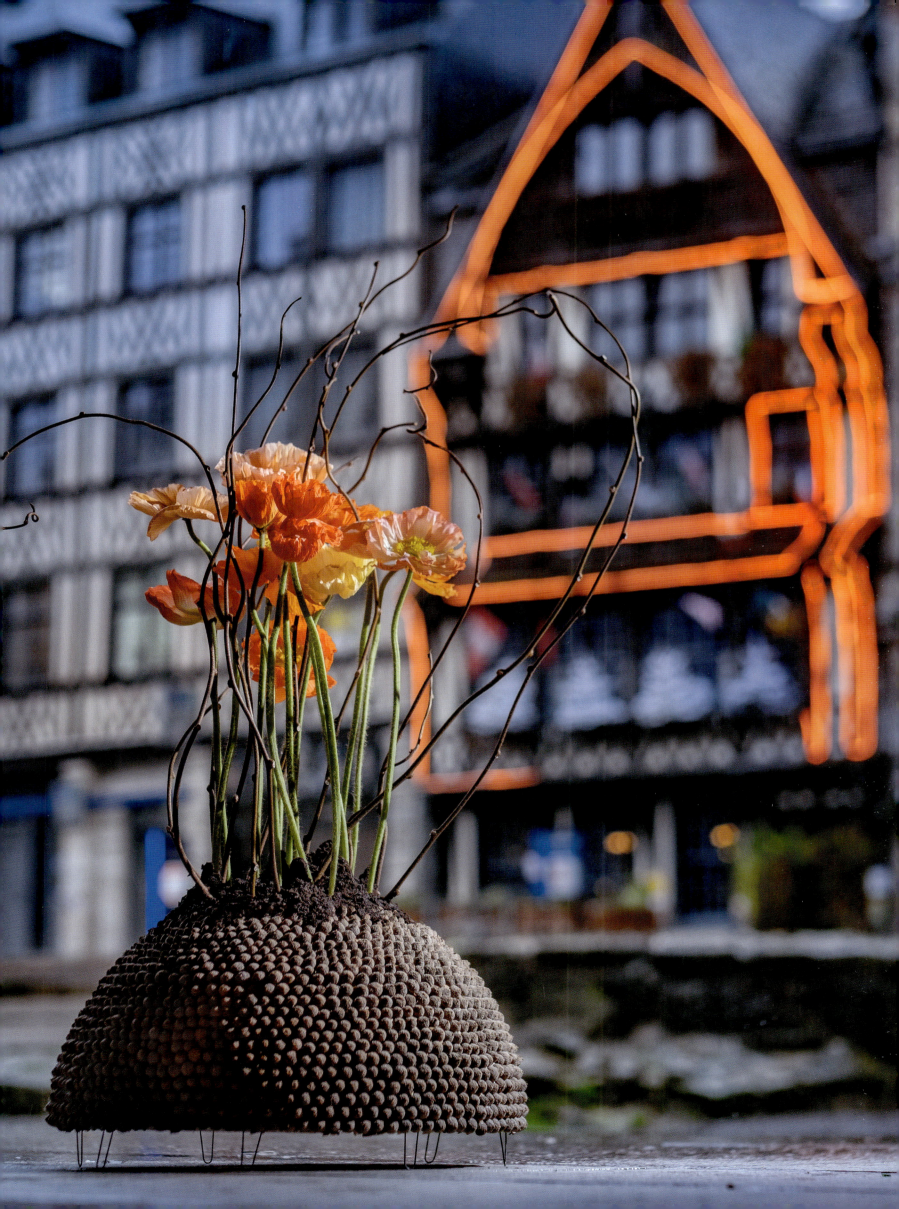

La place de la Cathédrale. Touche lumineuse devant cette grande Dame, notre Cathédrale
Place de la Cathédrale. A touch of light in front of this great Lady, our Cathedral

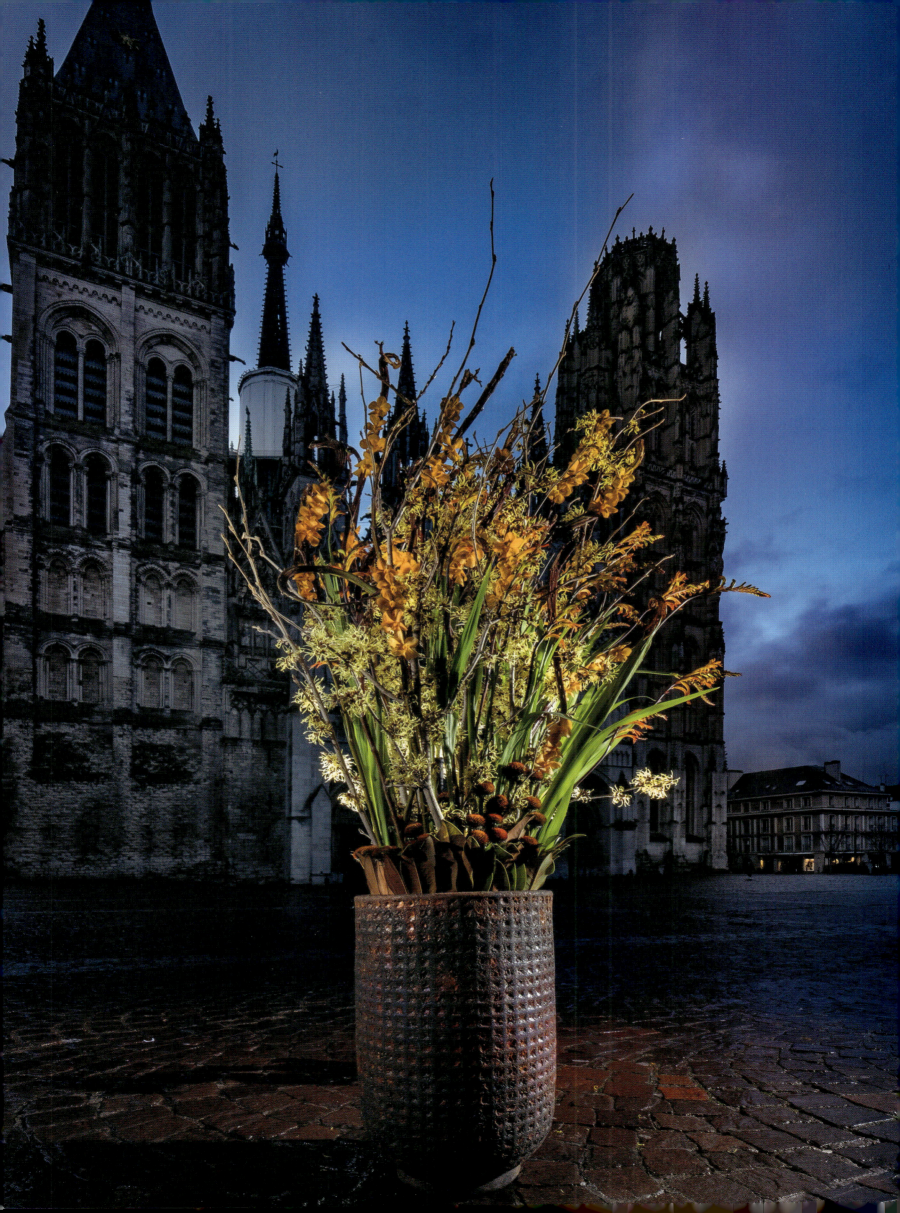

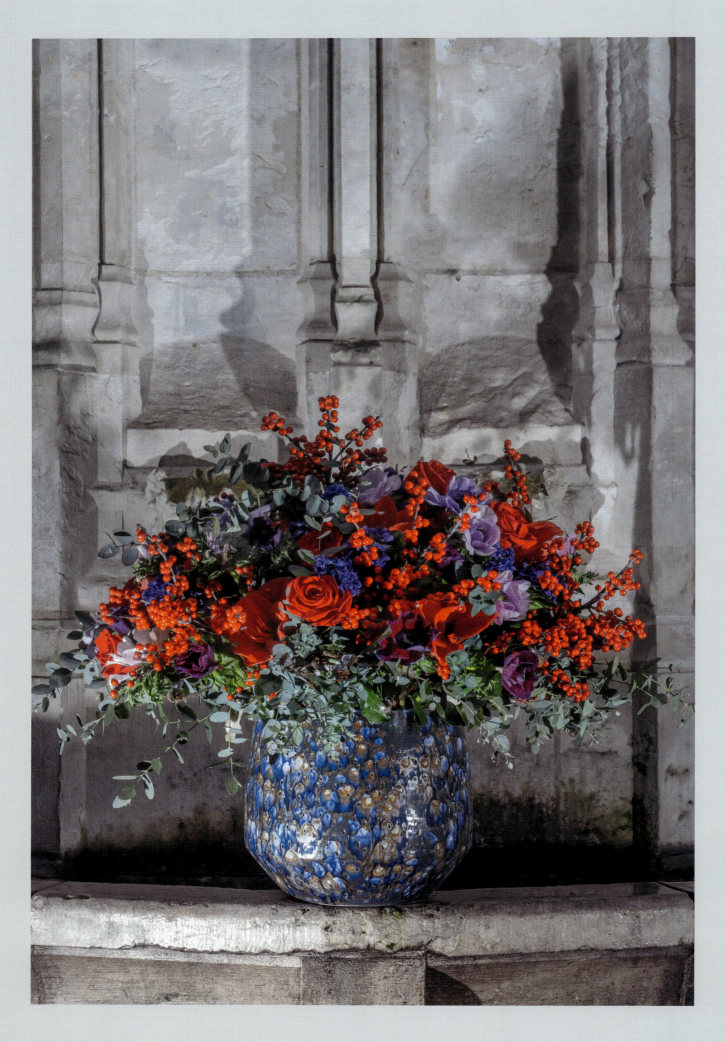

Fontaine de la Crosse, un bouquet d'hiver
Fontaine de la Crosse, a winter bouquet

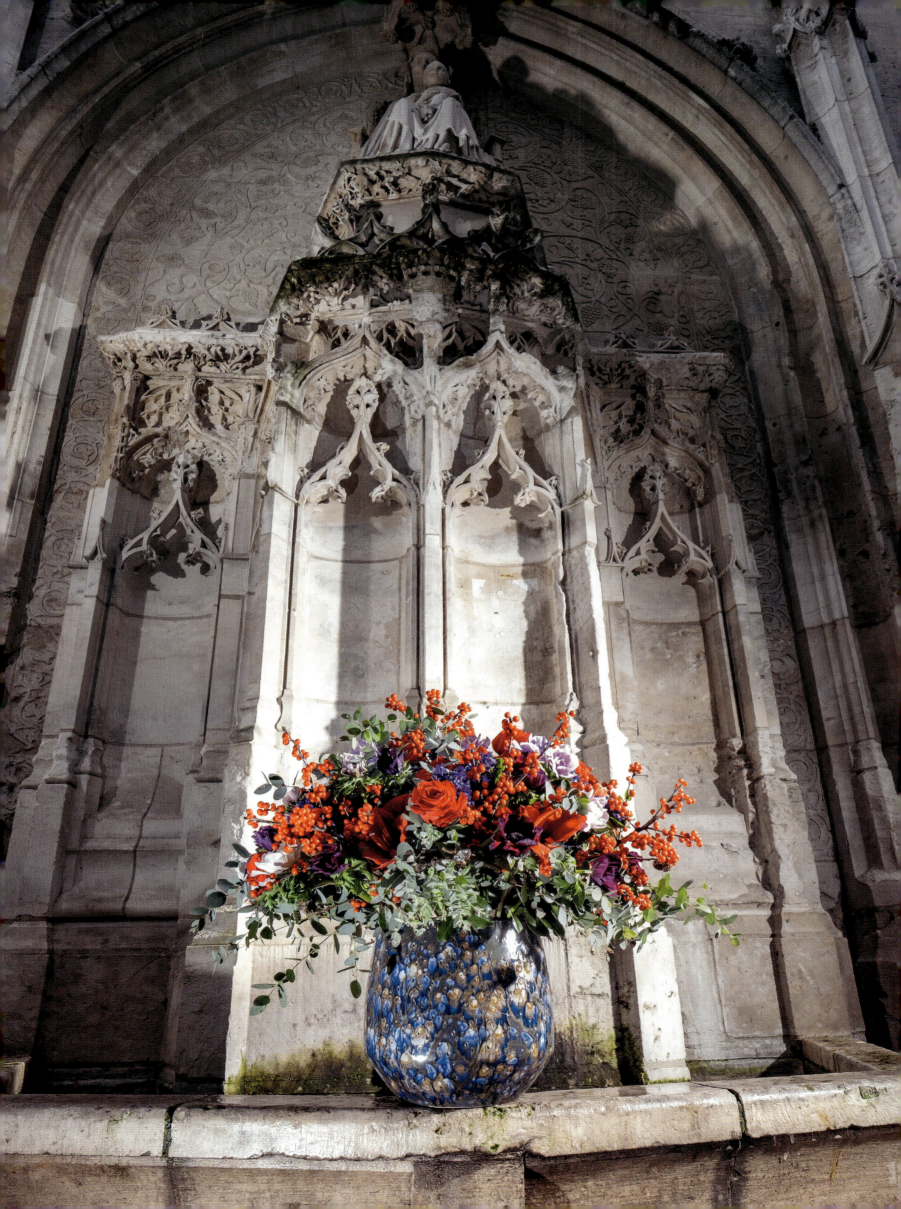

La cathédrale de Rouen. Jeu de transparence aux couleurs mystérieuses face à ce joyau de l'art gothique
Rouen Cathedral. A play of transparency and mysterious colours in front of this jewel of Gothic art

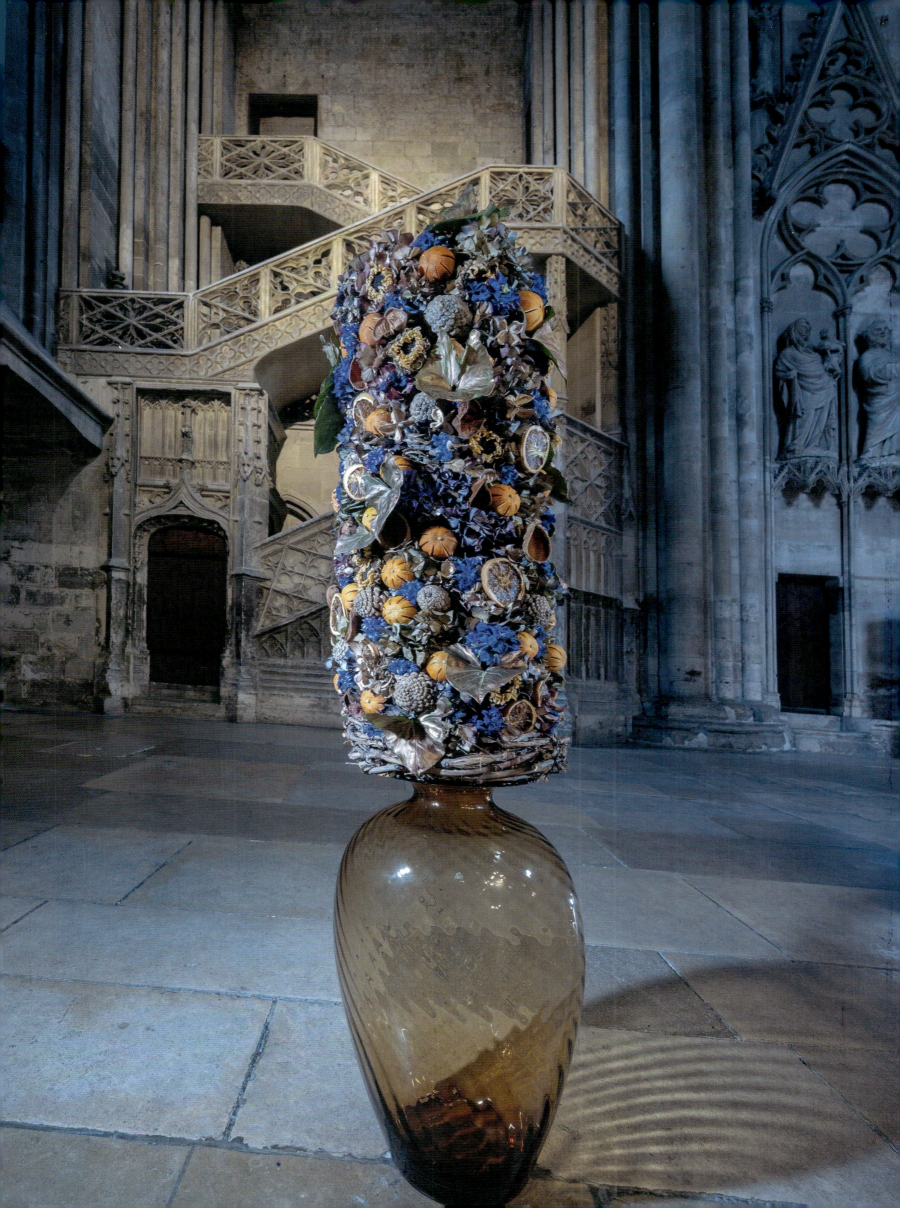

Le Musée Le Secq des Tournelles, puissance délicate : l'alliage subtil du végétal et du métal
The Musée Le Secq des Tournelles, delicate power: the subtle blend of natural materials and metal

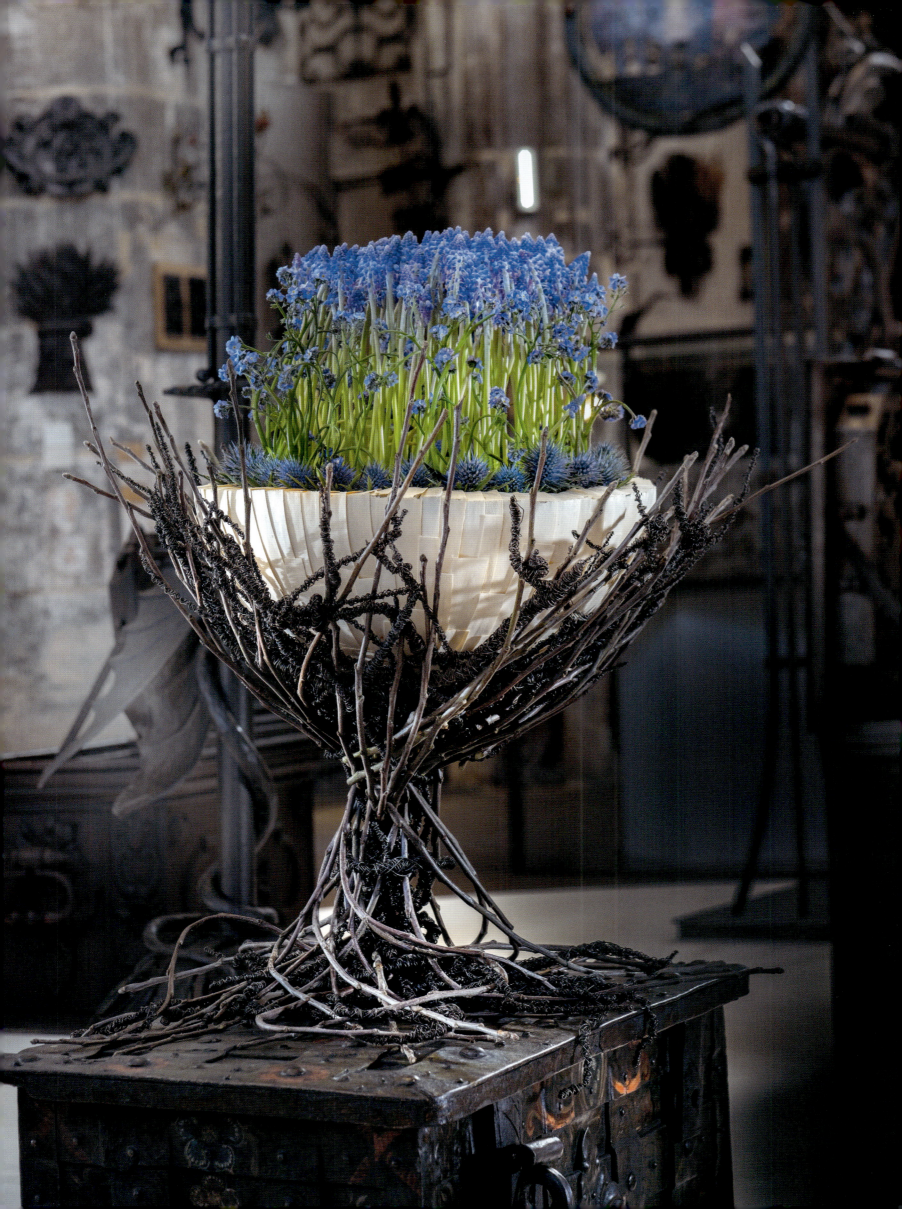

L'Opéra de Rouen, sur un air d'opéra
The Rouen Opera House, to the tune of an opera

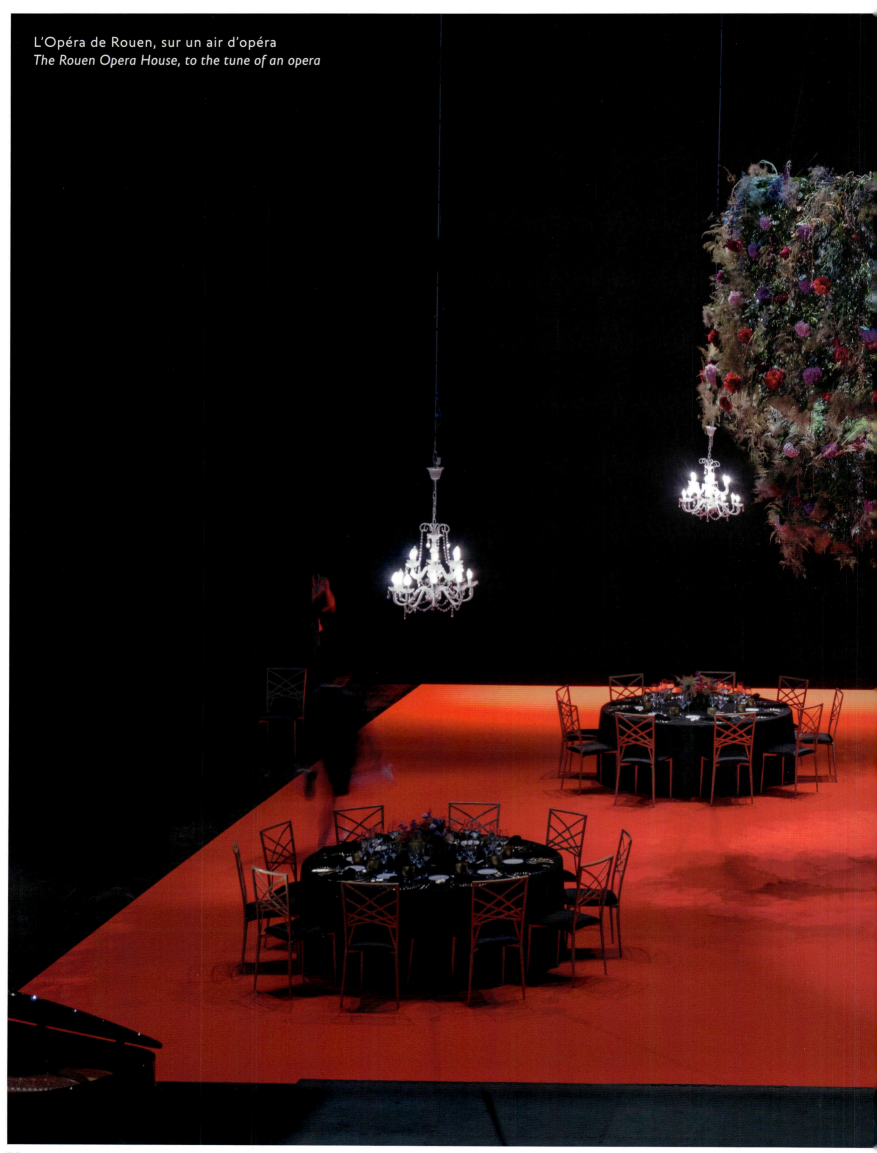

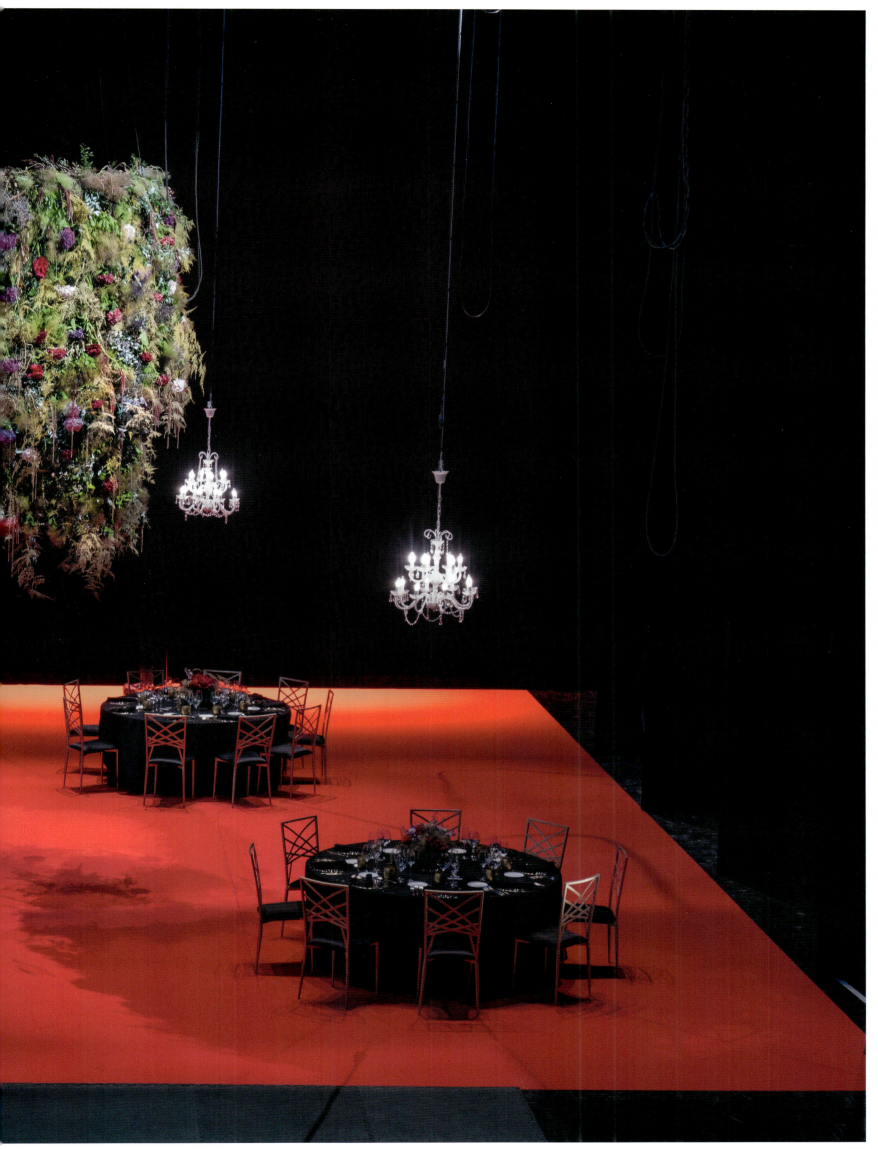

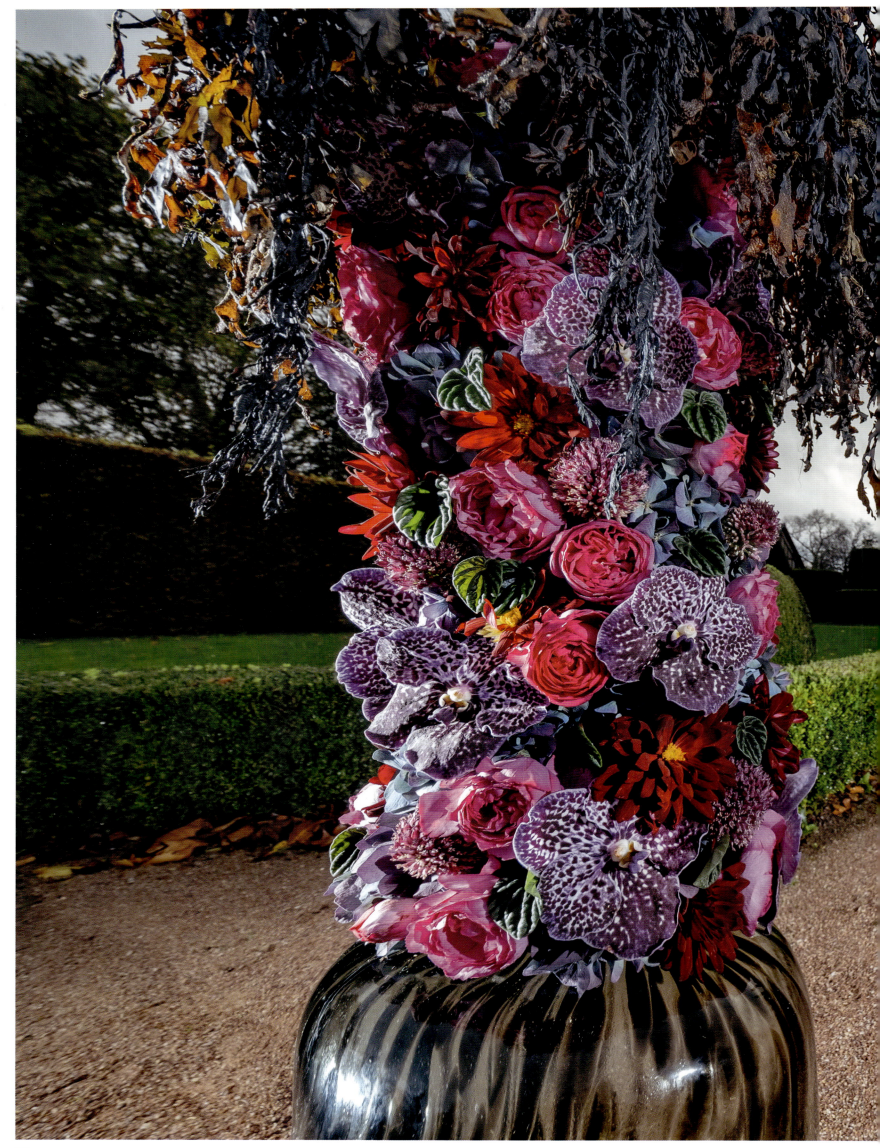

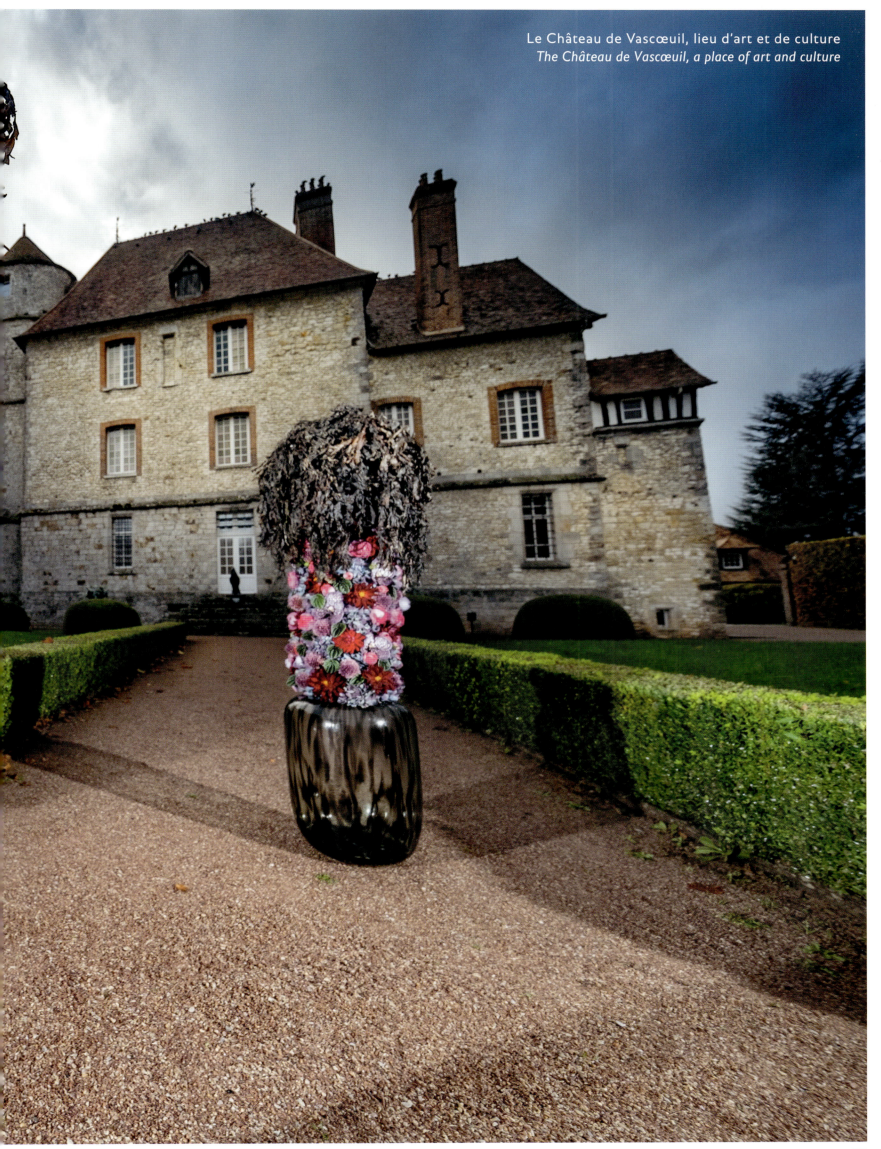

Le Château de Vascœuil, lieu d'art et de culture
The Château de Vascœuil, a place of art and culture

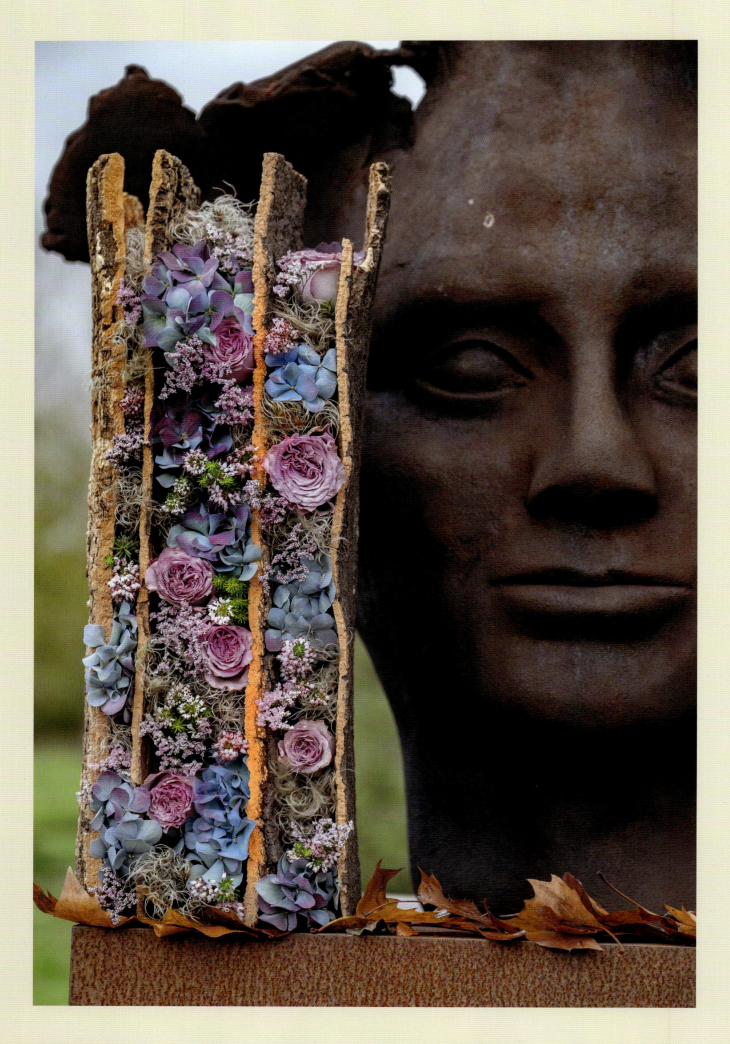

Millefeuille floral
Floral mille-feuille

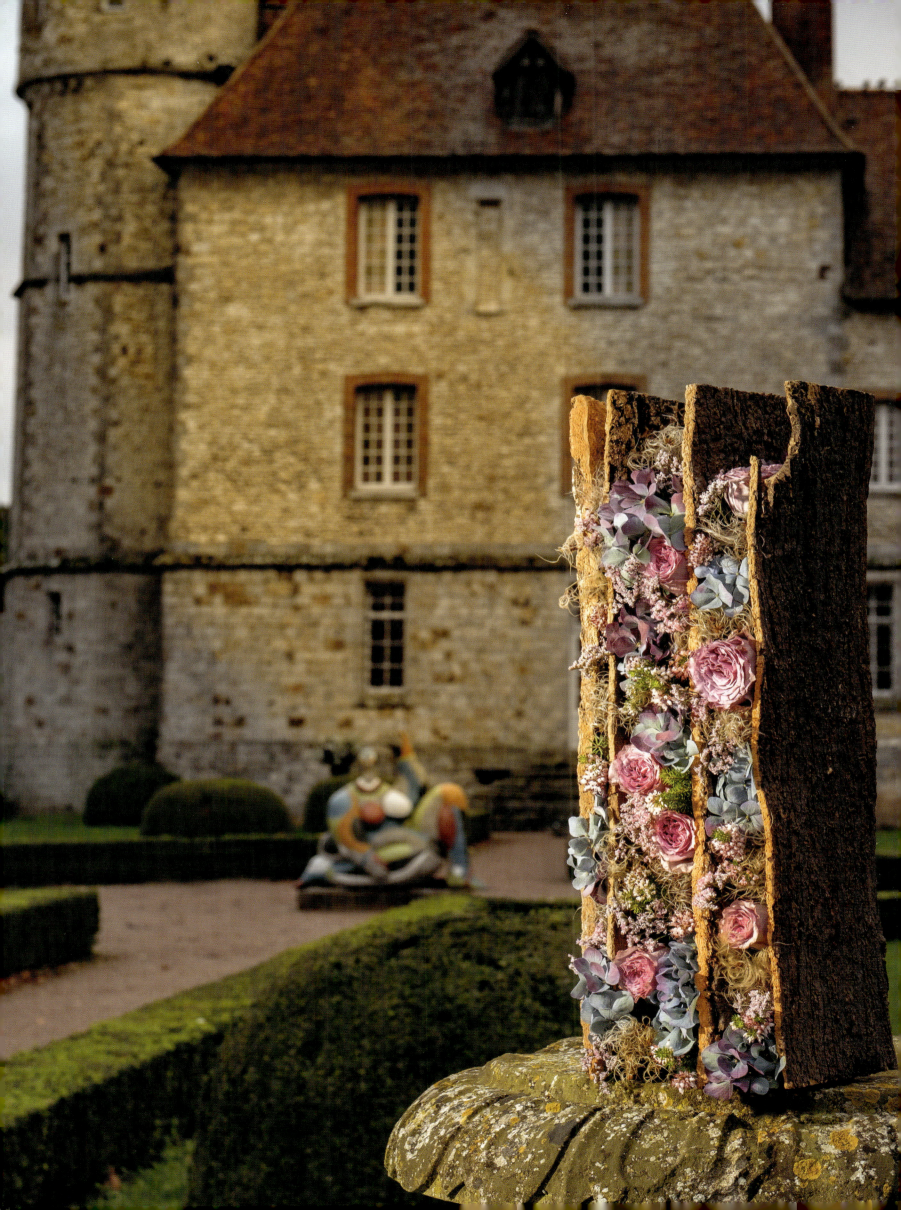

Le Château de Bonnemare, lustre magistral comme son château et ses jardins
The Château de Bonnemare, an exquisite chandelier that complements the elegance of the castle and gardens

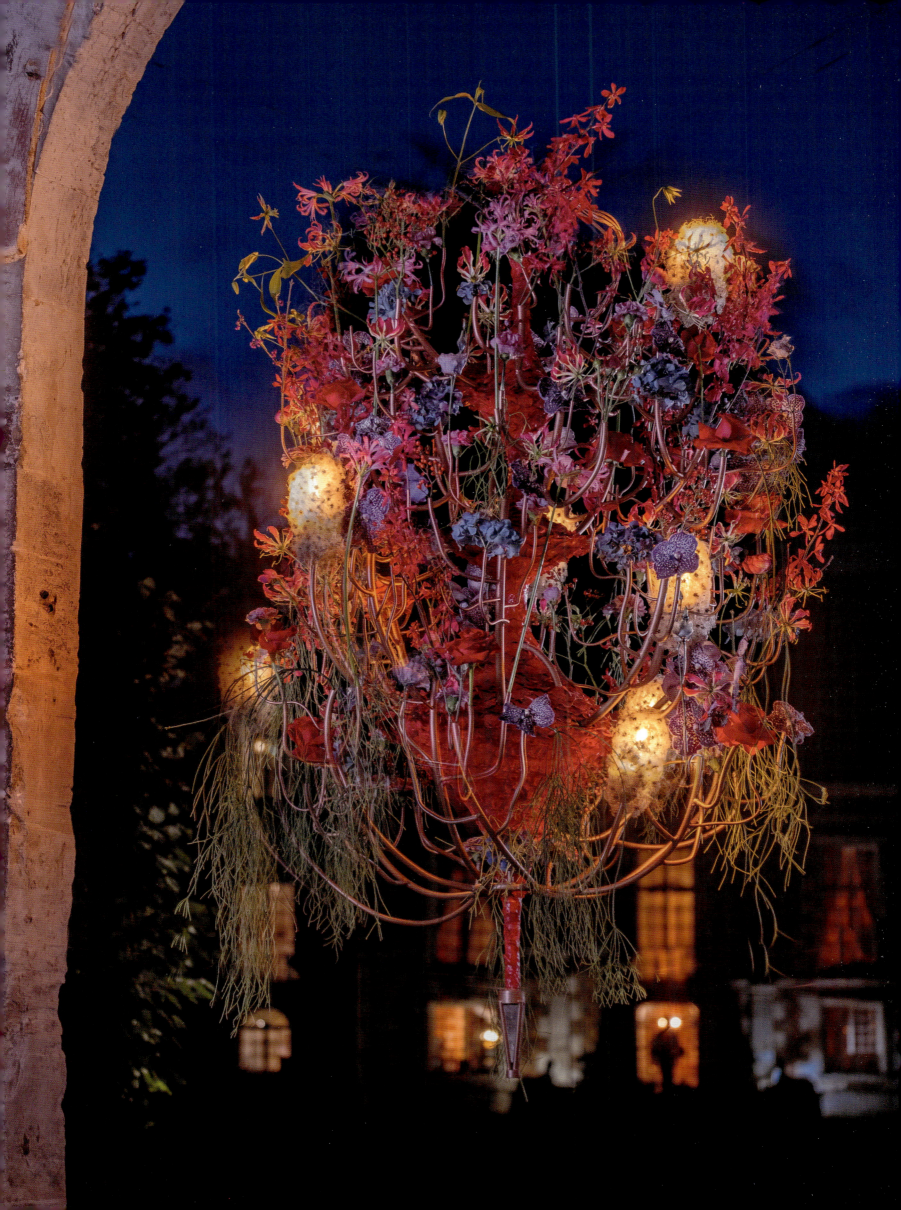

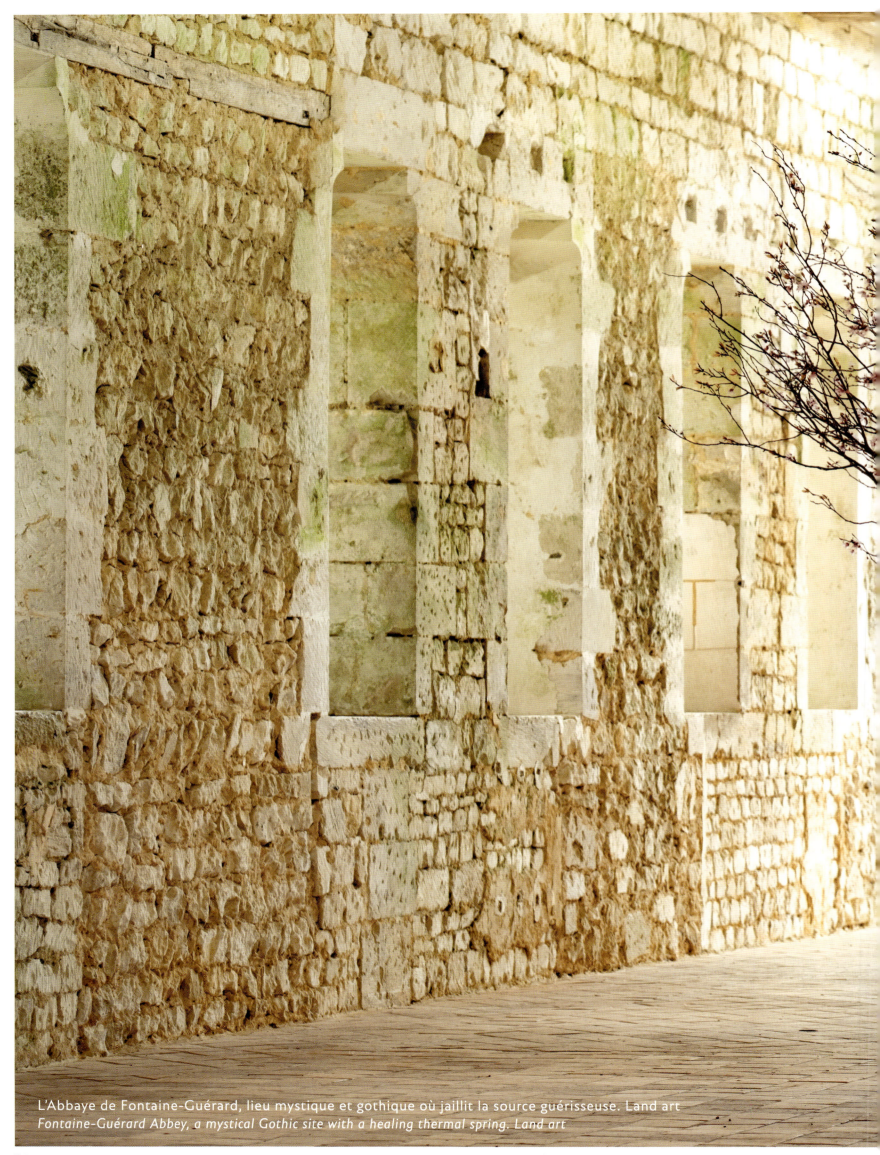

L'Abbaye de Fontaine-Guérard, lieu mystique et gothique où jaillit la source guérisseuse. Land art
Fontaine-Guérard Abbey, a mystical Gothic site with a healing thermal spring. Land art

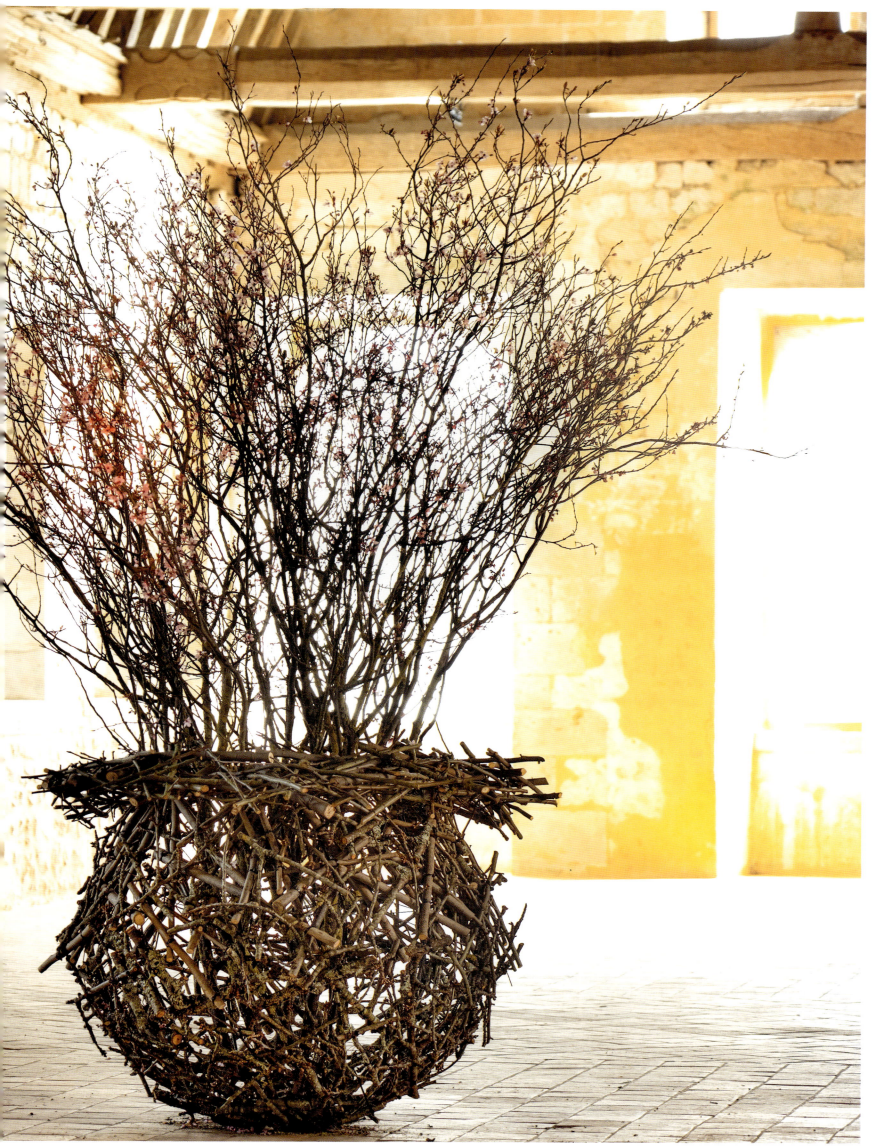

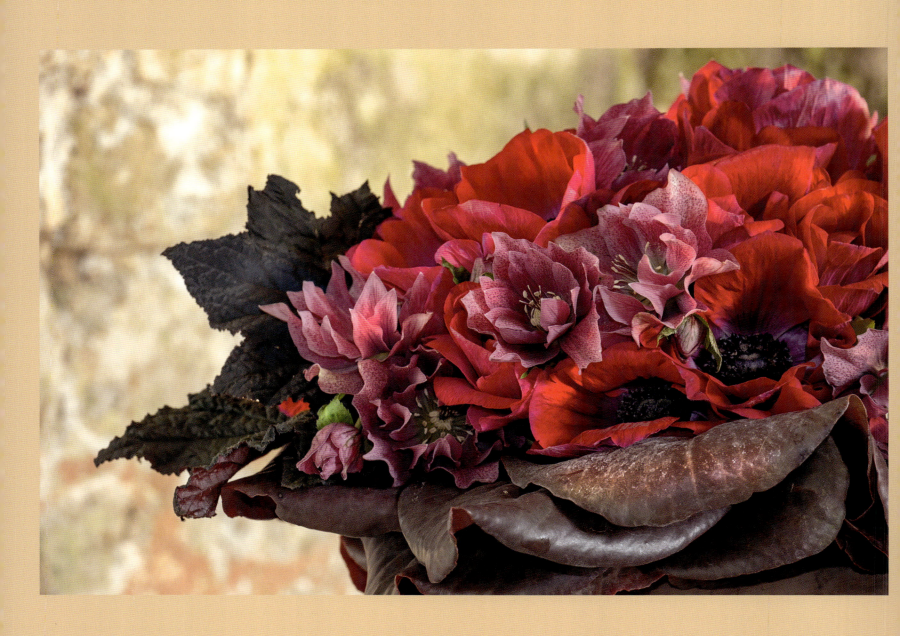

Passage de l'hiver au printemps
When winter turns to spring

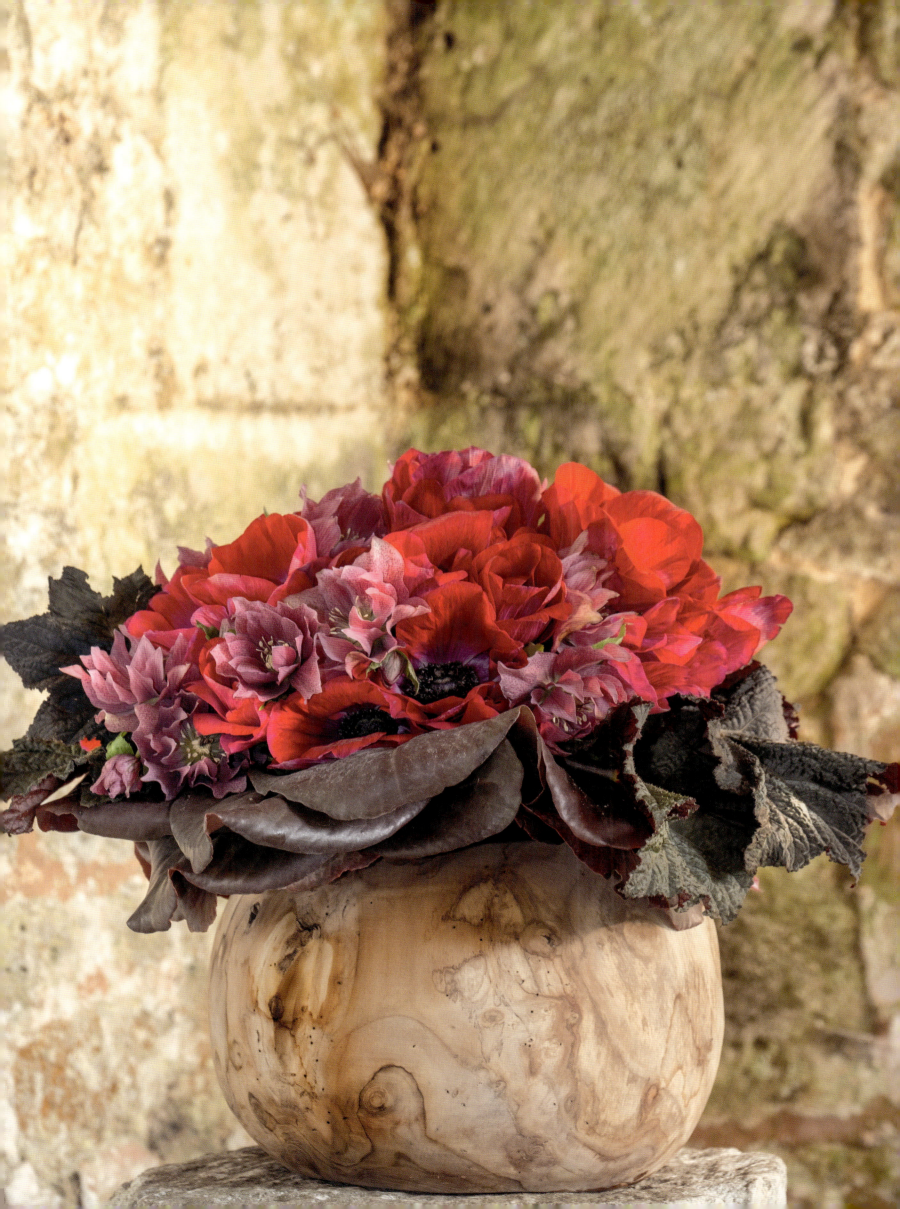

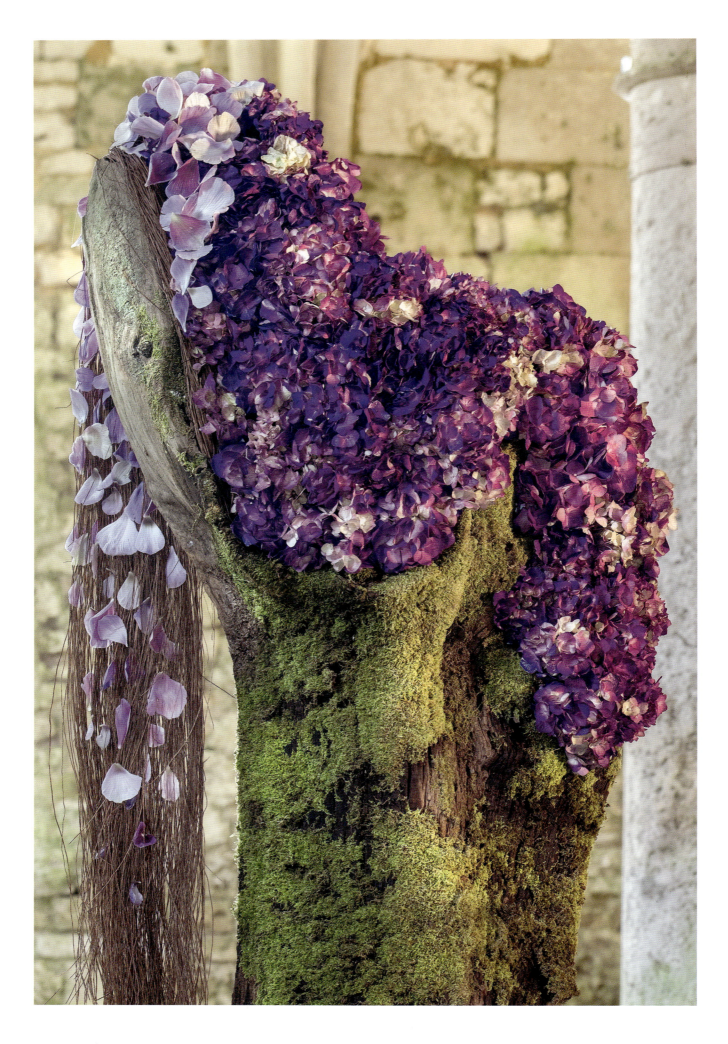

Une coulée d'hortensias
A flow of hydrangeas

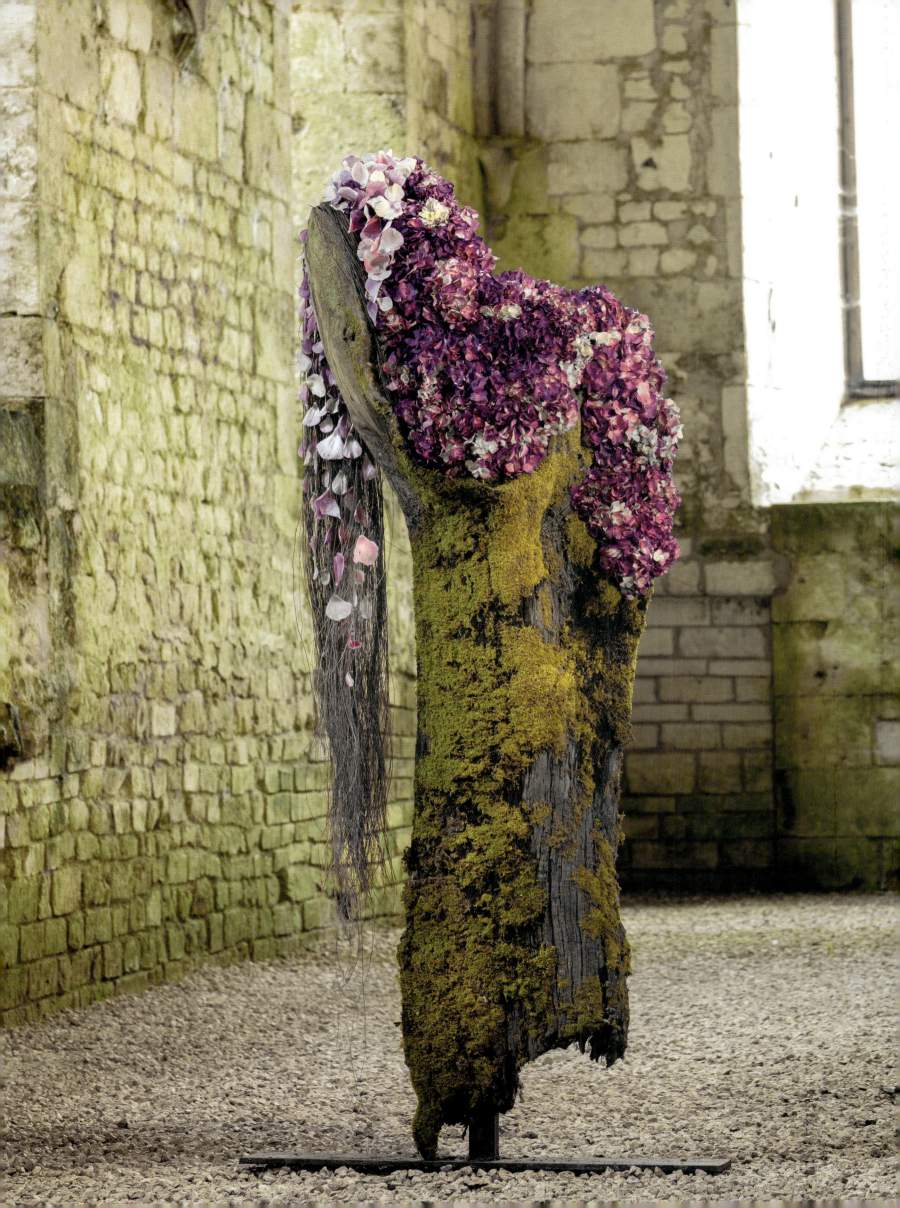

Accord parfait d'une gourmandise printanière
The perfect match for a springtime treat

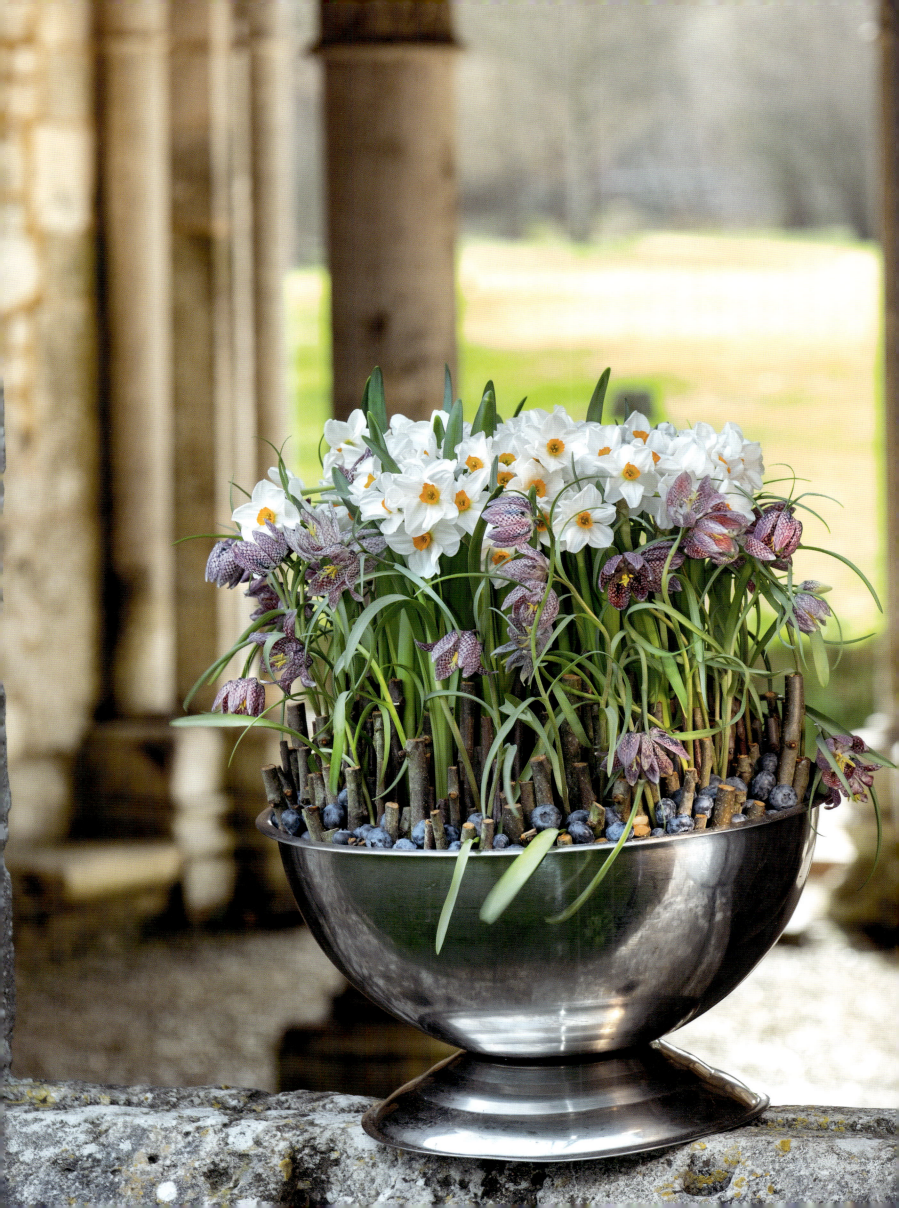

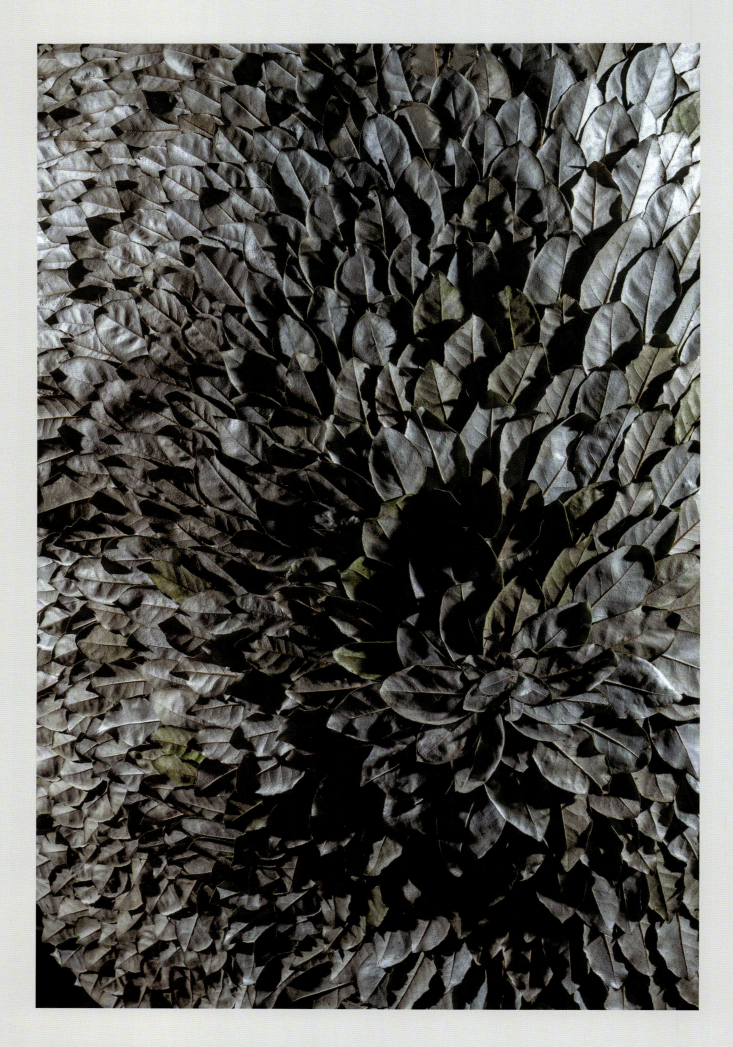

Le dragon protège son trésor
The dragon protects its treasure

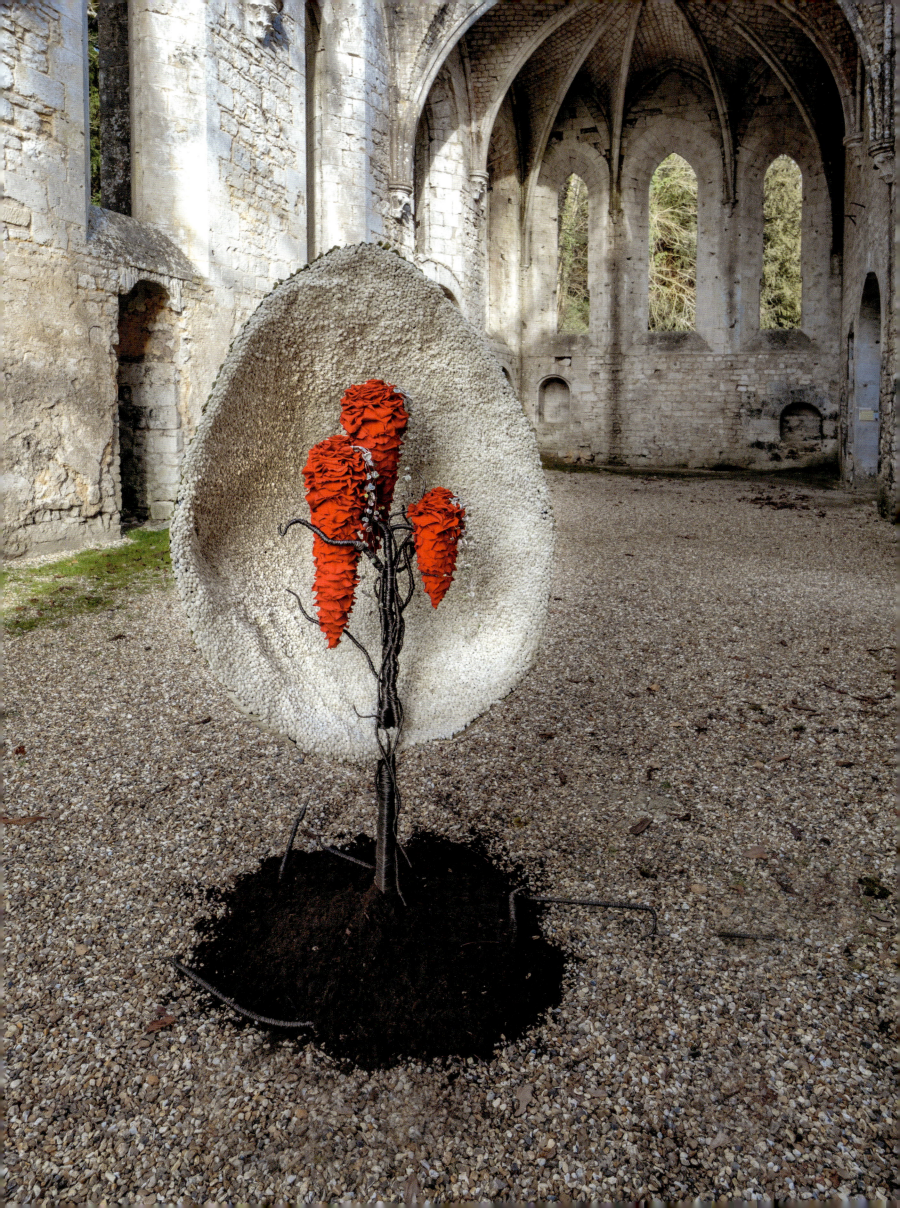

La Filature Levavasseur, ruine d'une cathédrale industrielle, celle du baron fou
The Levavasseur Spinning Mill, ruin of an industrial cathedral, that of the mad baron

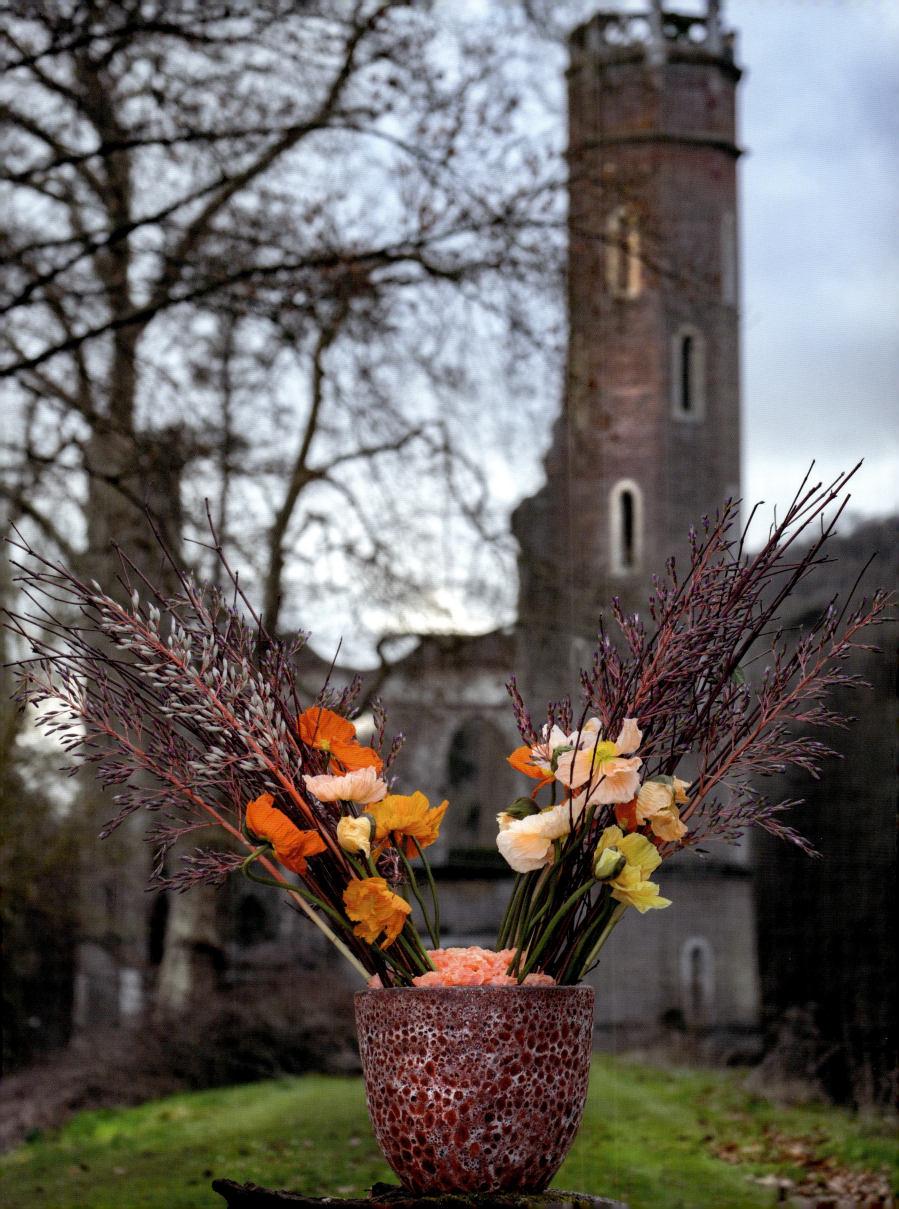

Le Musée des Impressionnismes à Giverny, un cocktail exotique
The Musée des Impressionnismes in Giverny, an exotic cocktail

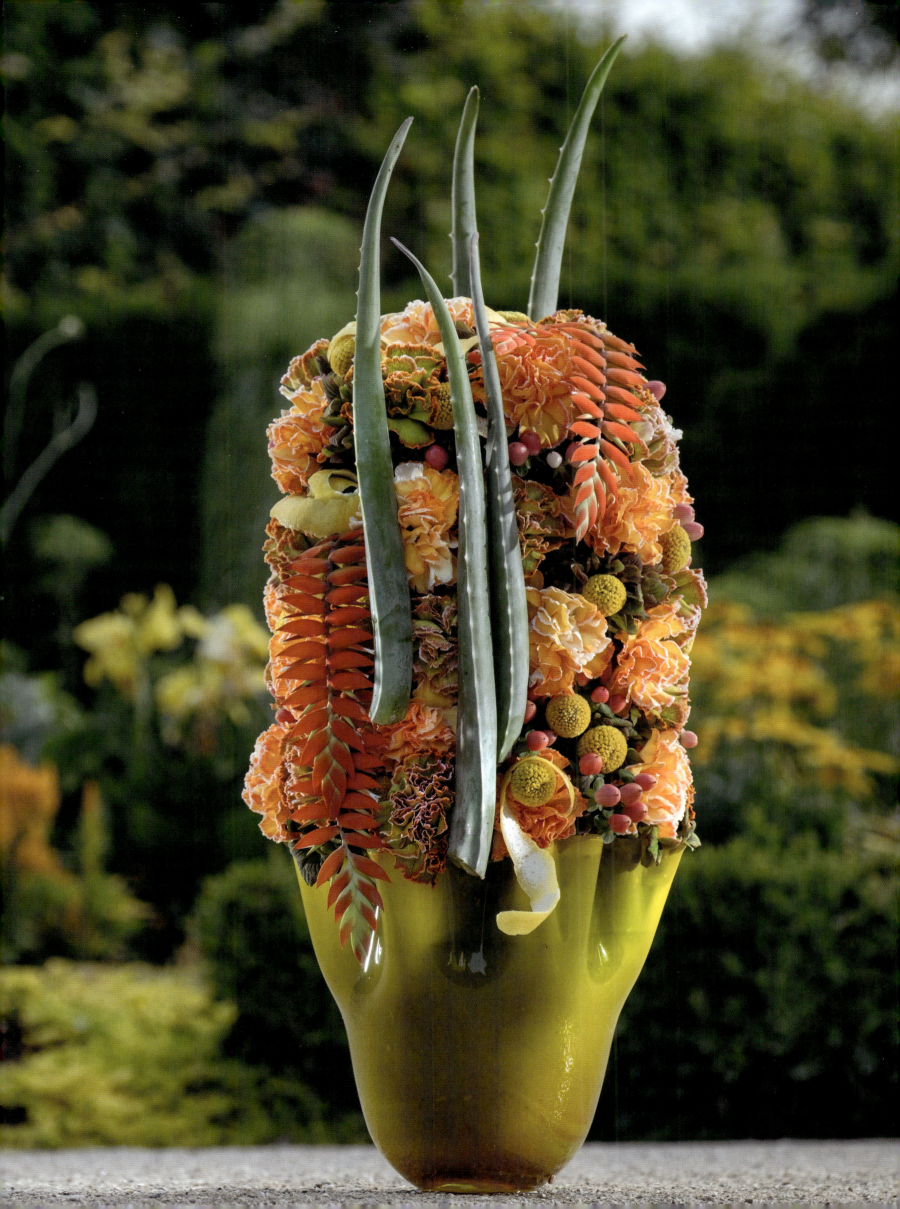

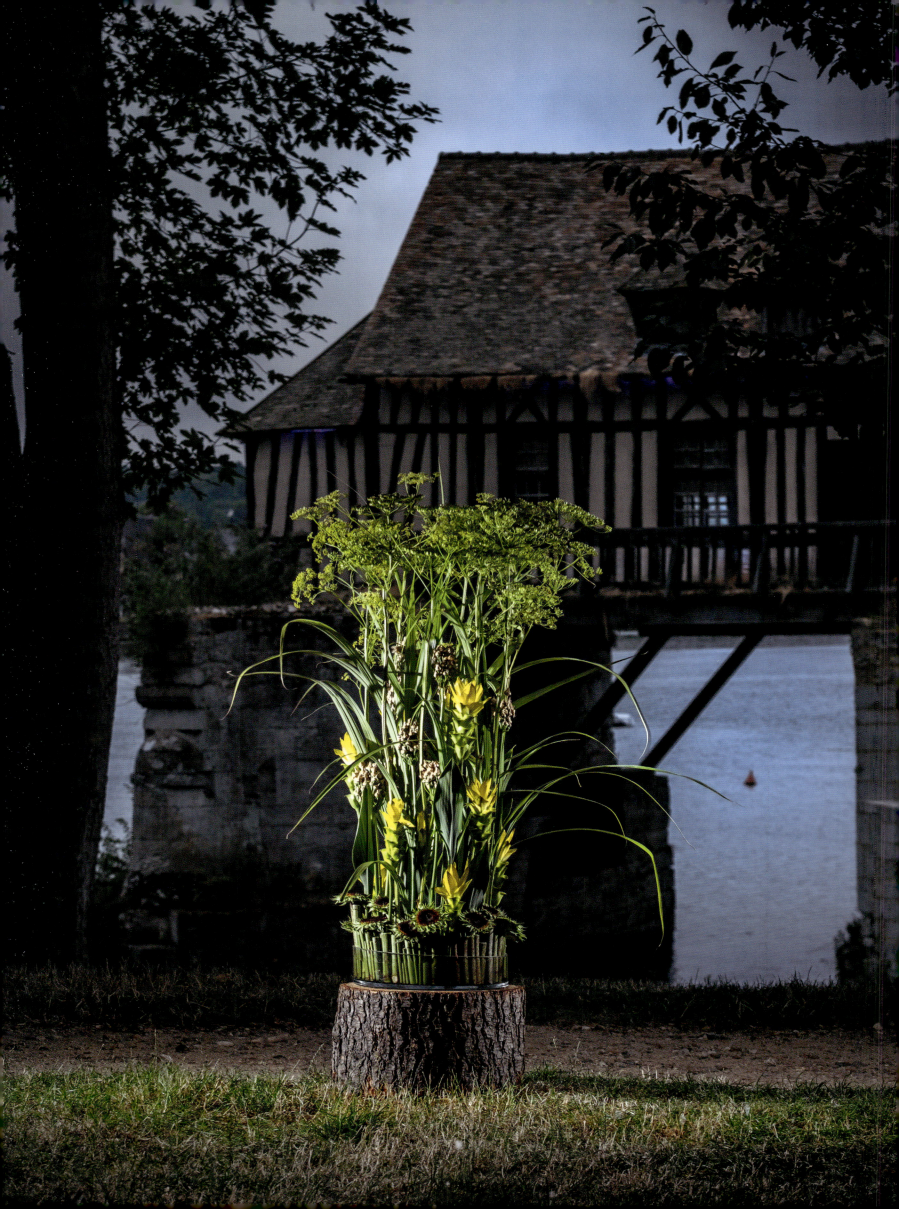

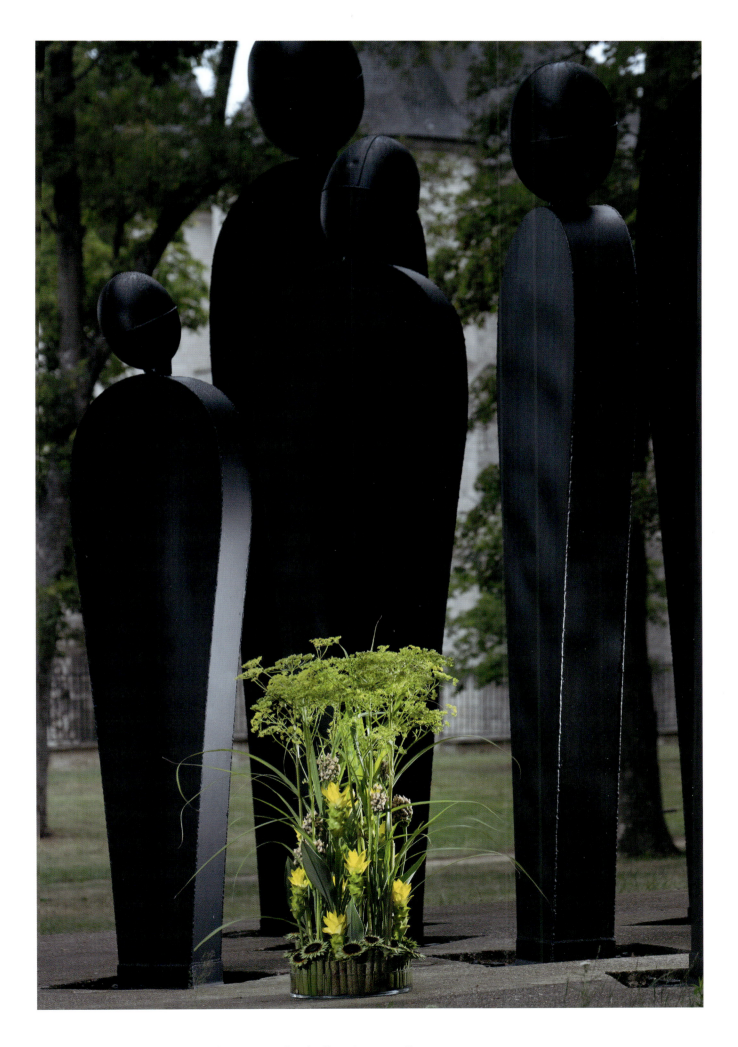

Un passage à Vernon au fil de l'eau, près de l'ancien moulin
A visit to Vernon along the river, near the old mill

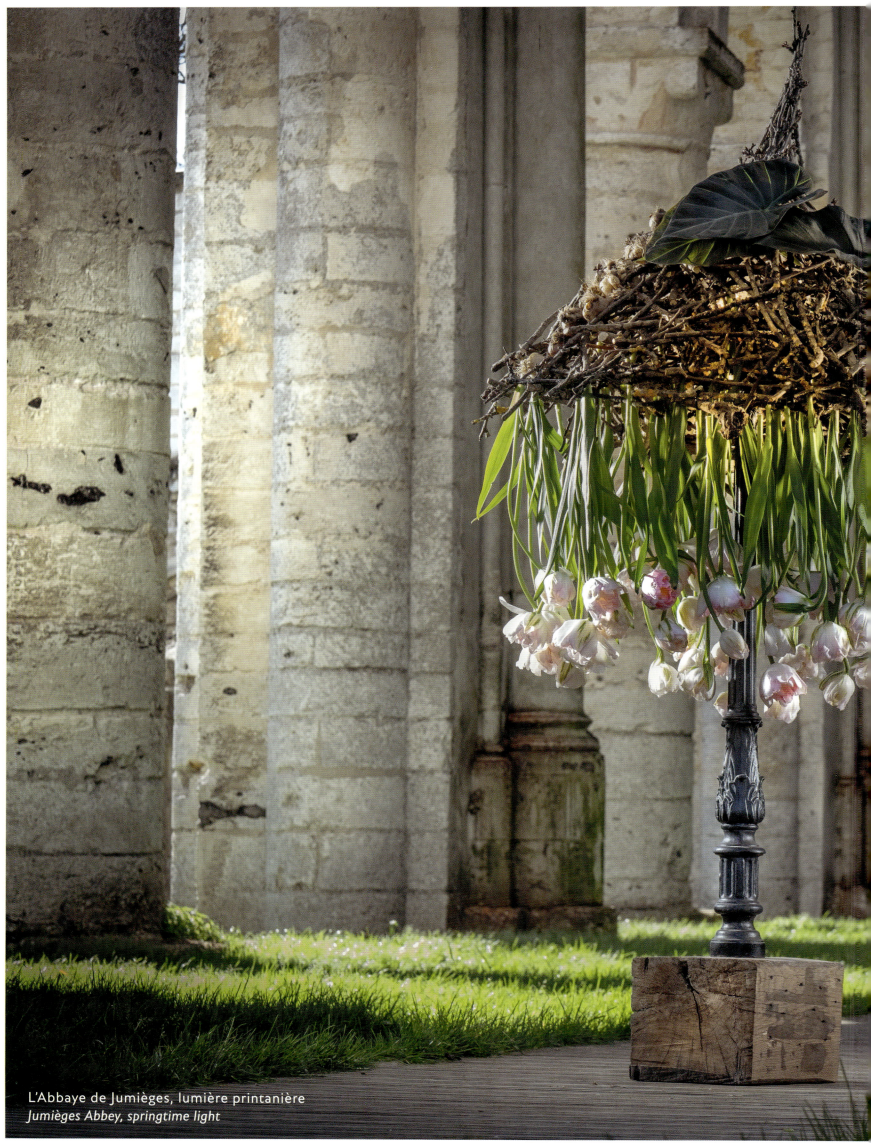

L'Abbaye de Jumièges, lumière printanière
Jumièges Abbey, springtime light

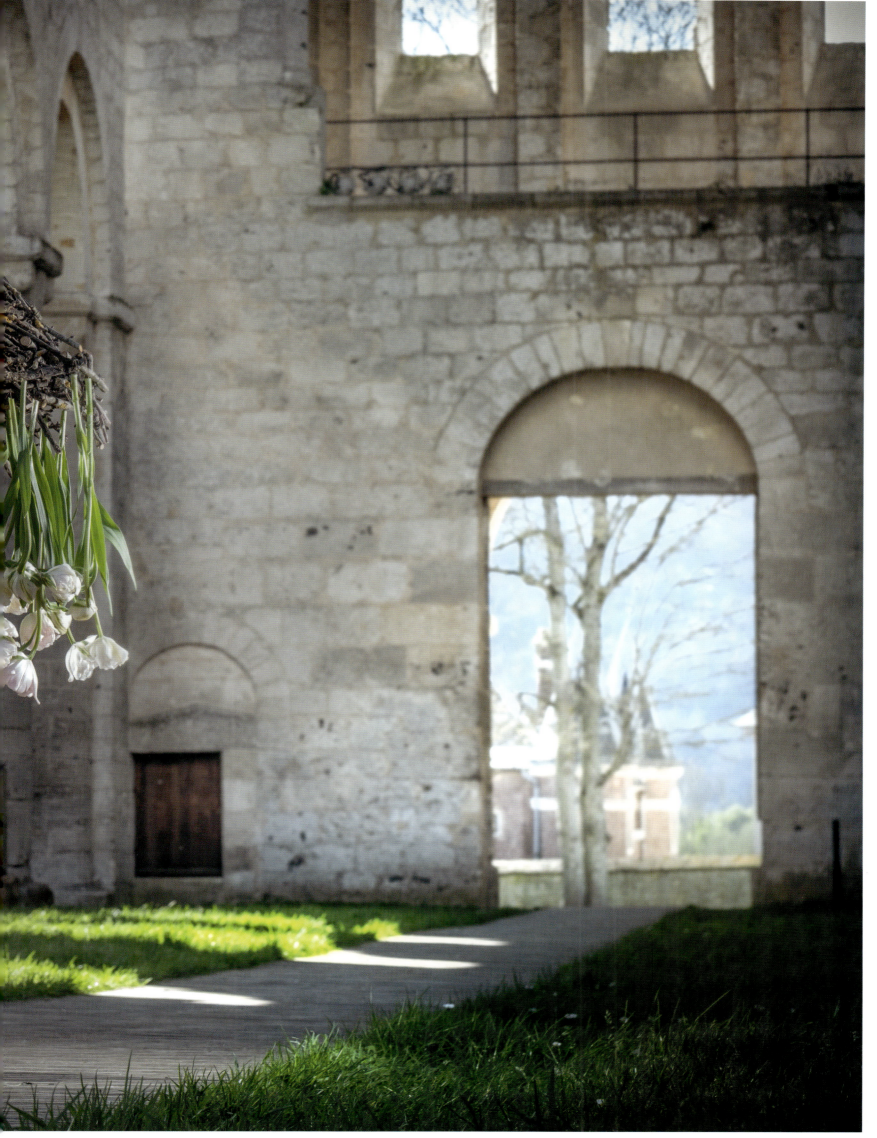

Le Palais de la Bénédictine. Distillerie de l'élixir de santé
The Benedictine Palace. Distillery of the elixir of health

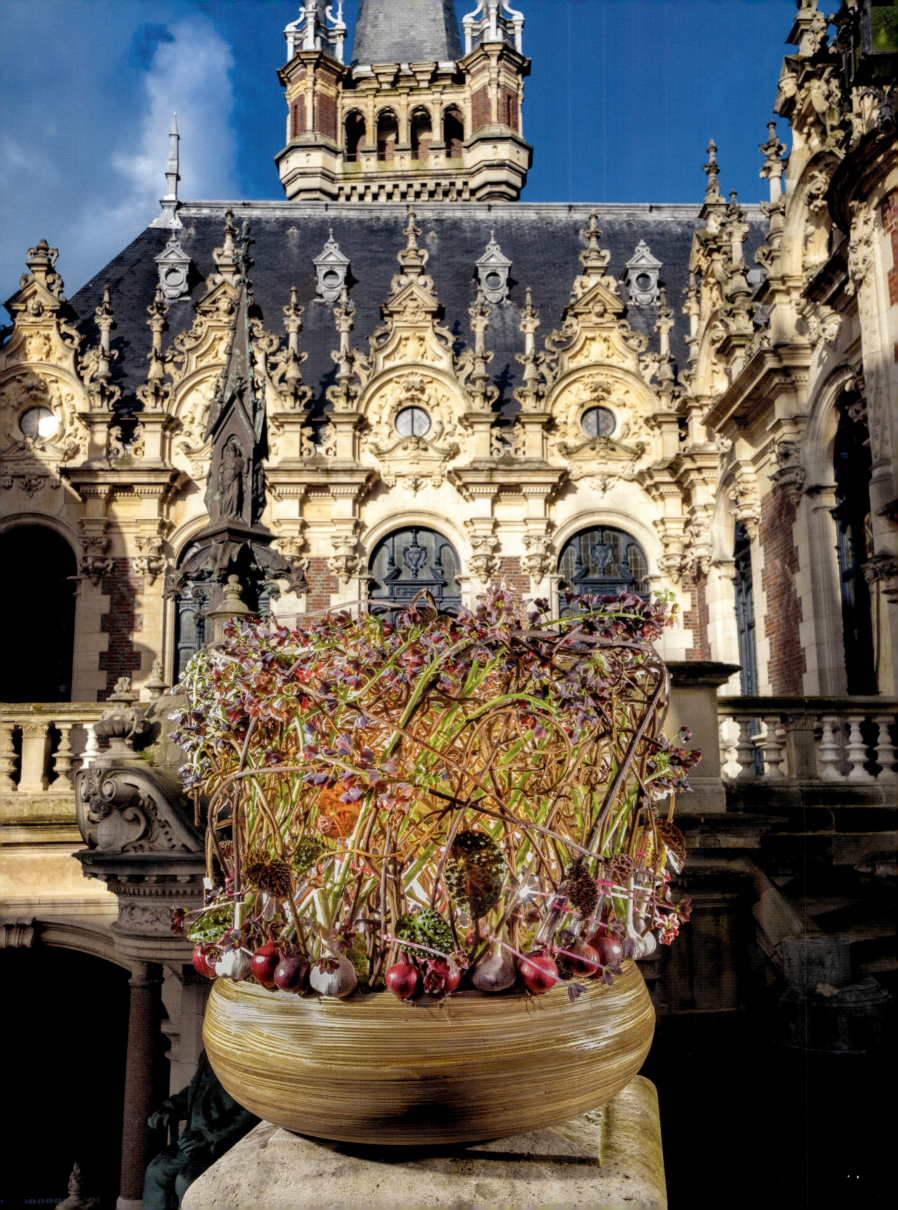

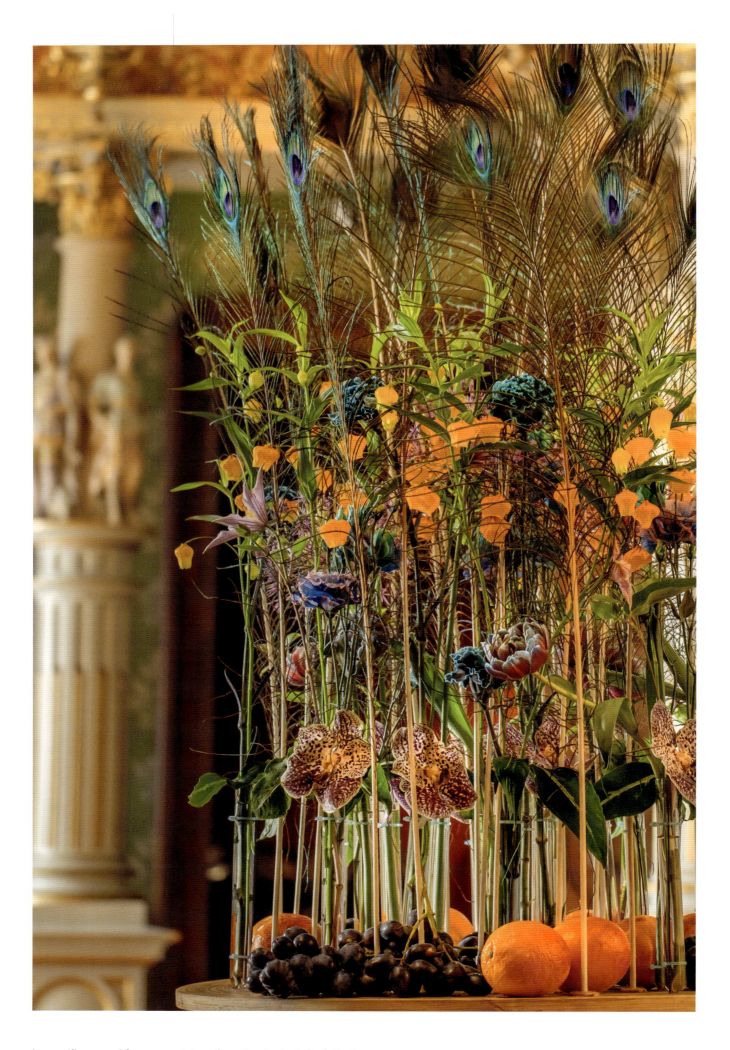

Les effluves, décomposition florale de la bénédictine
Floral decomposition of the fragrant Bénédictine liqueur

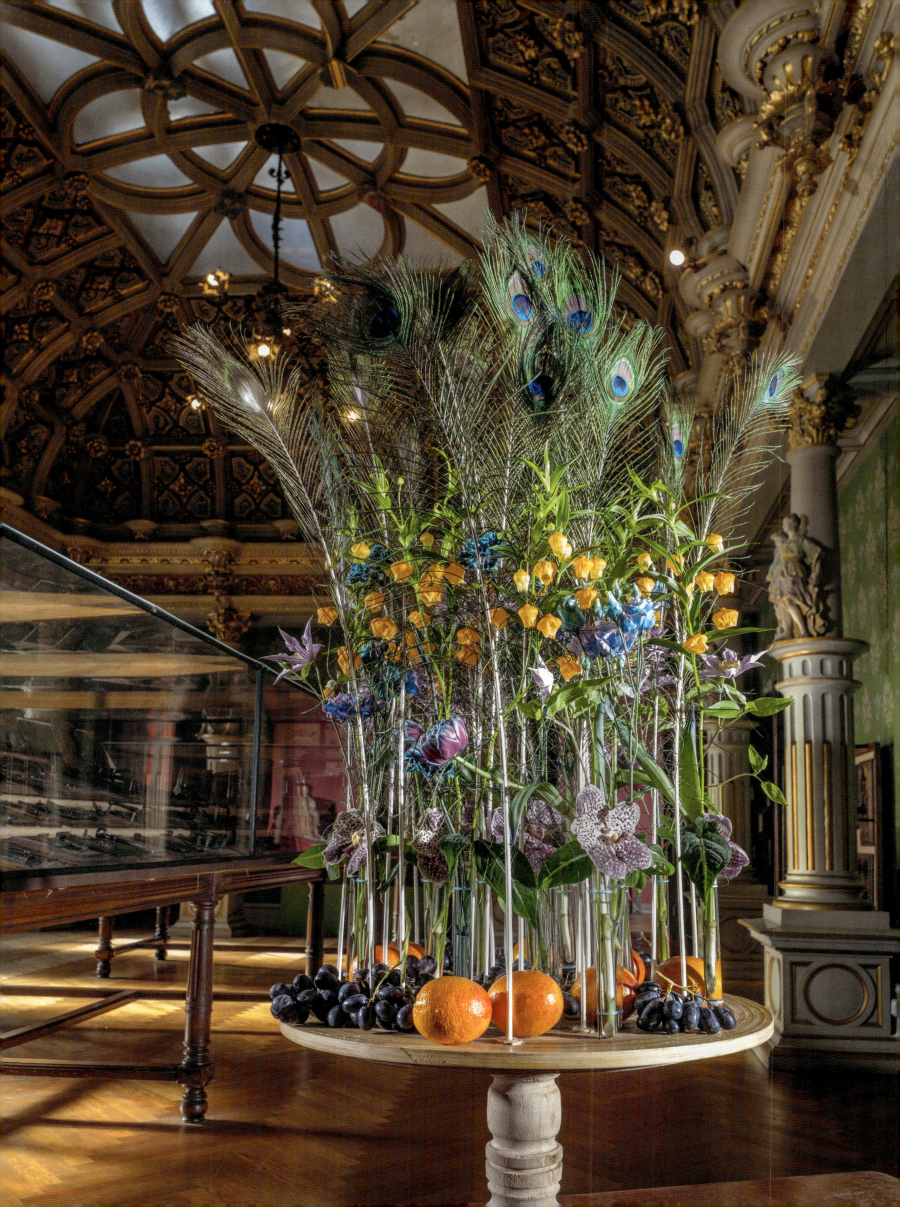

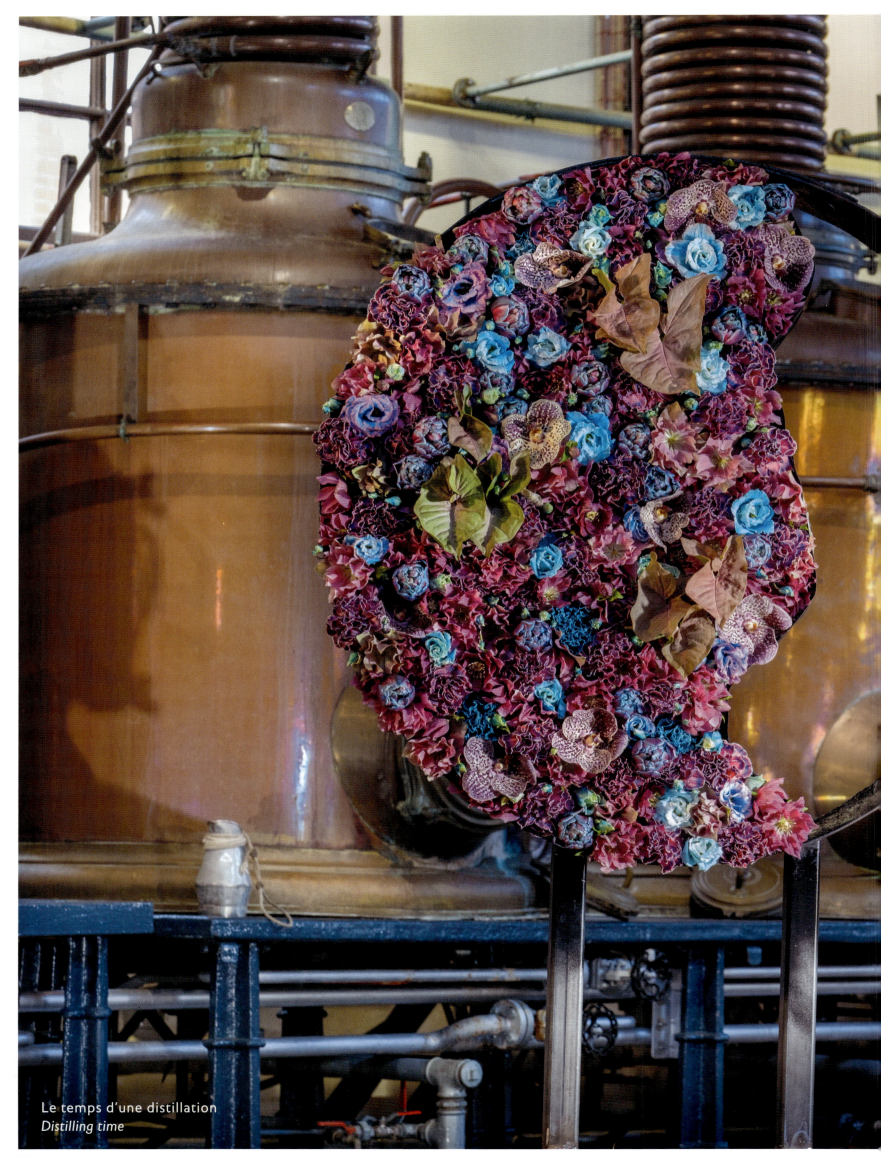

Le temps d'une distillation
Distilling time

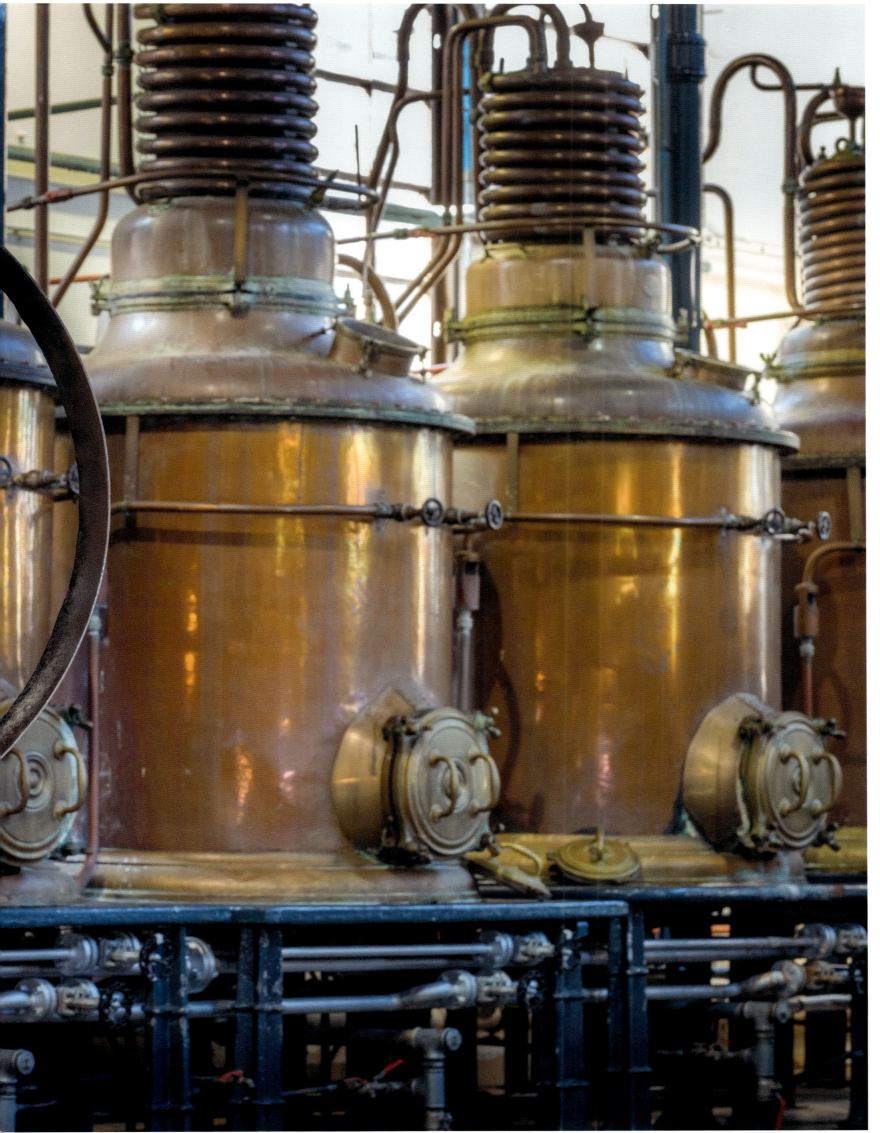

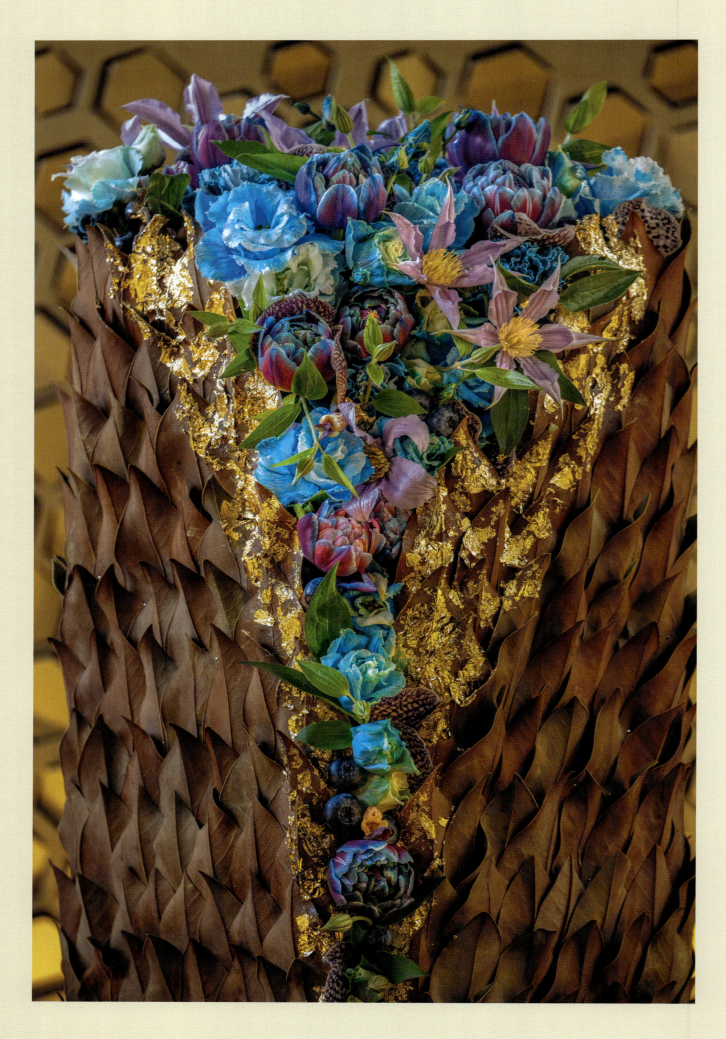

C'est l'heure de la dégustation
Time to taste

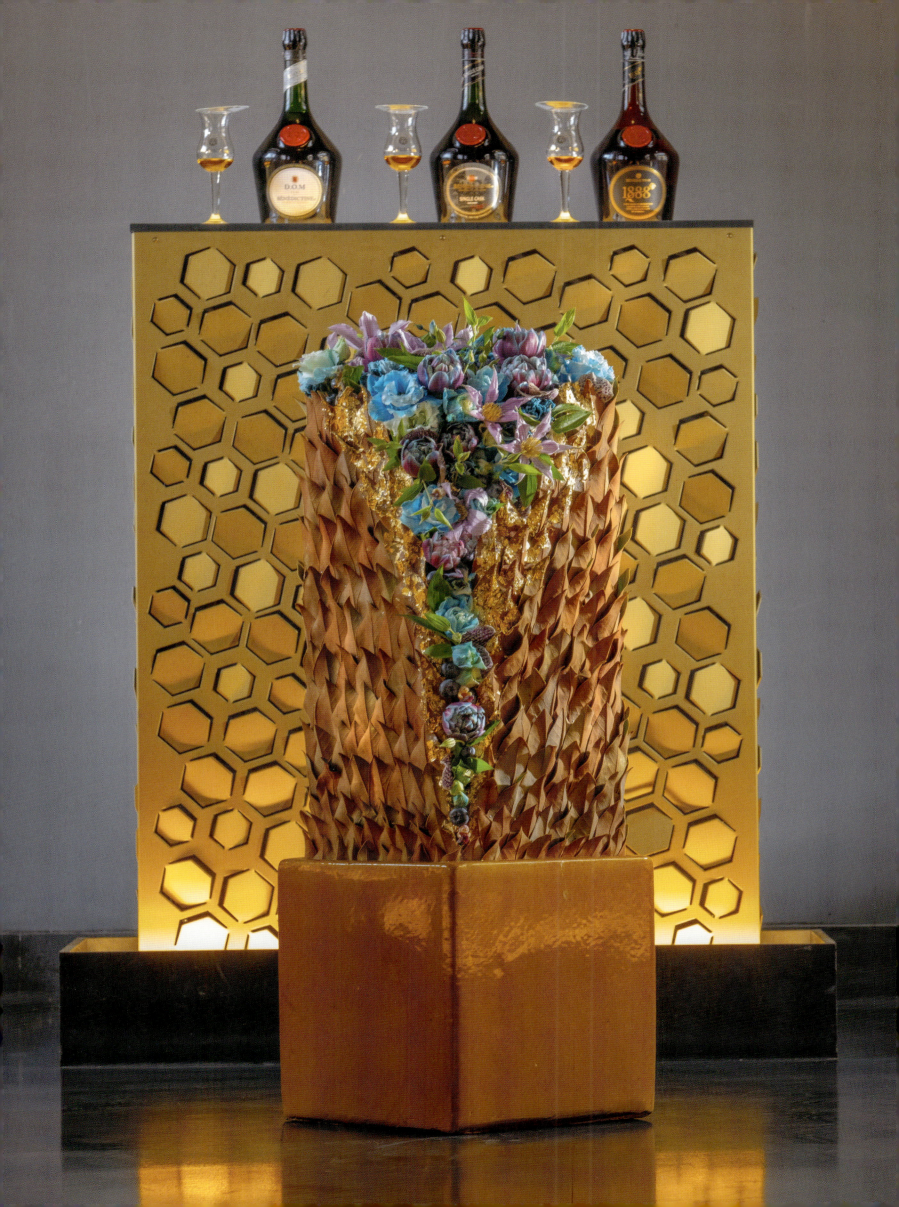

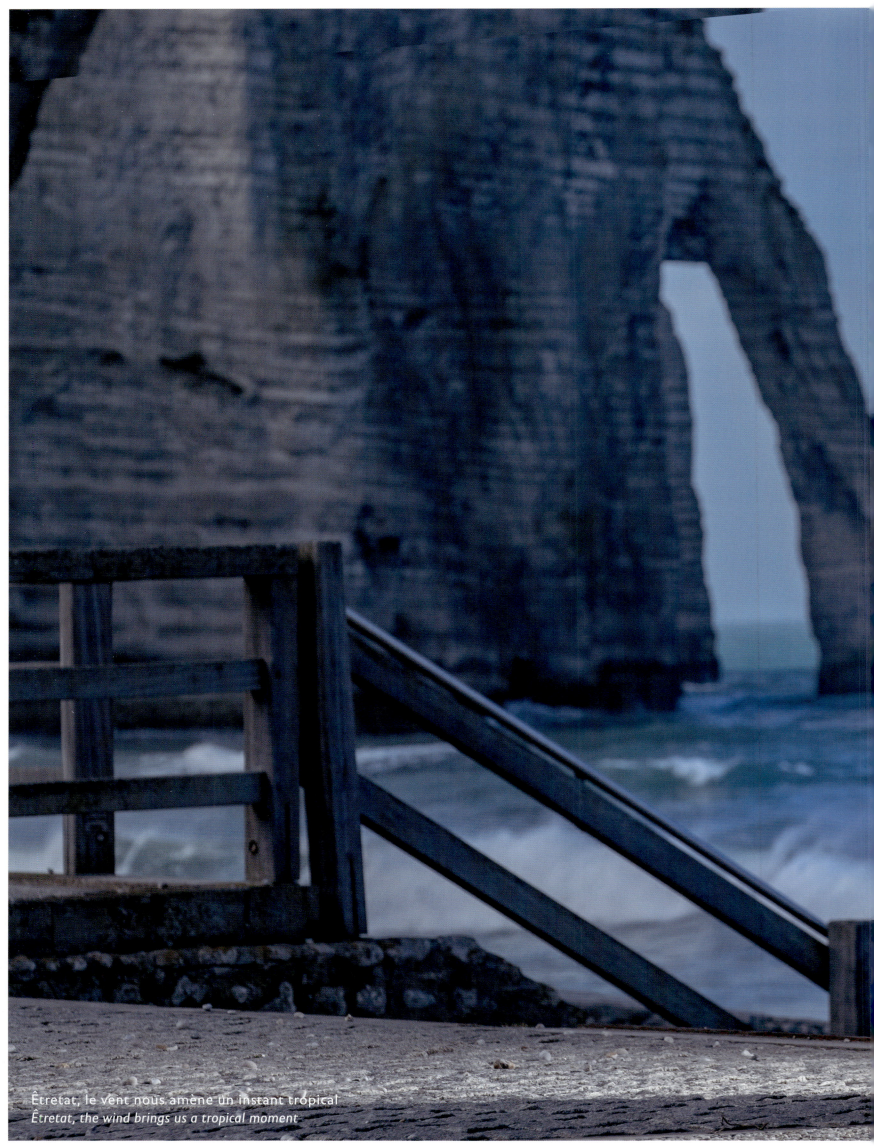

Étretat, le vent nous amène un instant tropical
Étretat, the wind brings us a tropical moment

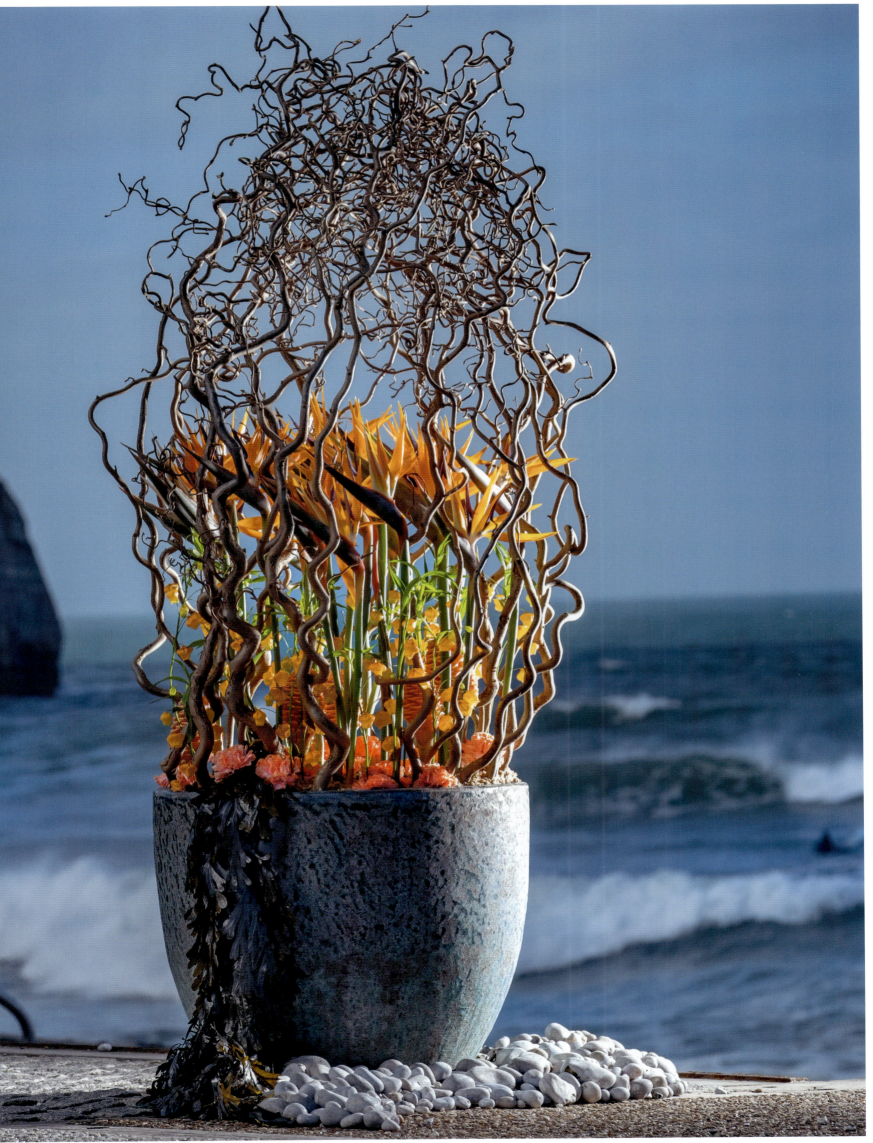

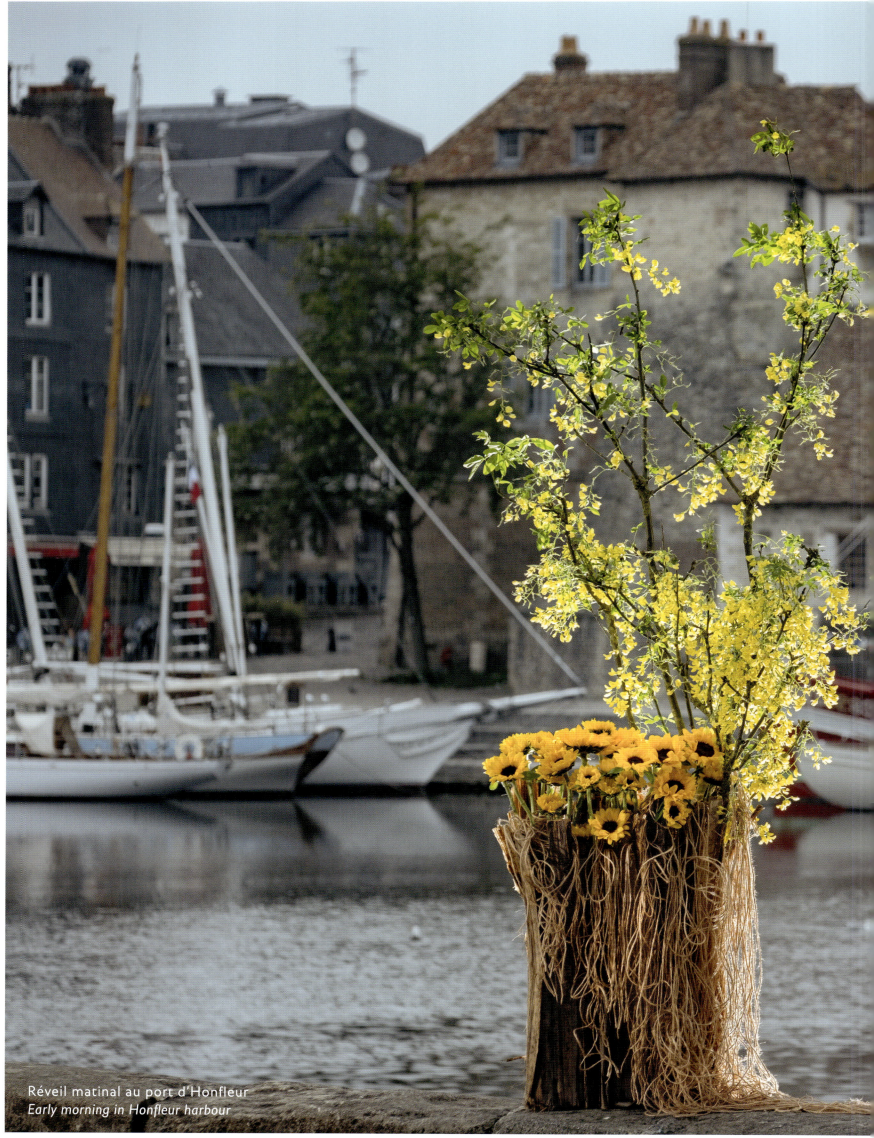

Réveil matinal au port d'Honfleur
Early morning in Honfleur harbour

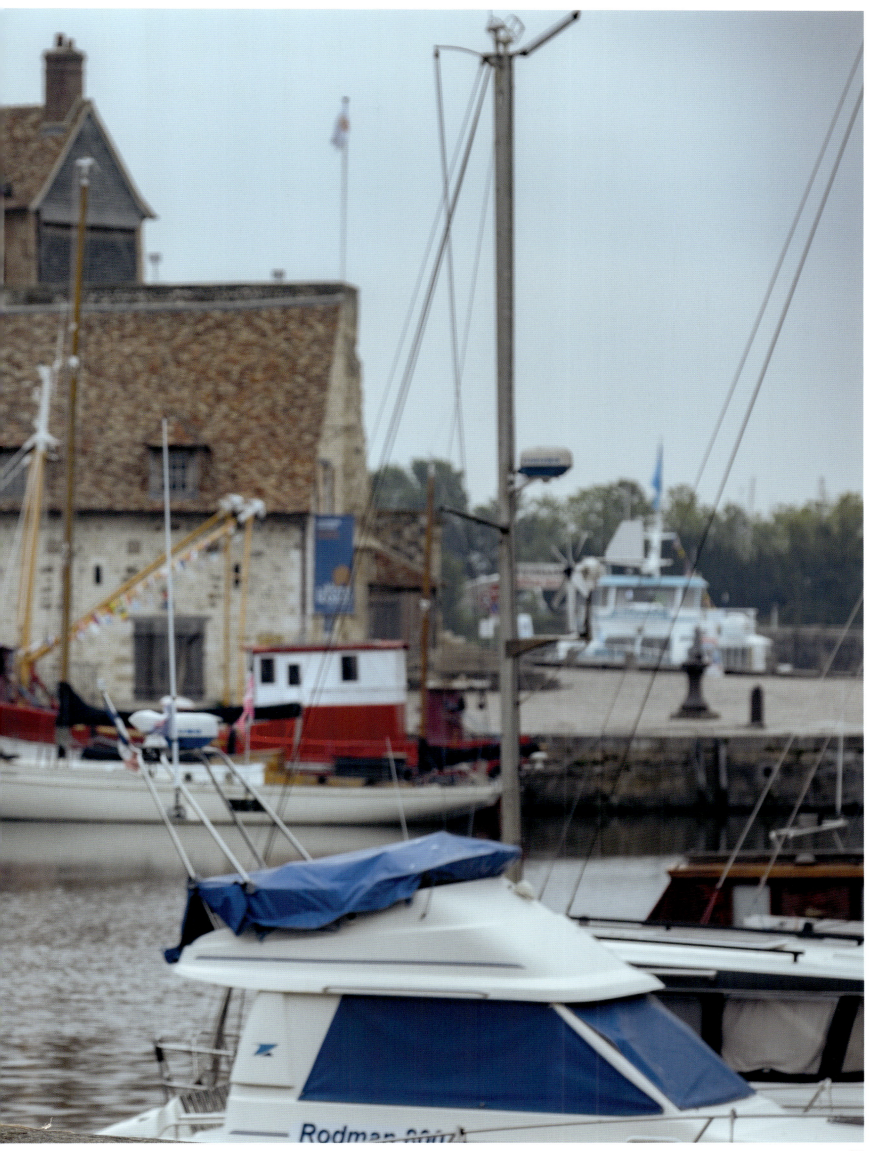

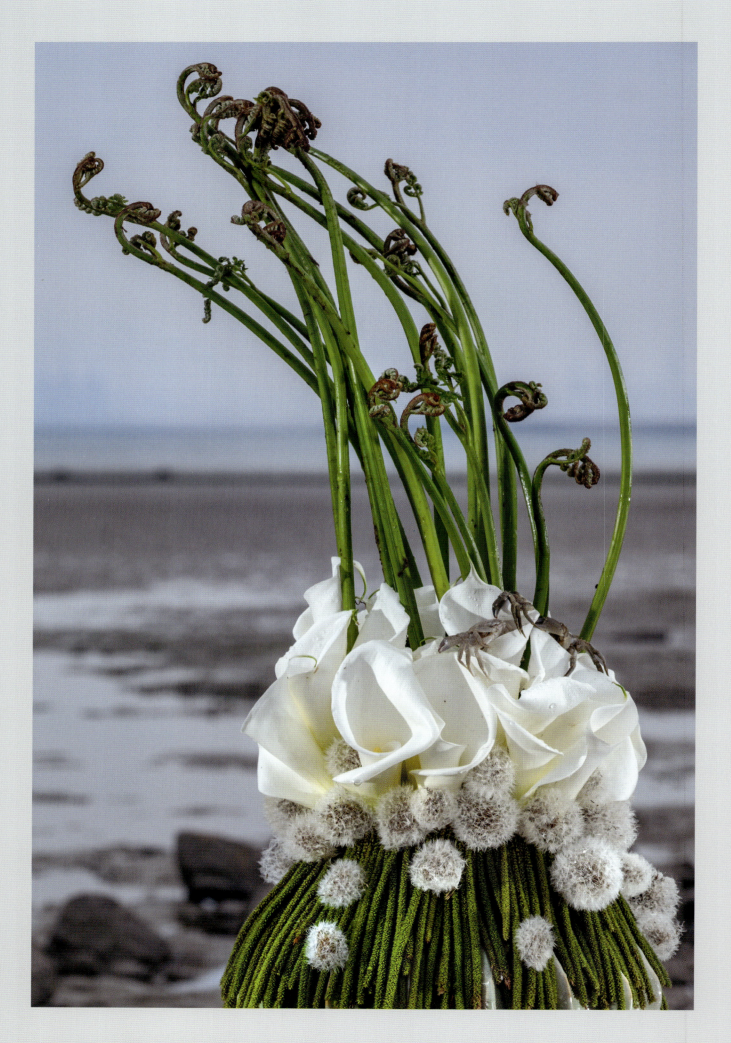

Un instant soufflé face au port du Havre
A breath of air in front of the port of Le Havre

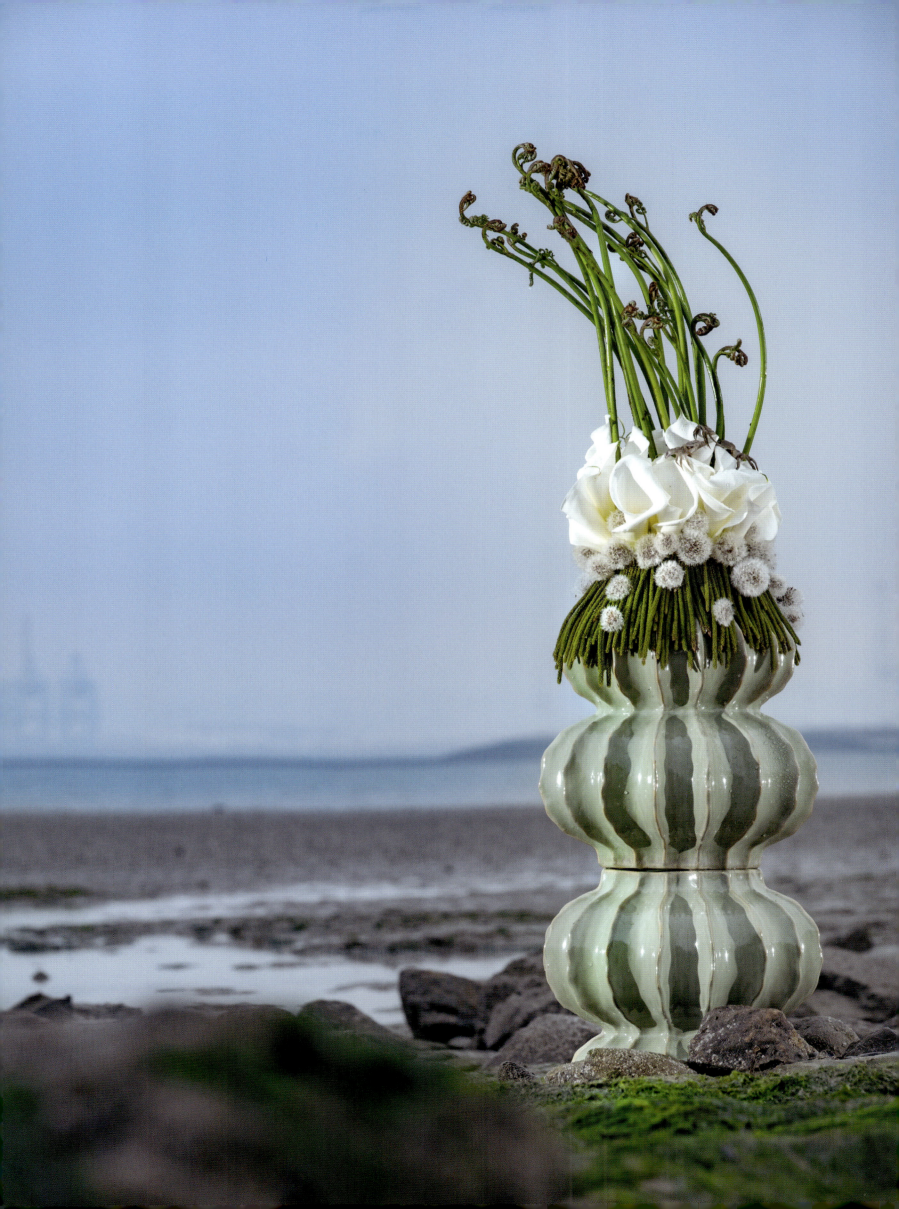

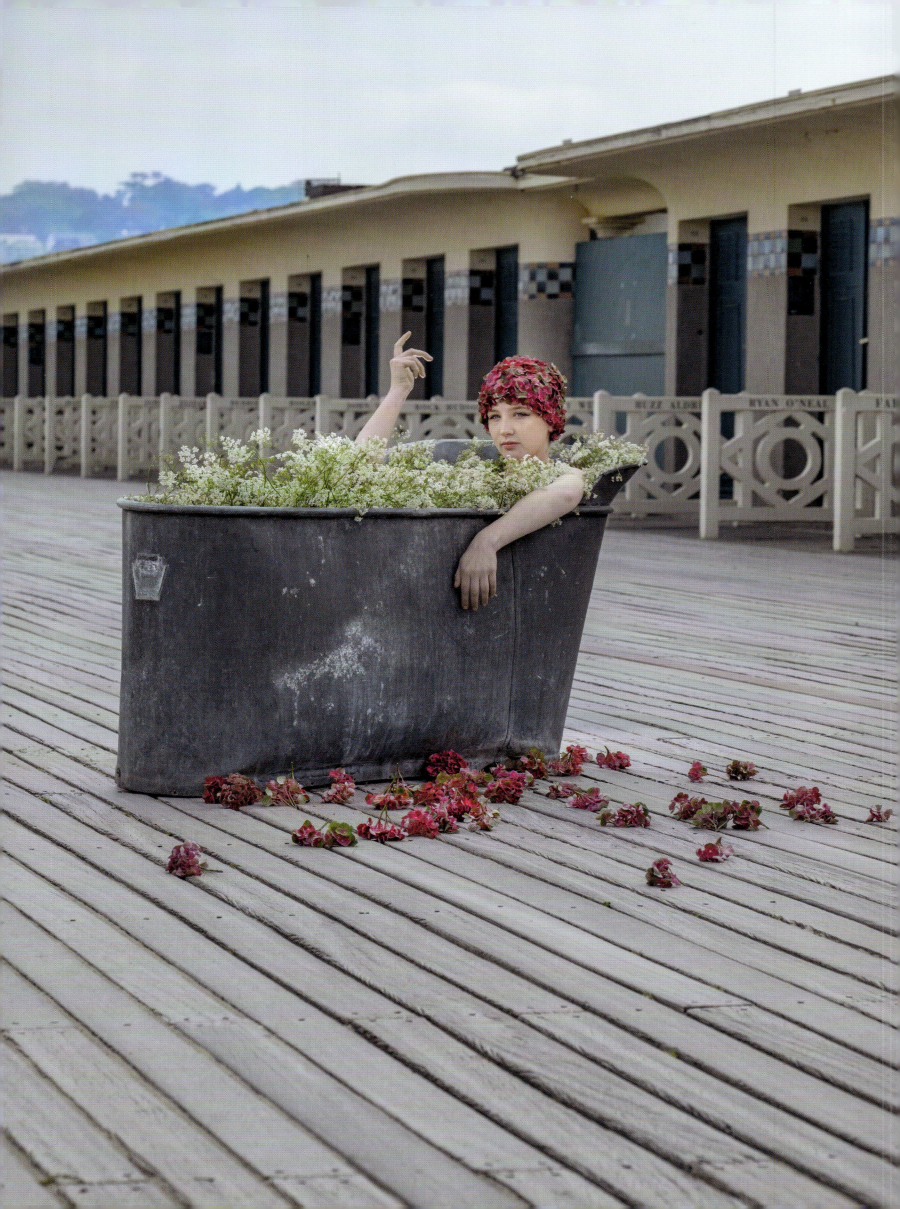

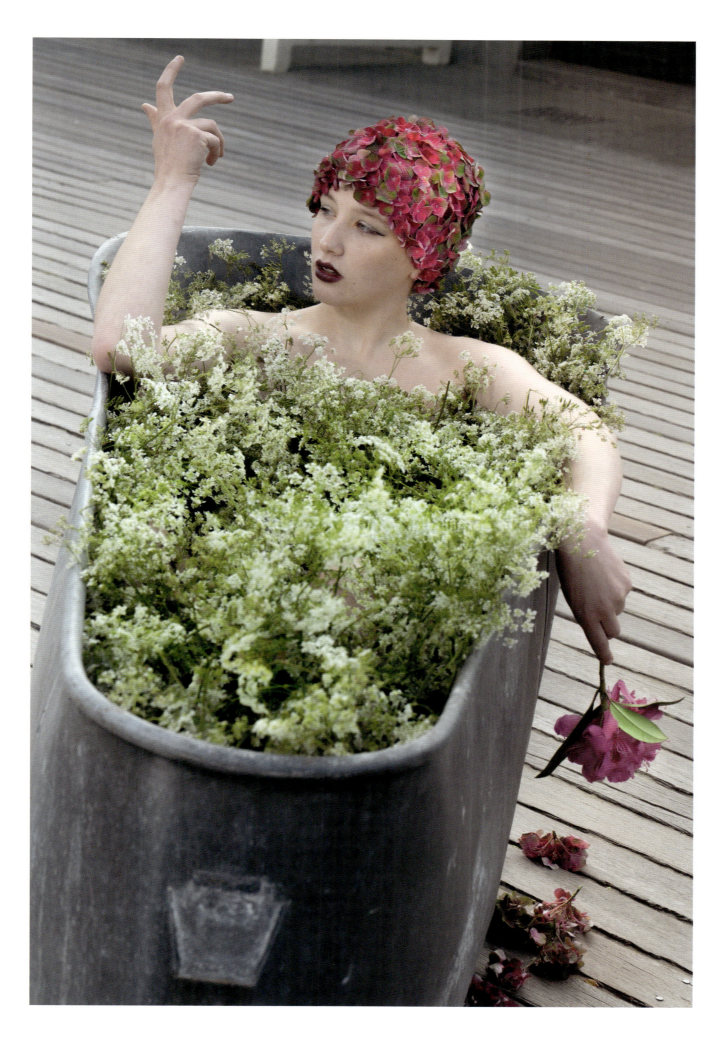

Les années folles de Deauville
The Roaring Twenties in Deauville

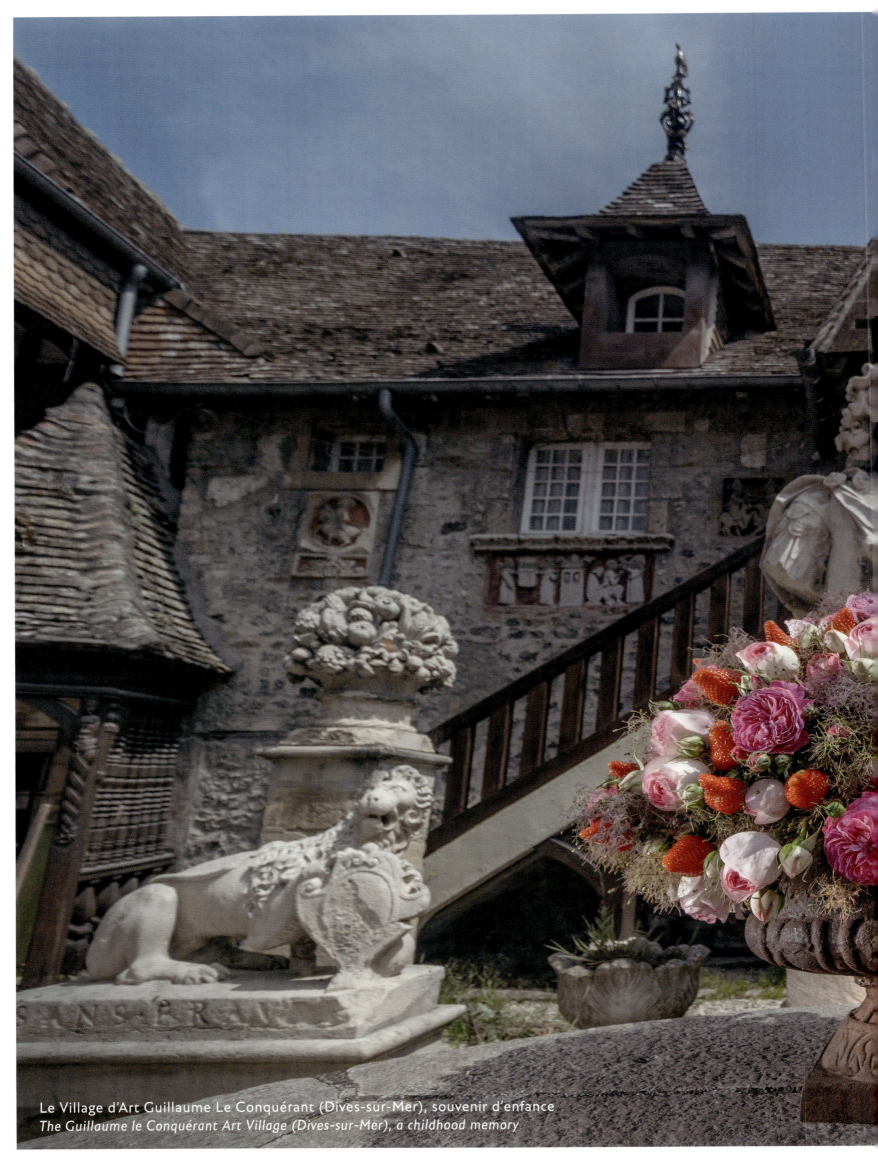

Le Village d'Art Guillaume Le Conquérant (Dives-sur-Mer), souvenir d'enfance
The Guillaume le Conquérant Art Village (Dives-sur-Mer), a childhood memory

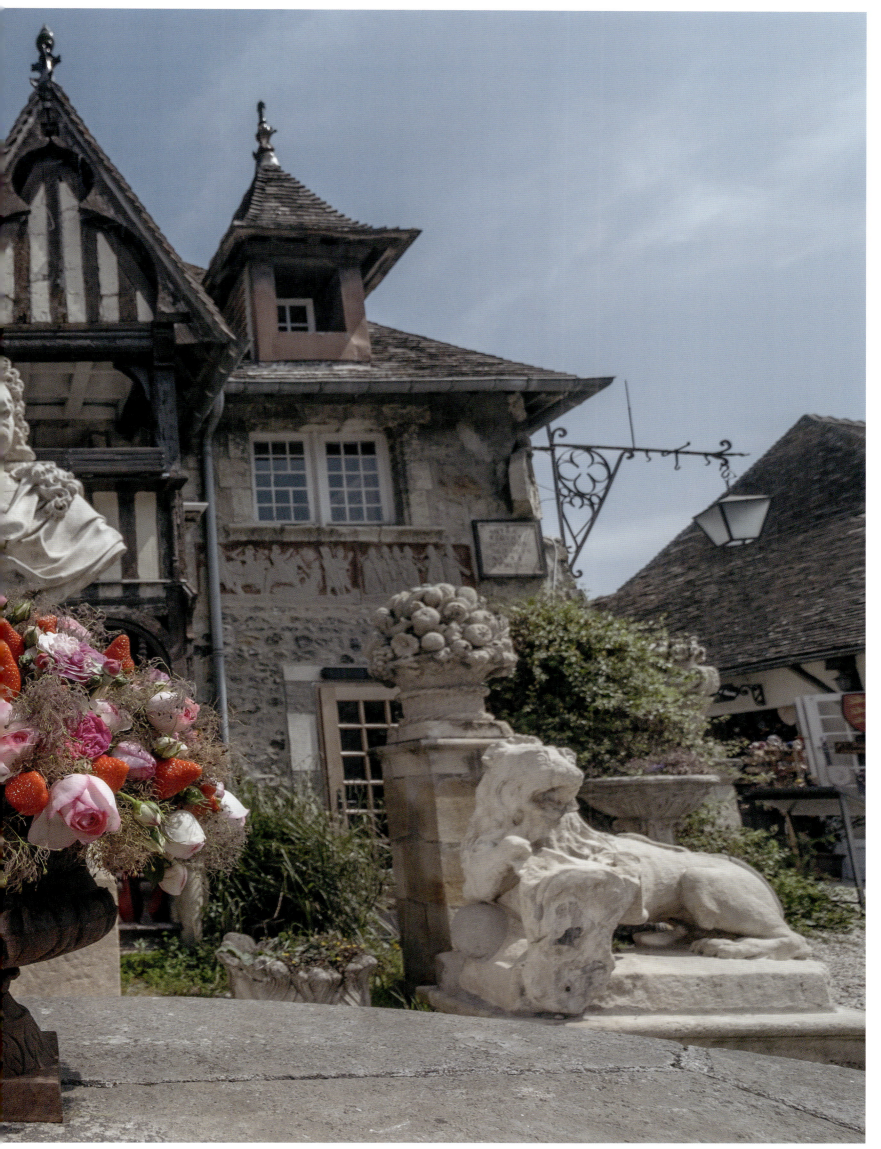

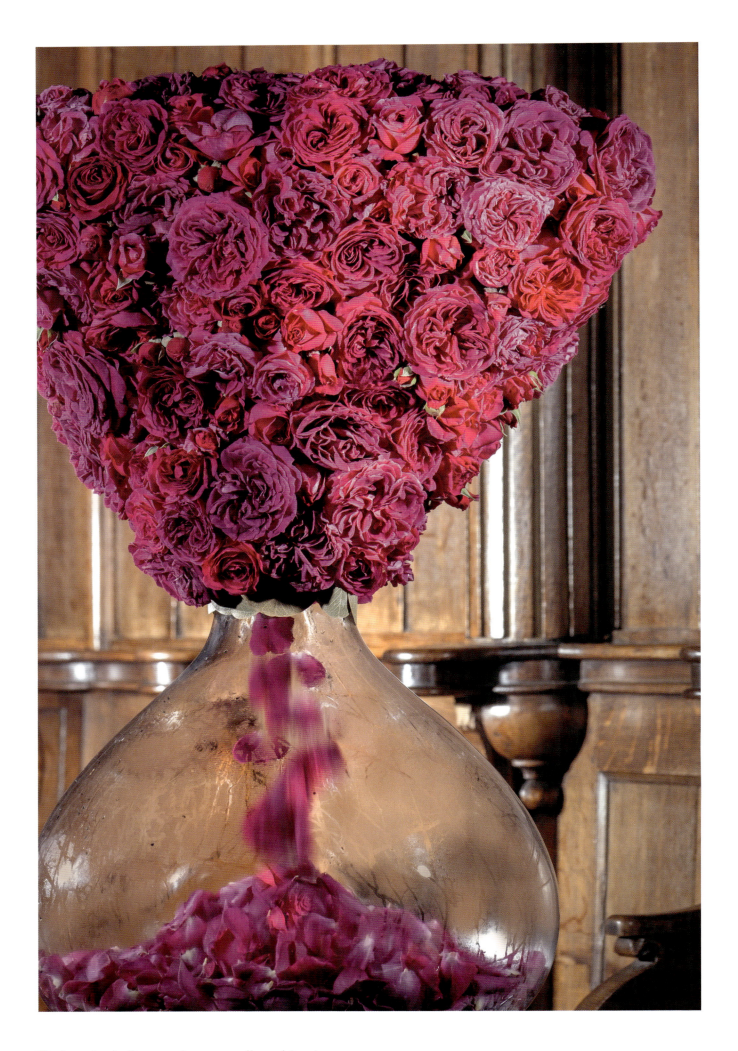

Tapisserie de Bayeux, le temps d'une histoire
Bayeux Tapestry, time for a story

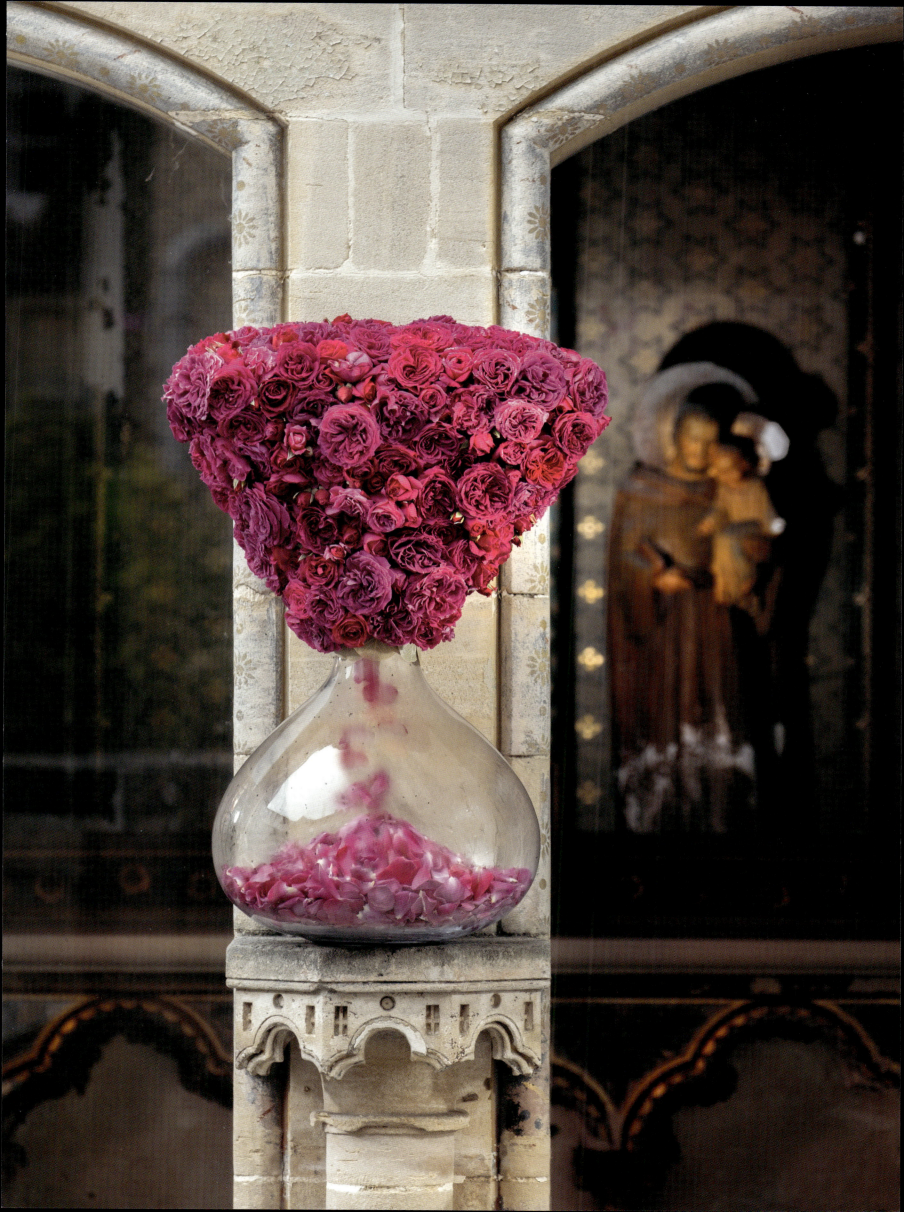

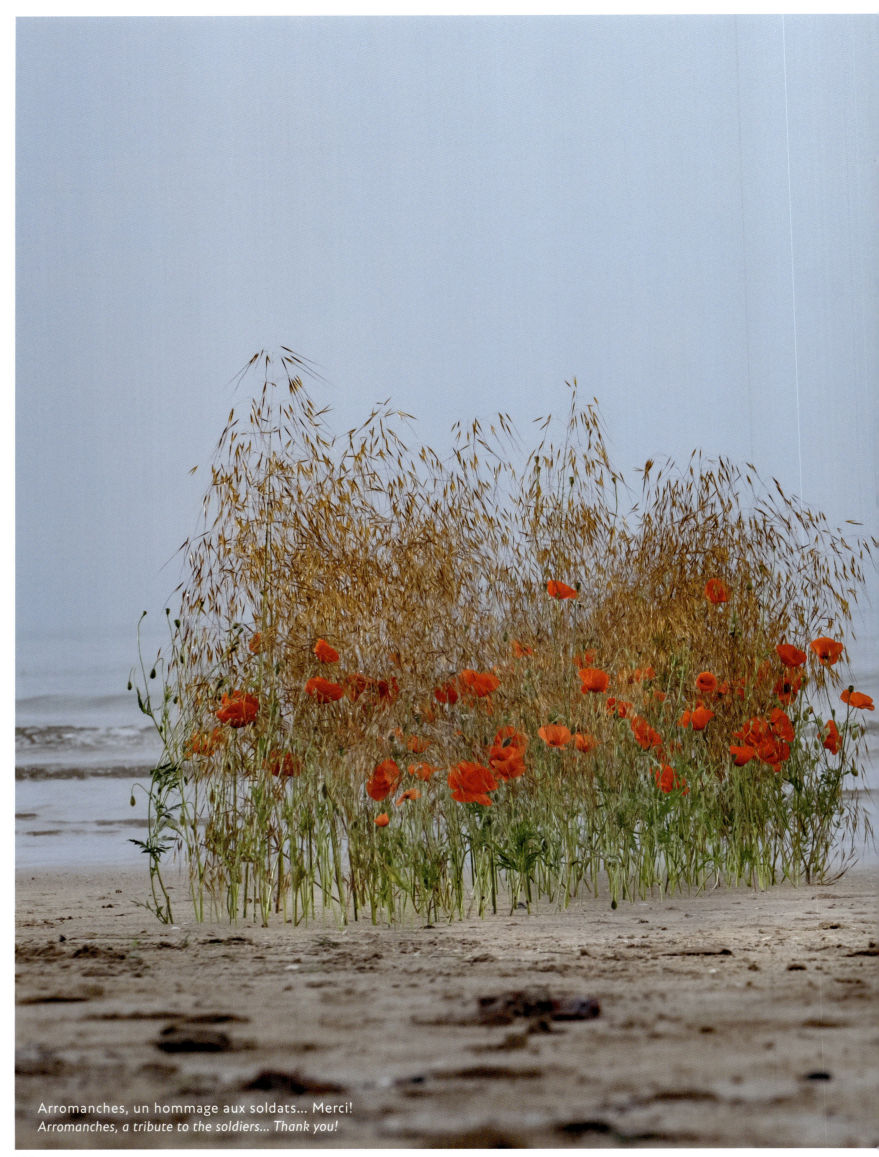

Arromanches, un hommage aux soldats... Merci!
Arromanches, a tribute to the soldiers... Thank you!

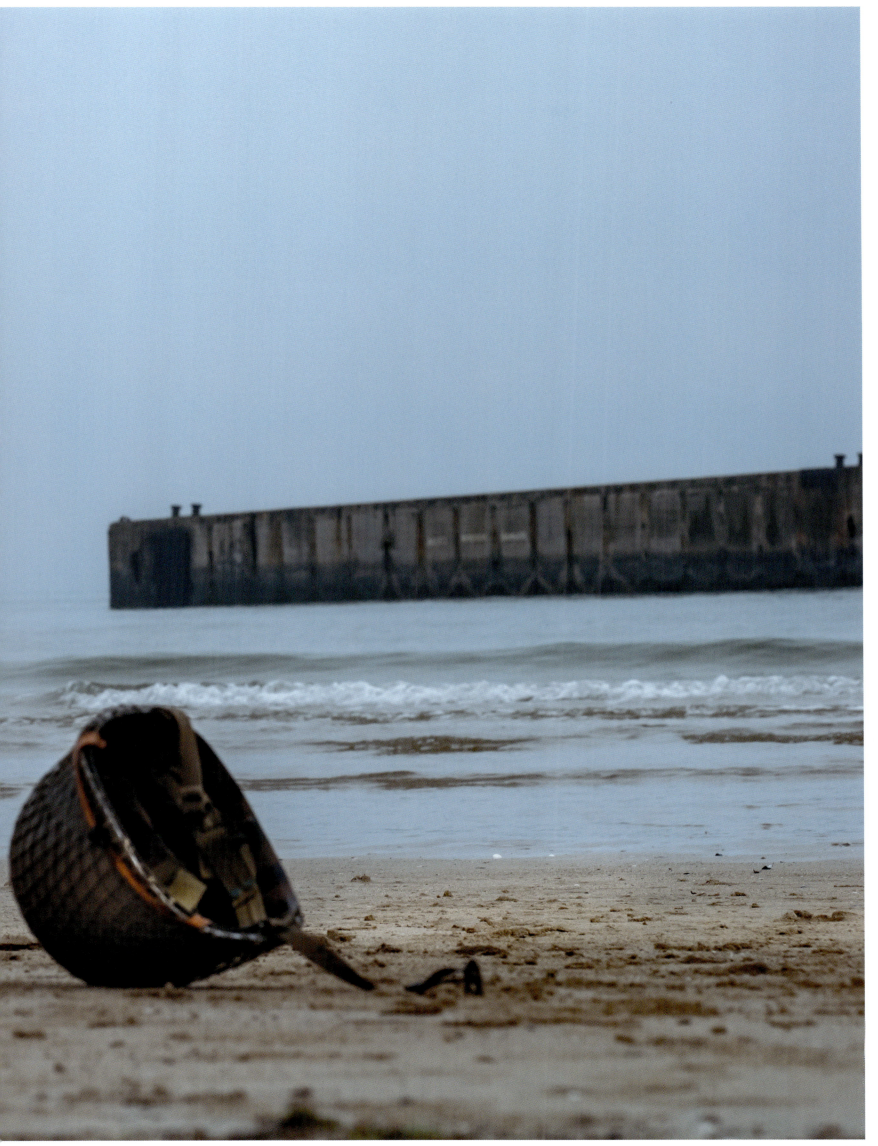

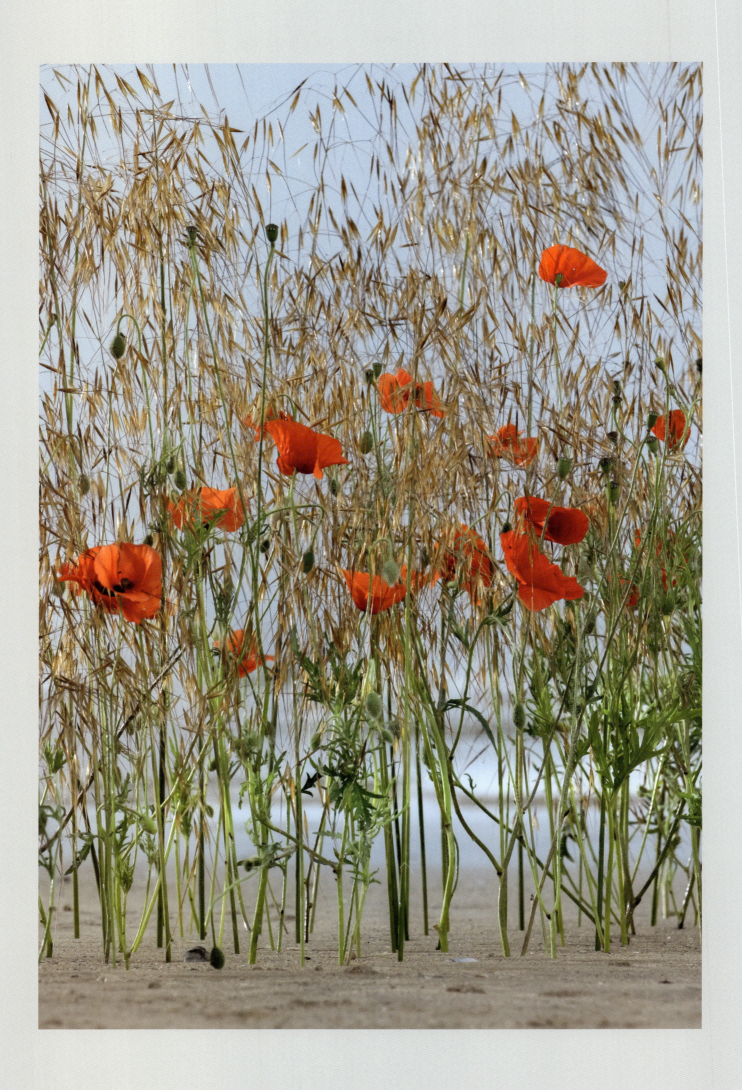

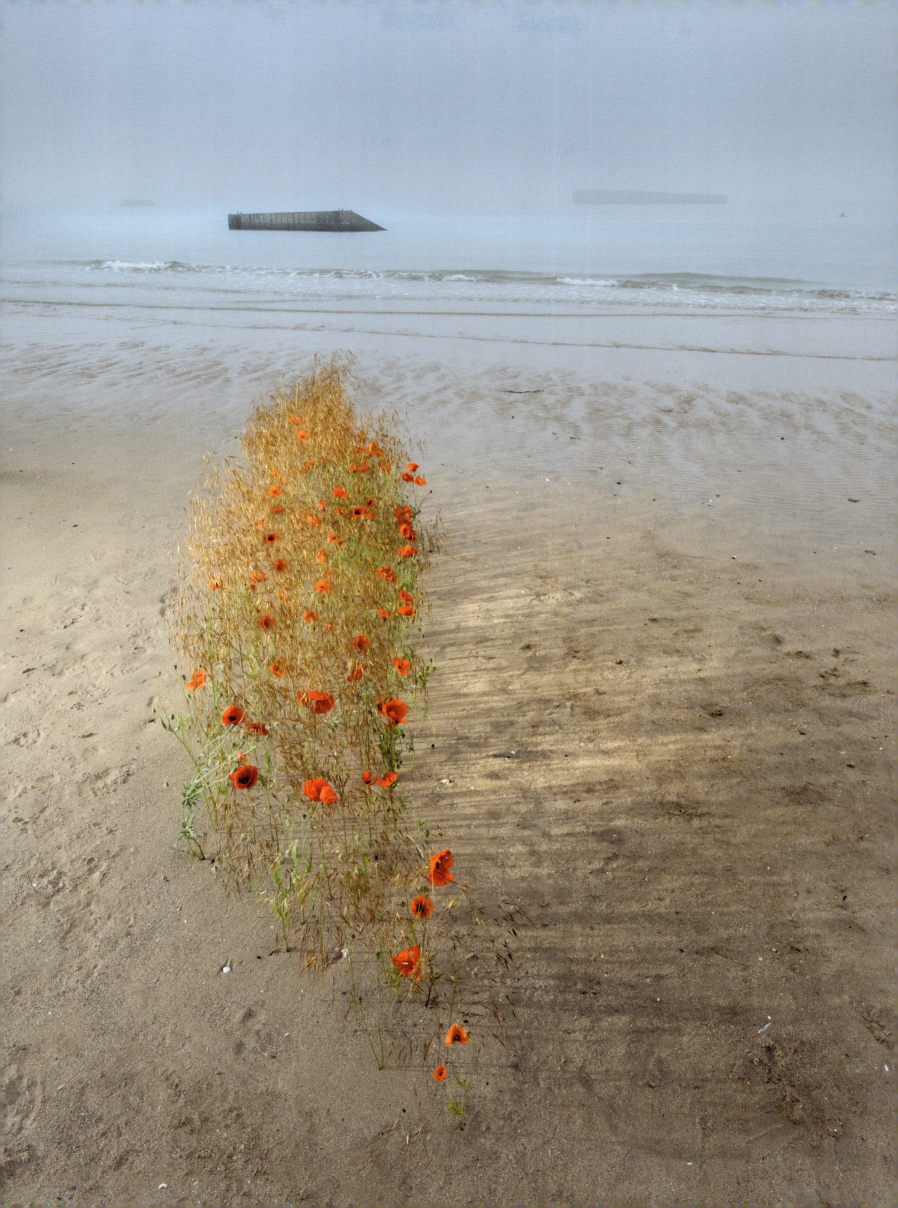

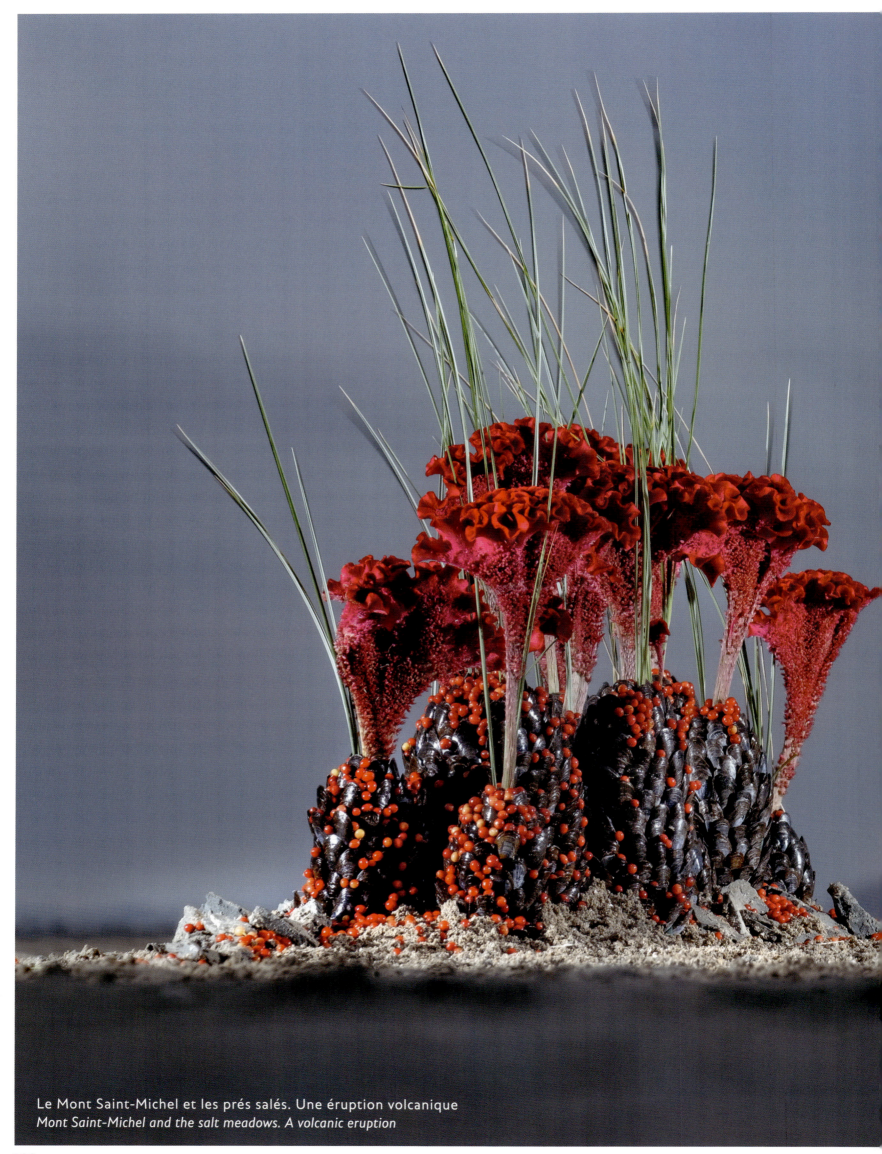

Le Mont Saint-Michel et les prés salés. Une éruption volcanique
Mont Saint-Michel and the salt meadows. A volcanic eruption

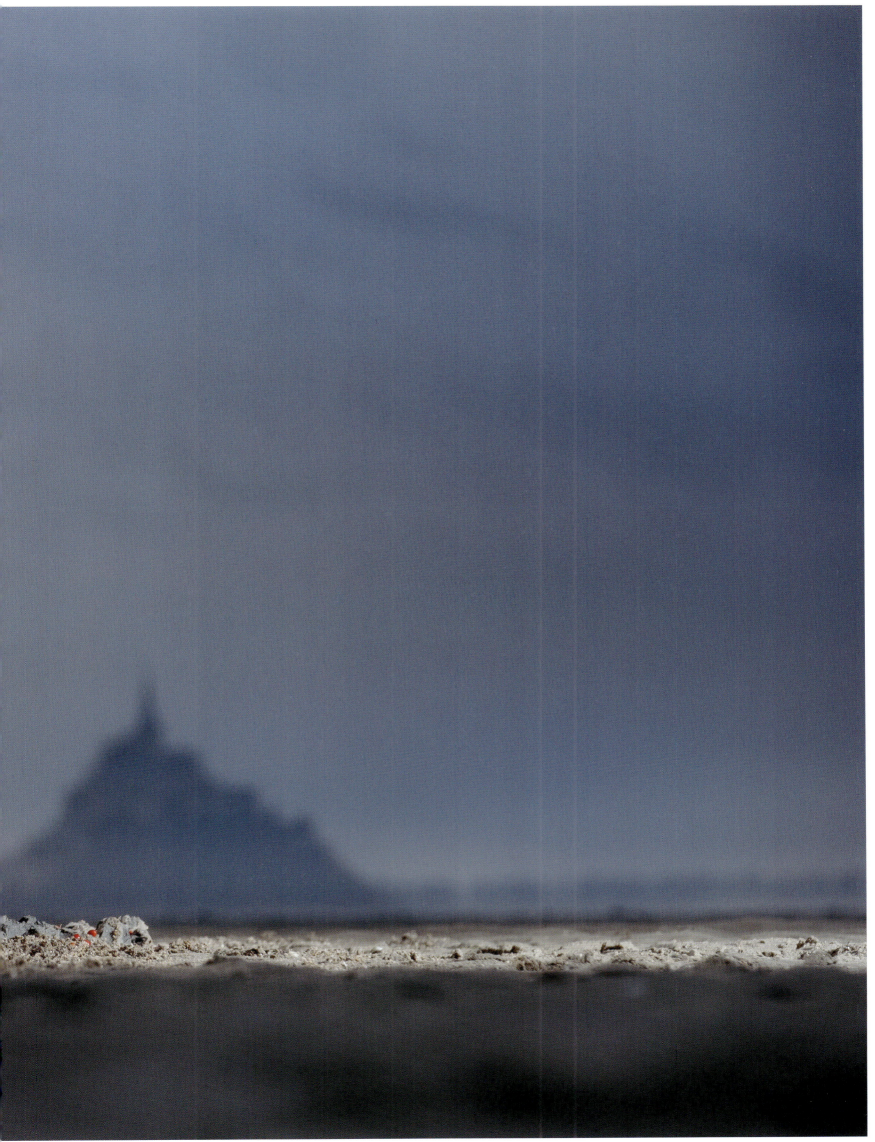

Tel un ange sur le chemin du Mont Saint-Michel
Like an angel on the way to Mont Saint-Michel

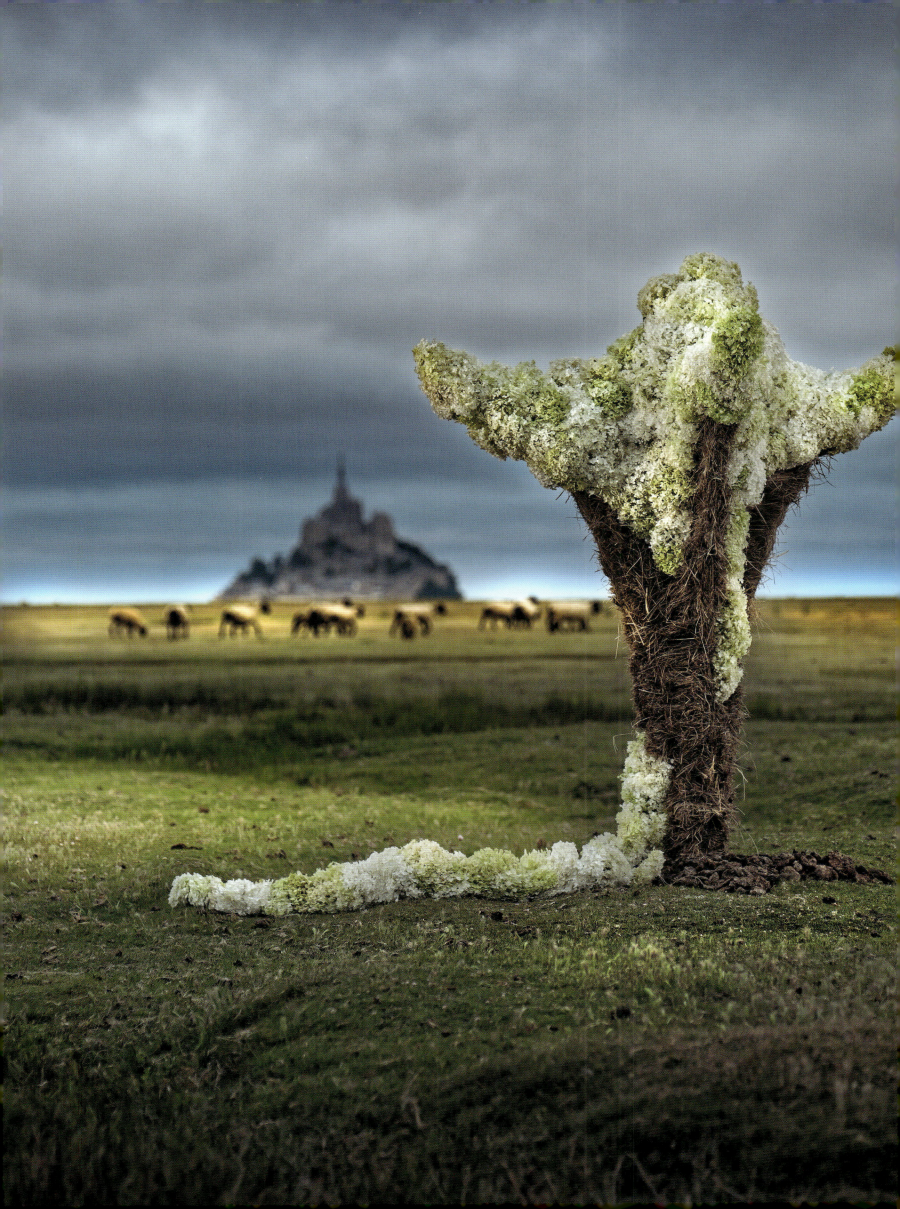

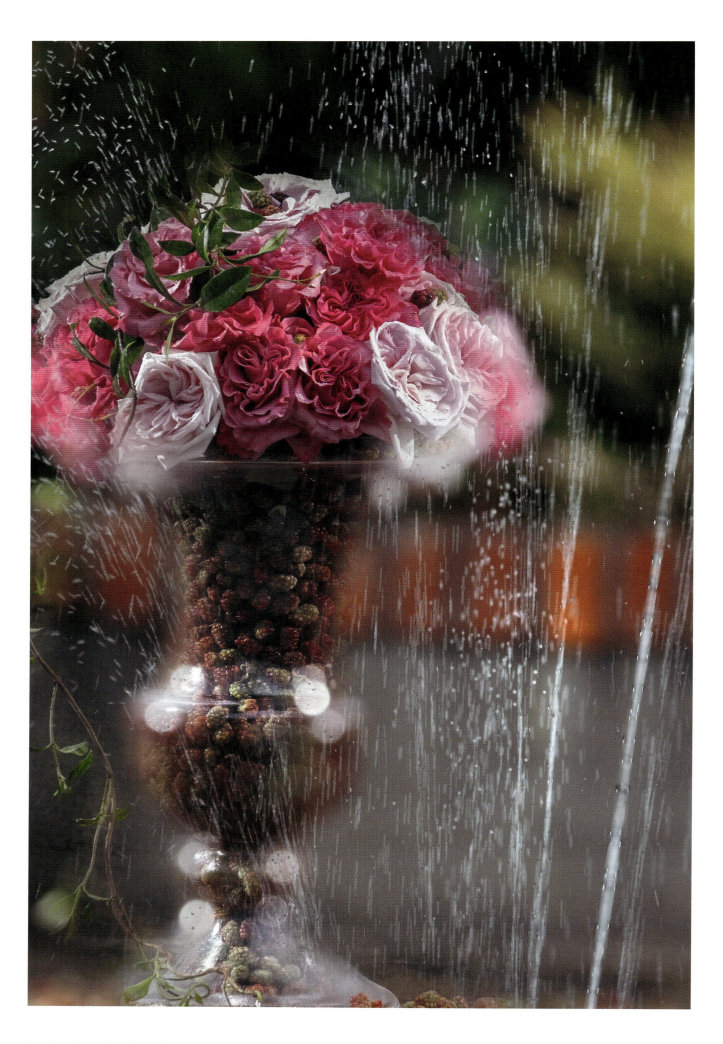

Jardins Christian Dior Granville. Un mélange d'élégance et de romantisme, berceau de la haute couture française
Christian Dior Gardens Granville. A blend of elegance and romance, cradle of French haute couture

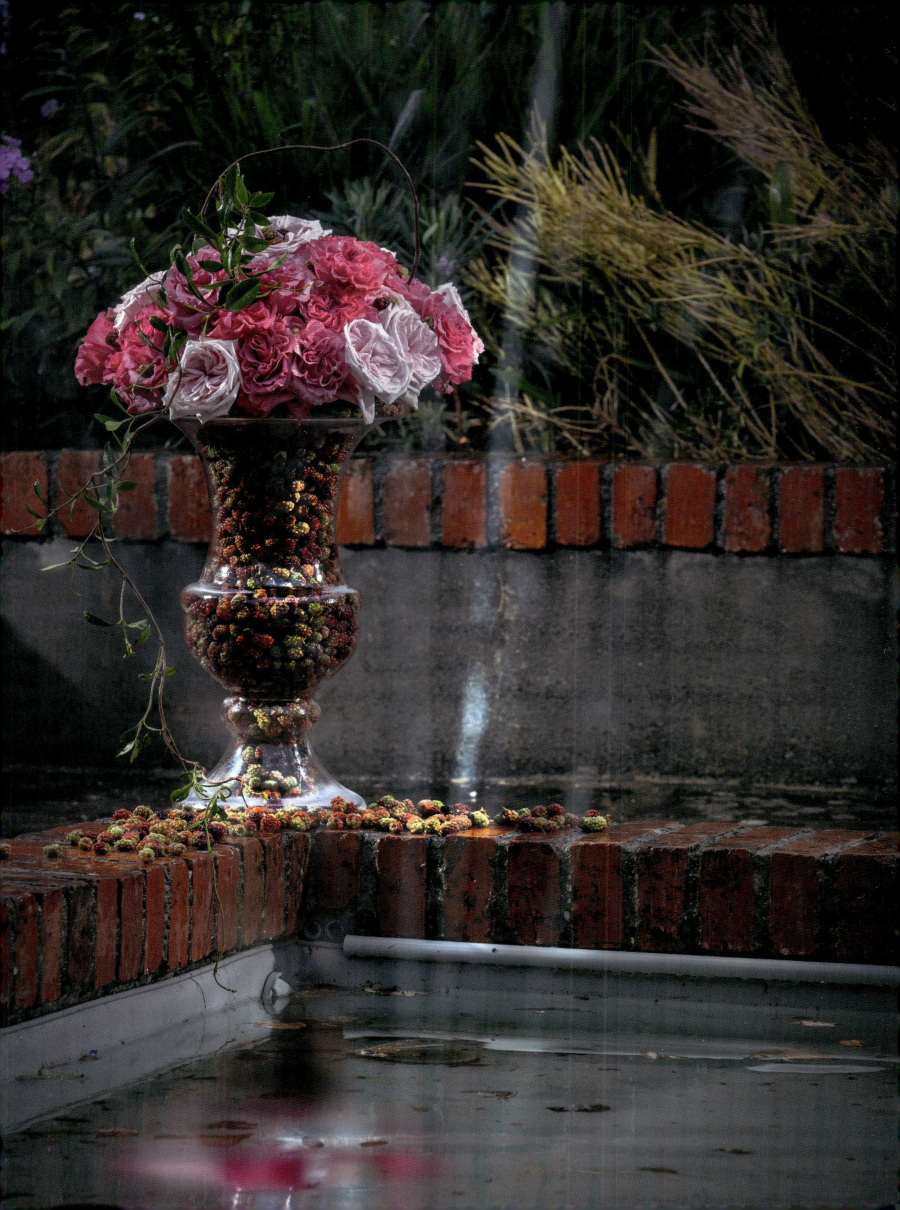

Une mise en lumière
A perfect spotlight

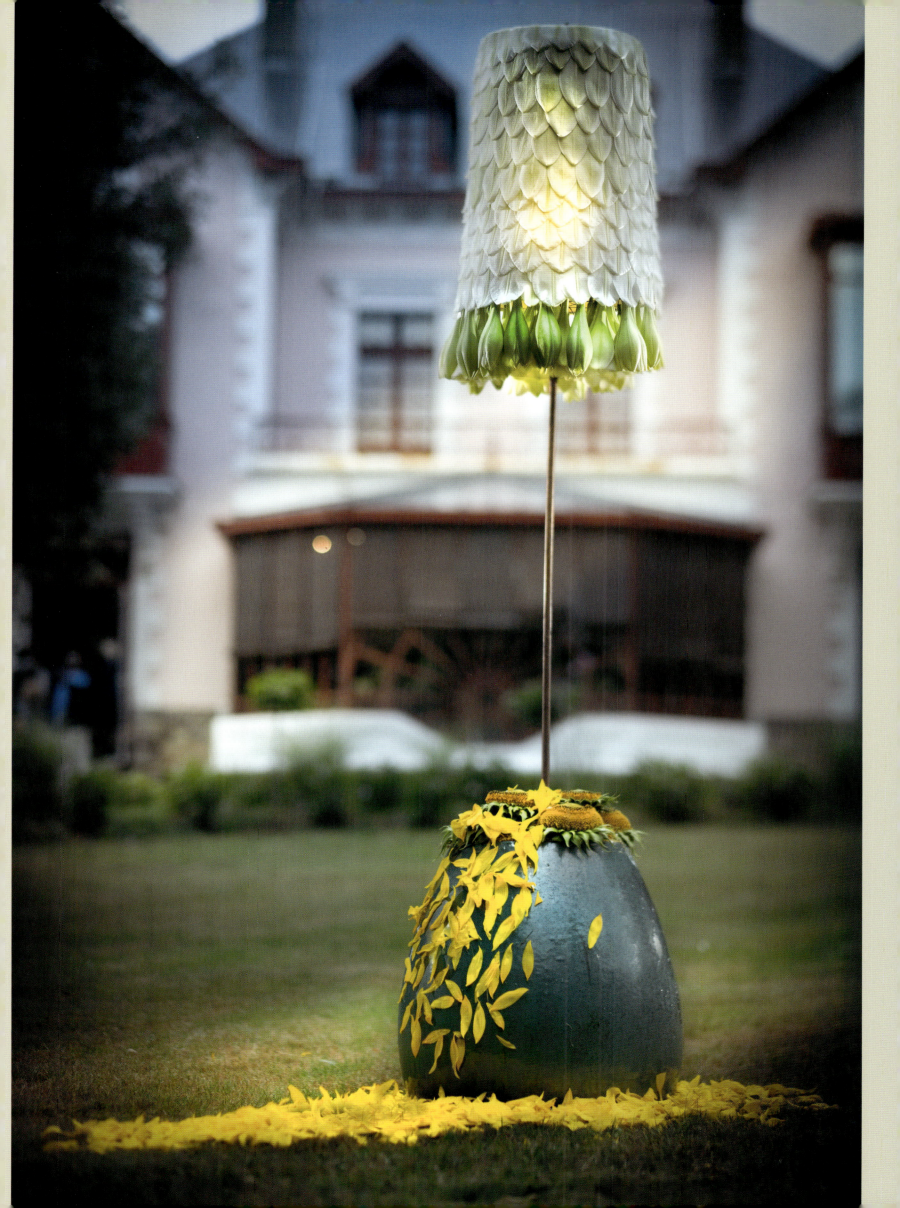

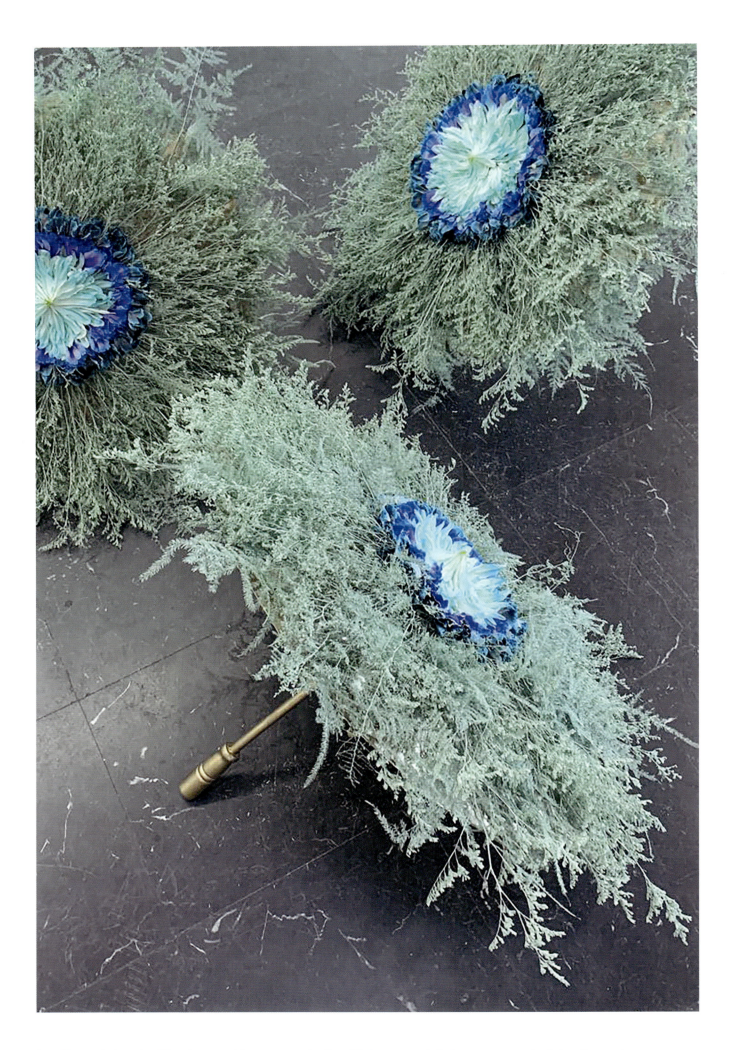

Les Parapluies de Cherbourg. Une tannerie familiale pour s'abriter, un savoir-faire français
Les Parapluies de Cherbourg. A family-run tannery providing protection from the elements, demonstrating French know-how

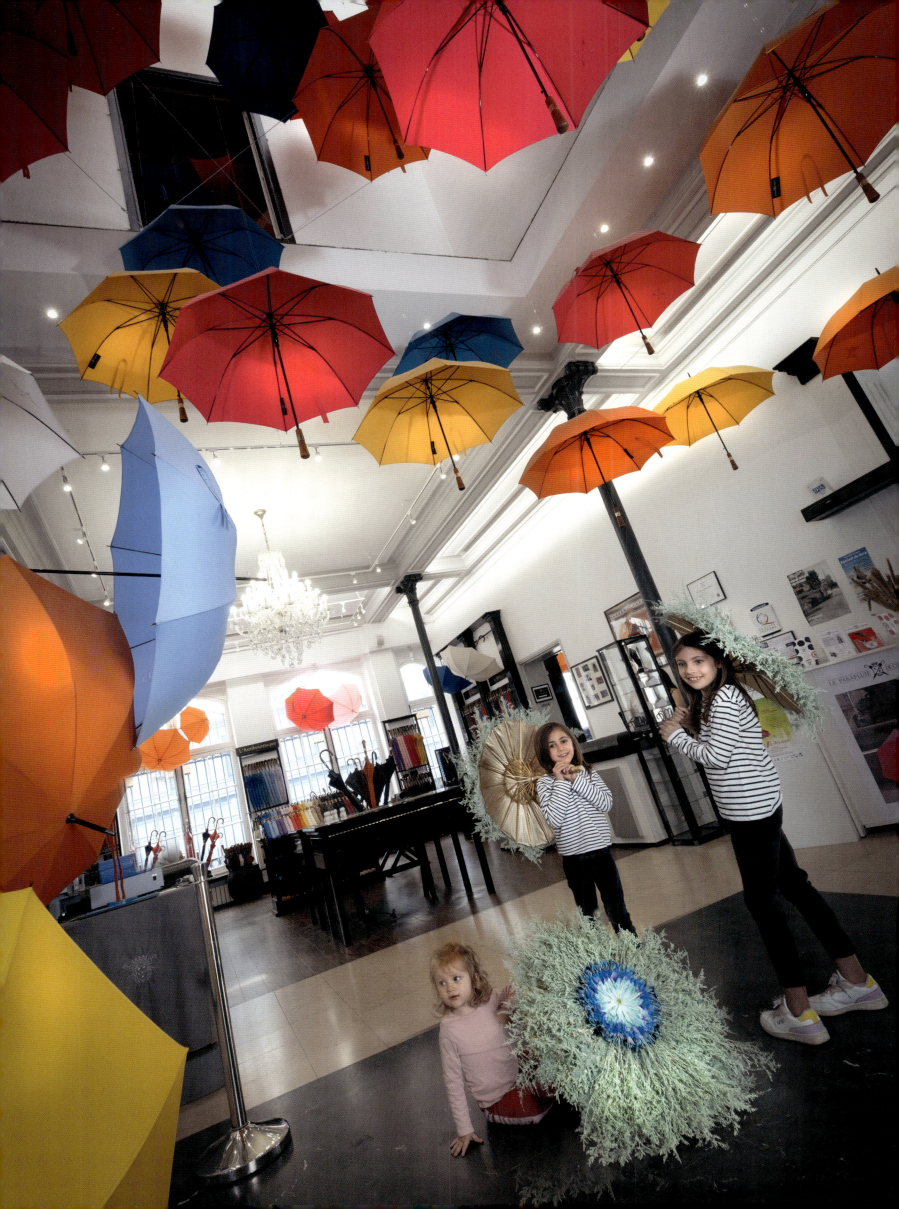

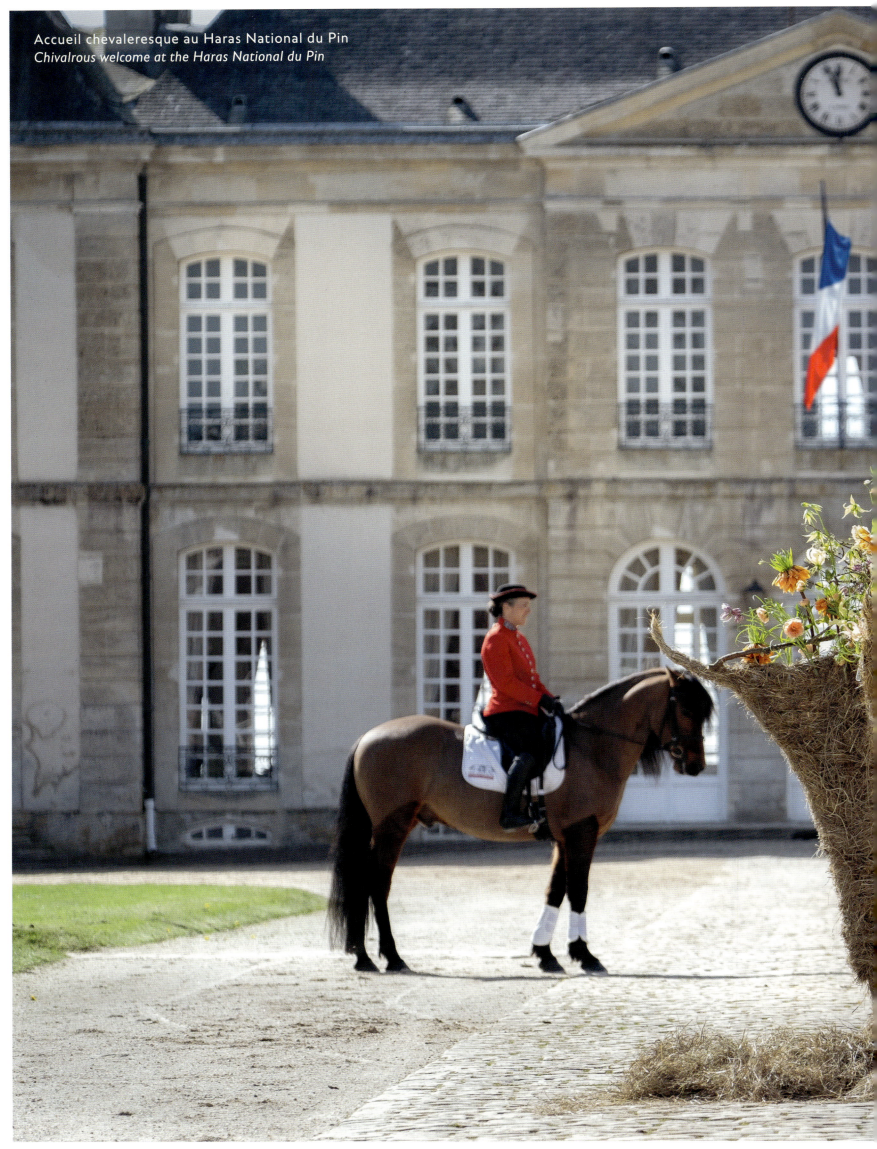

Accueil chevaleresque au Haras National du Pin
Chivalrous welcome at the Haras National du Pin

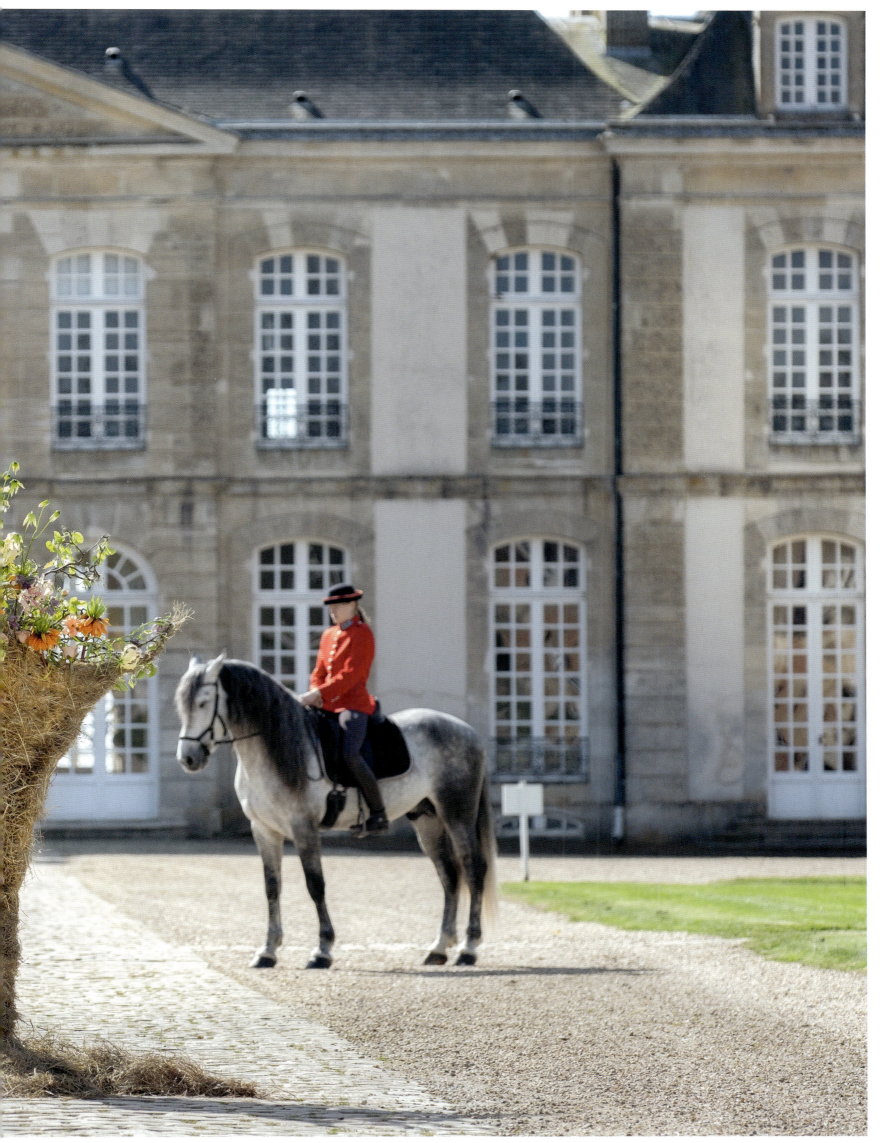

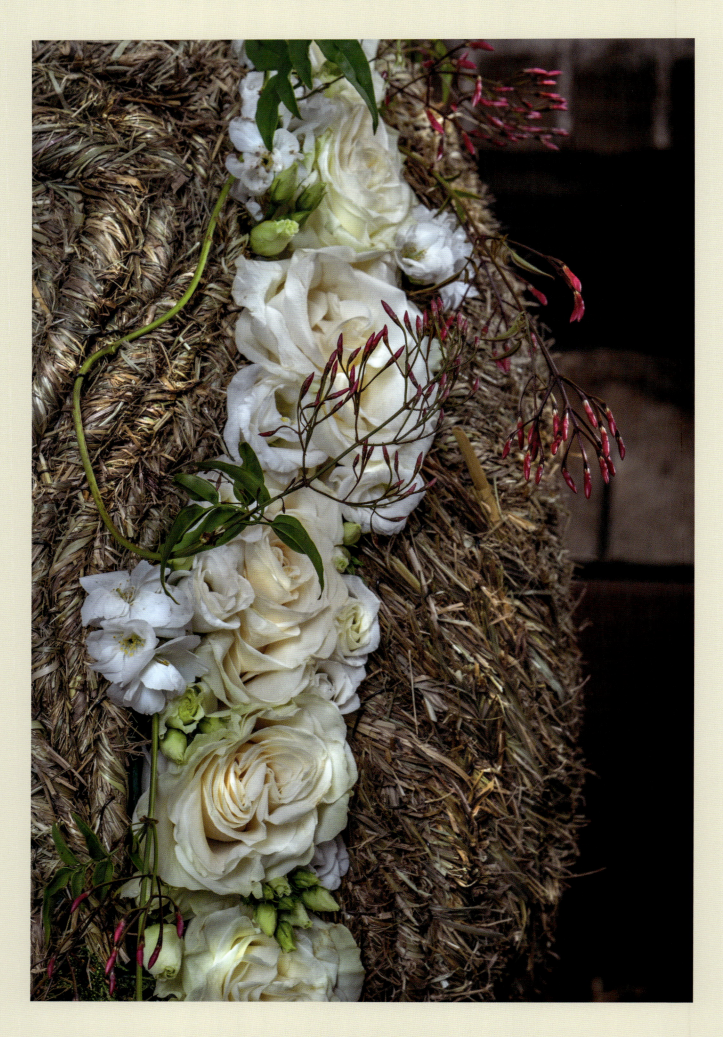

Cet œuf au travail architectural nous laisse entrevoir sa romance
An architectural egg with a hint of romance

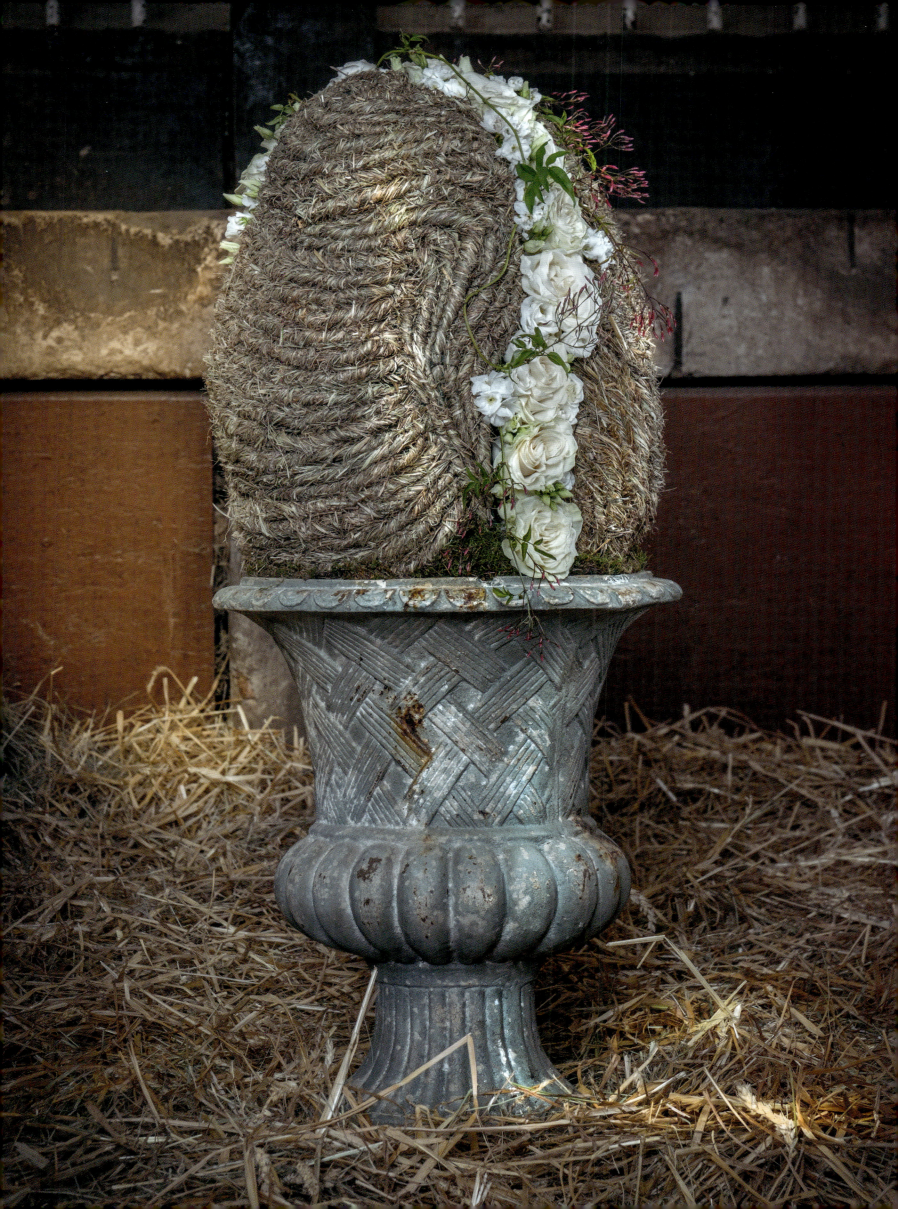

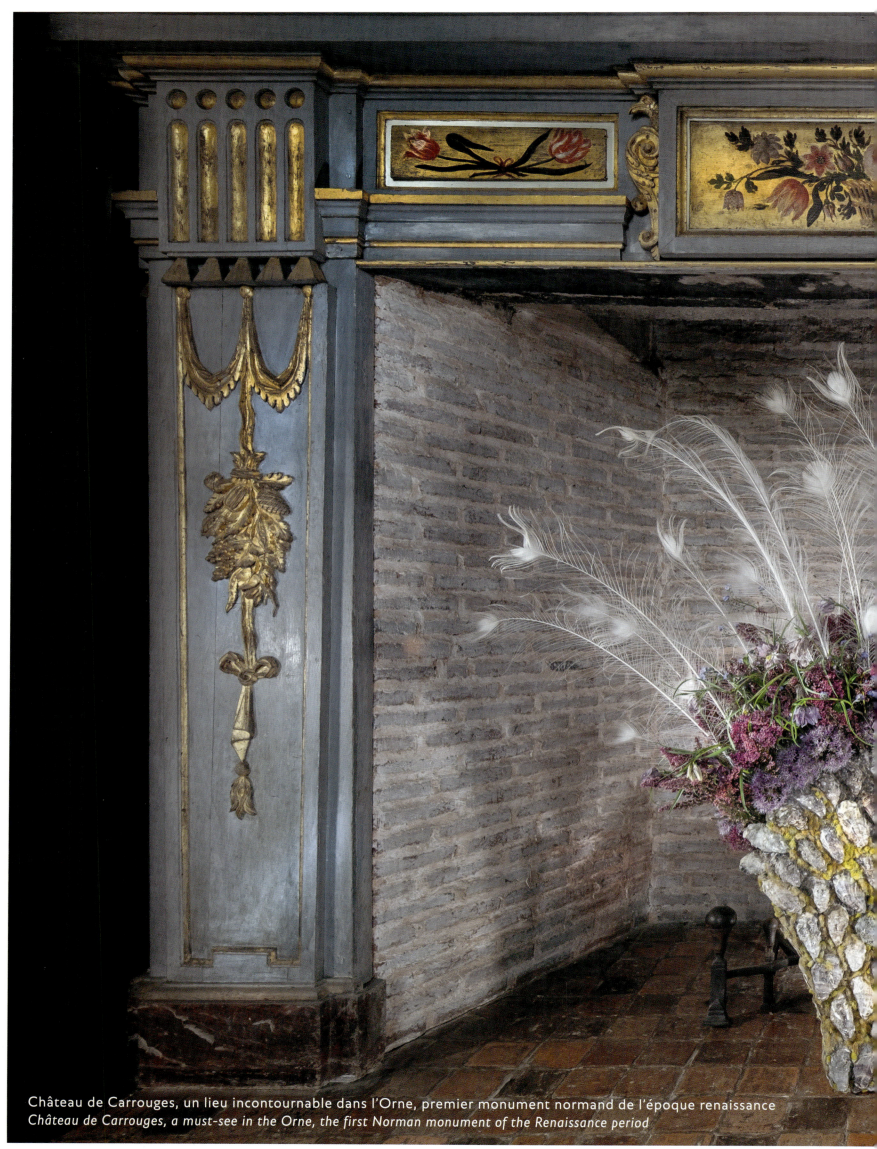

Château de Carrouges, un lieu incontournable dans l'Orne, premier monument normand de l'époque renaissance
Château de Carrouges, a must-see in the Orne, the first Norman monument of the Renaissance period

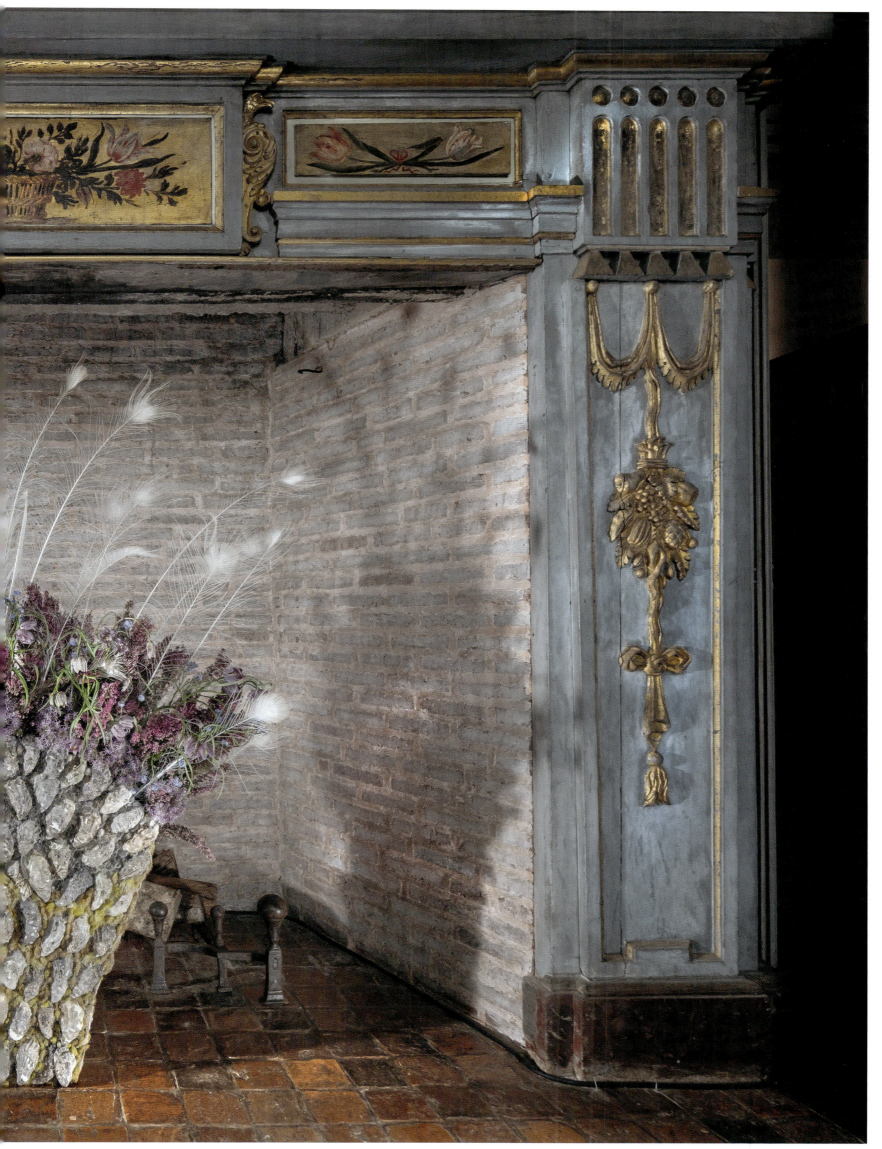

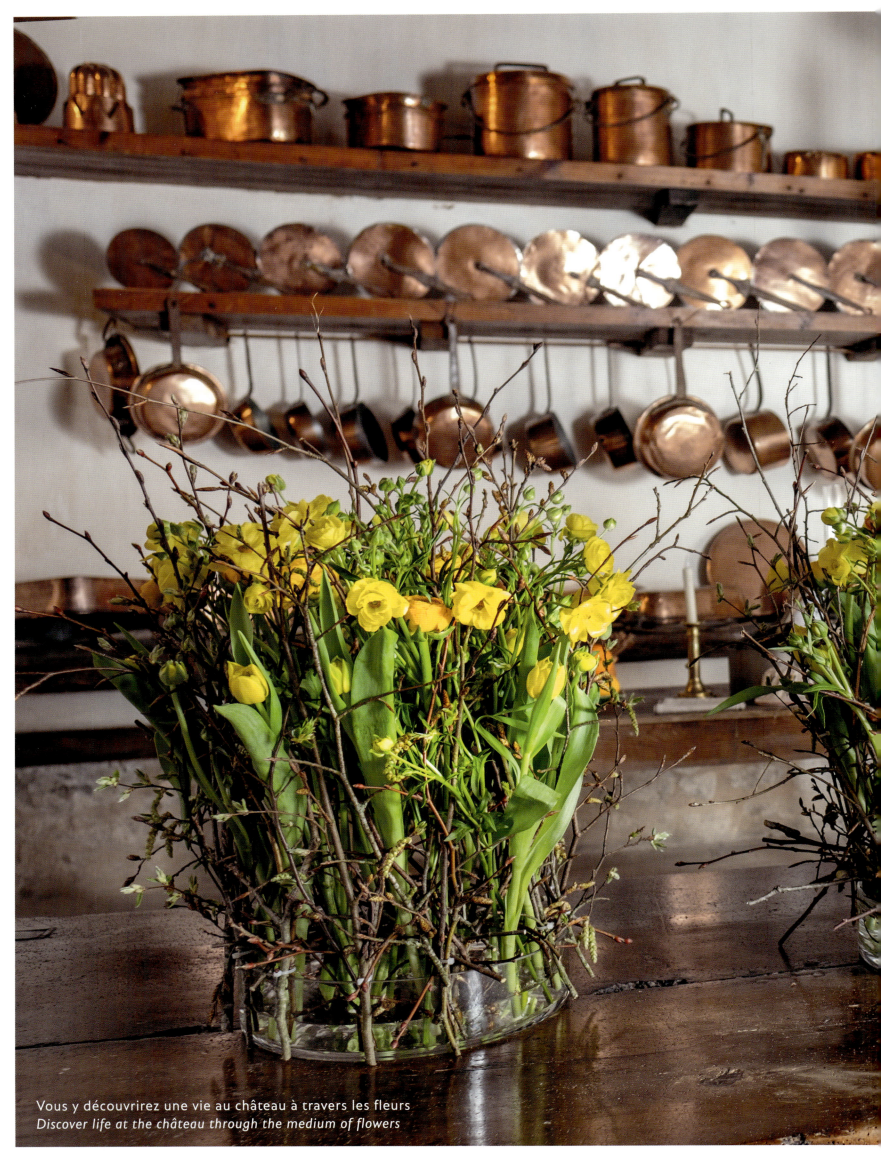

Vous y découvrirez une vie au château à travers les fleurs
Discover life at the château through the medium of flowers

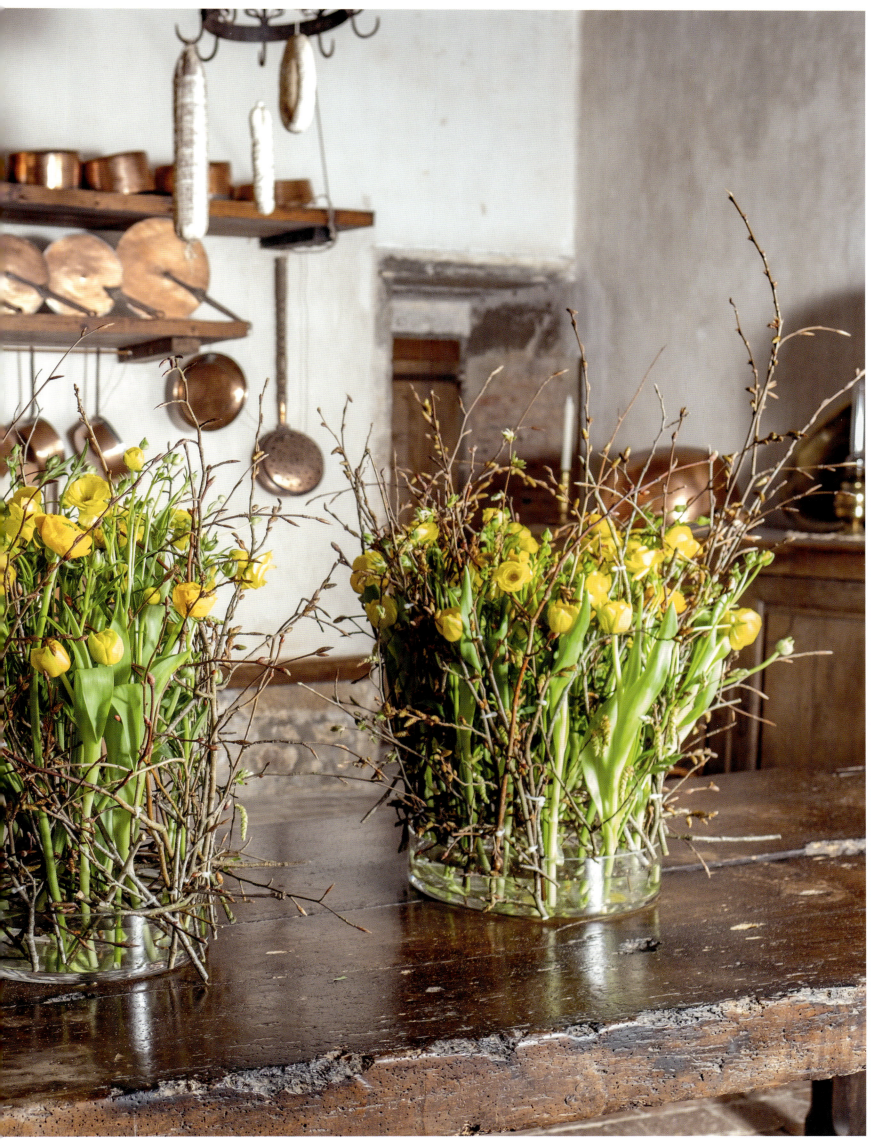

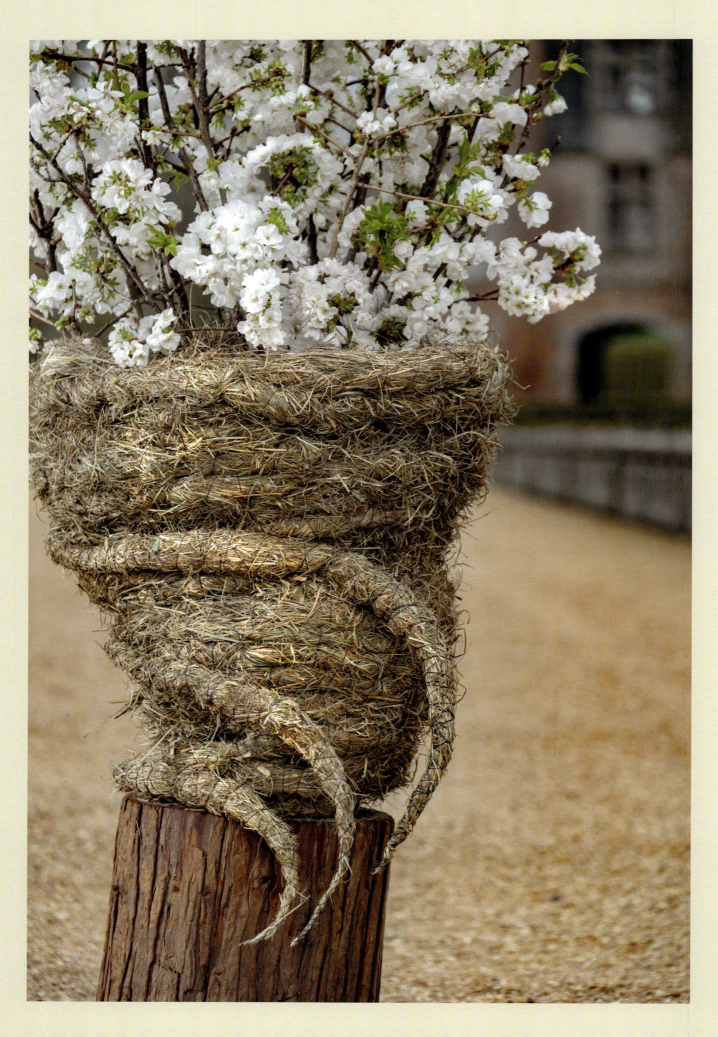

L'effervescence de foin laisse jaillir les pommiers devant le Châtelet de Carrouges
Apple blossoms are bursting from the hay in front of the Châtelet de Carrouges

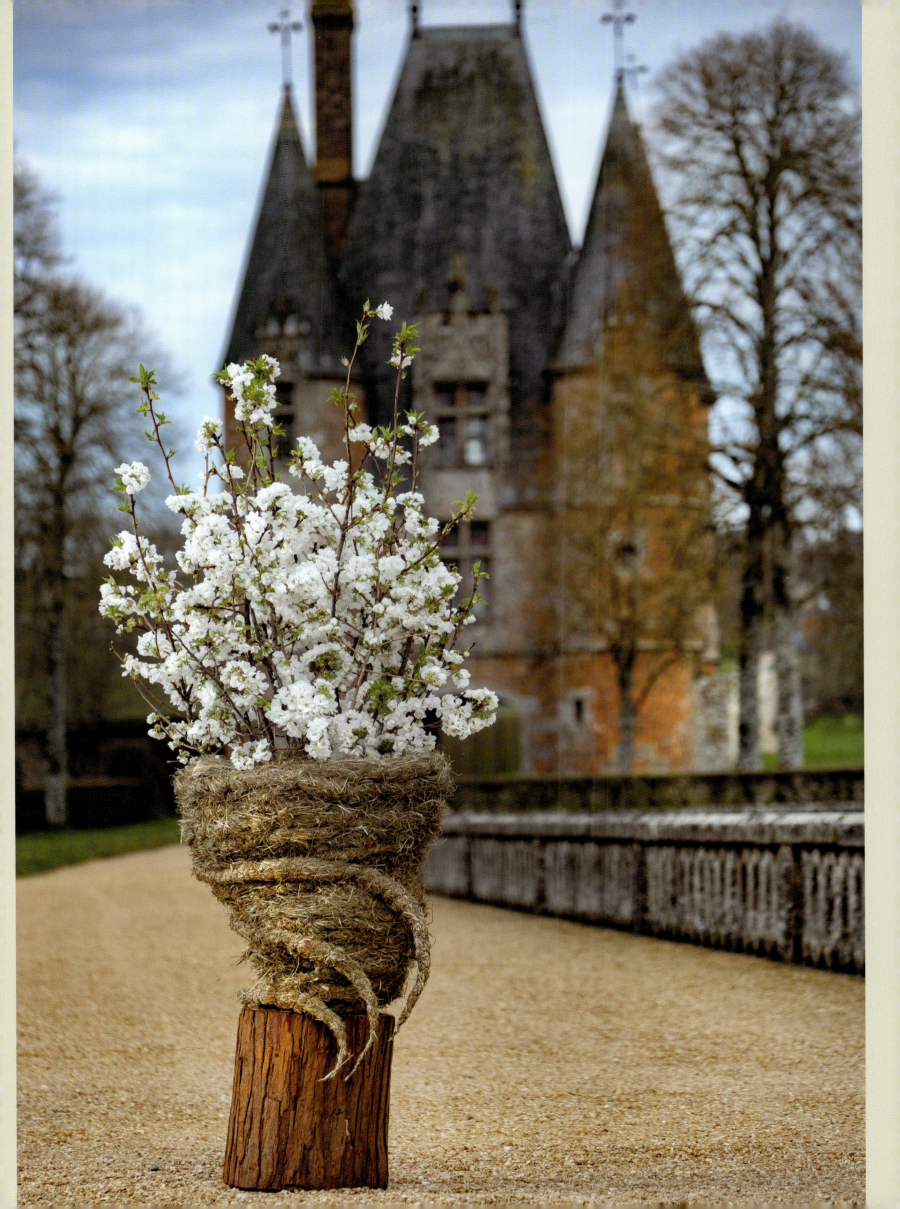

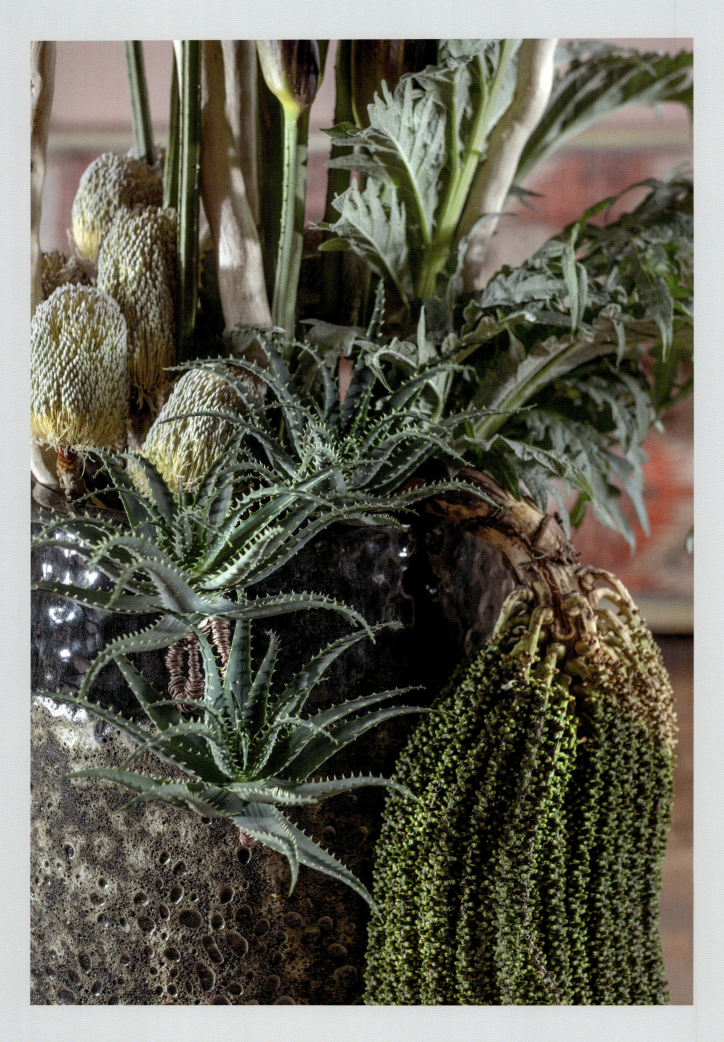

Une note d'exotisme prône dans un des salons
An exotic touch in one of the sitting rooms

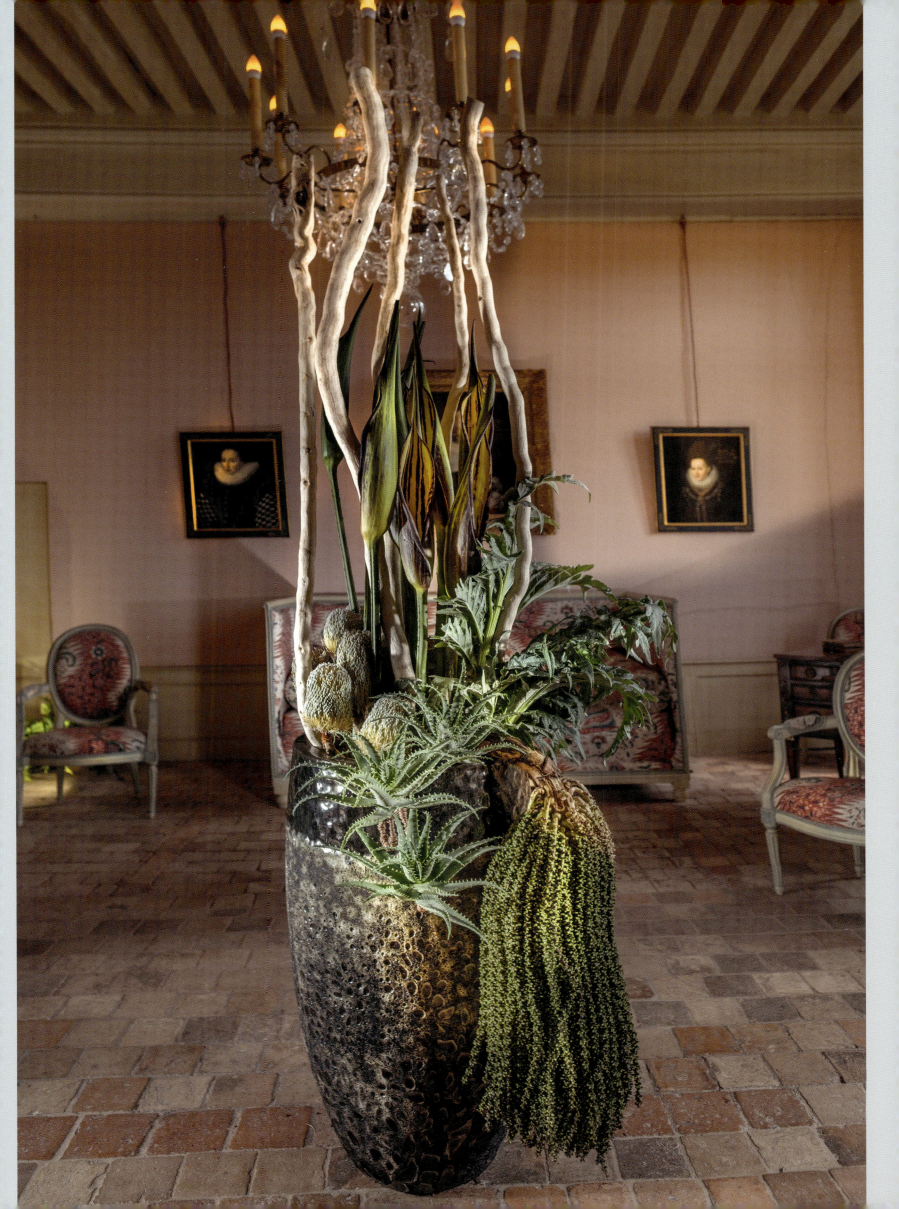

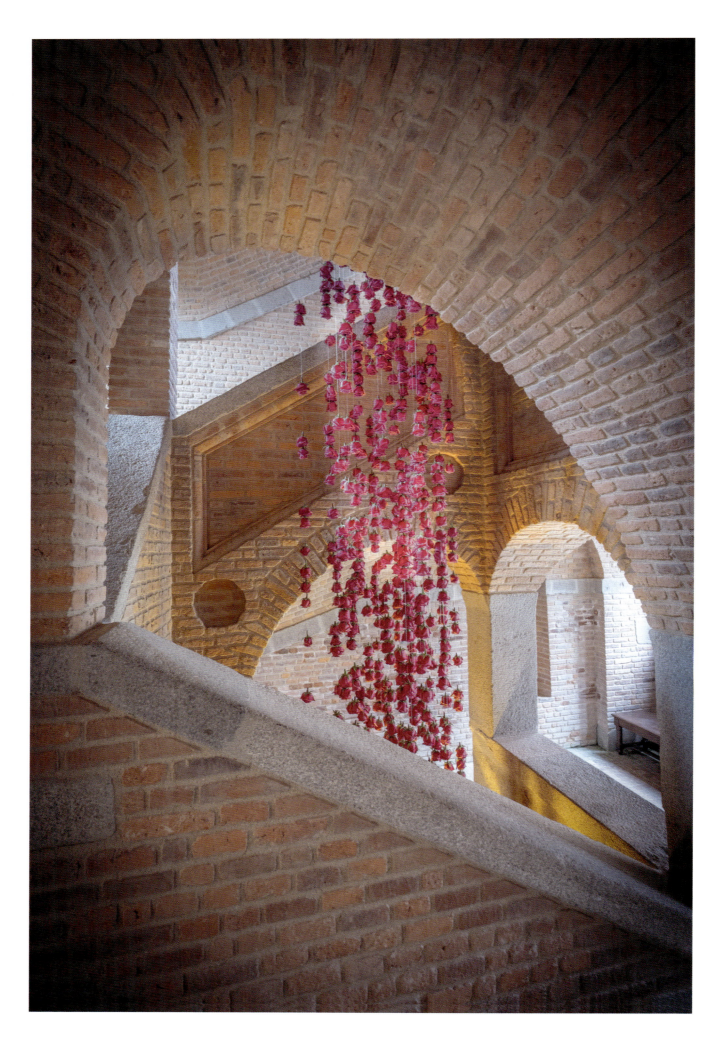

Pluie de roses dans le Grand Escalier
A shower of roses on the Grand Staircase

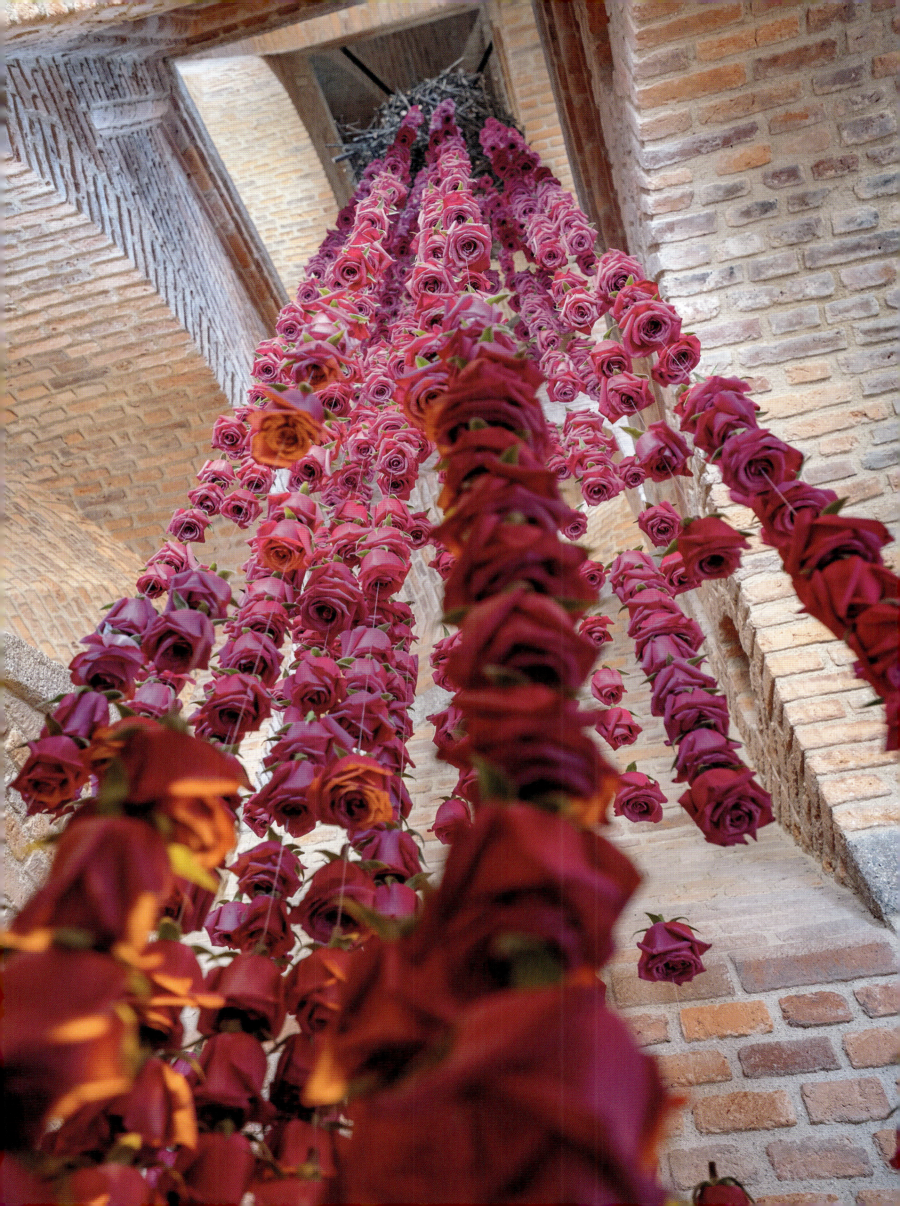

La Salle de Chasse et sa rare collection de vénerie
The Hunting Room and its rare collection of game animals

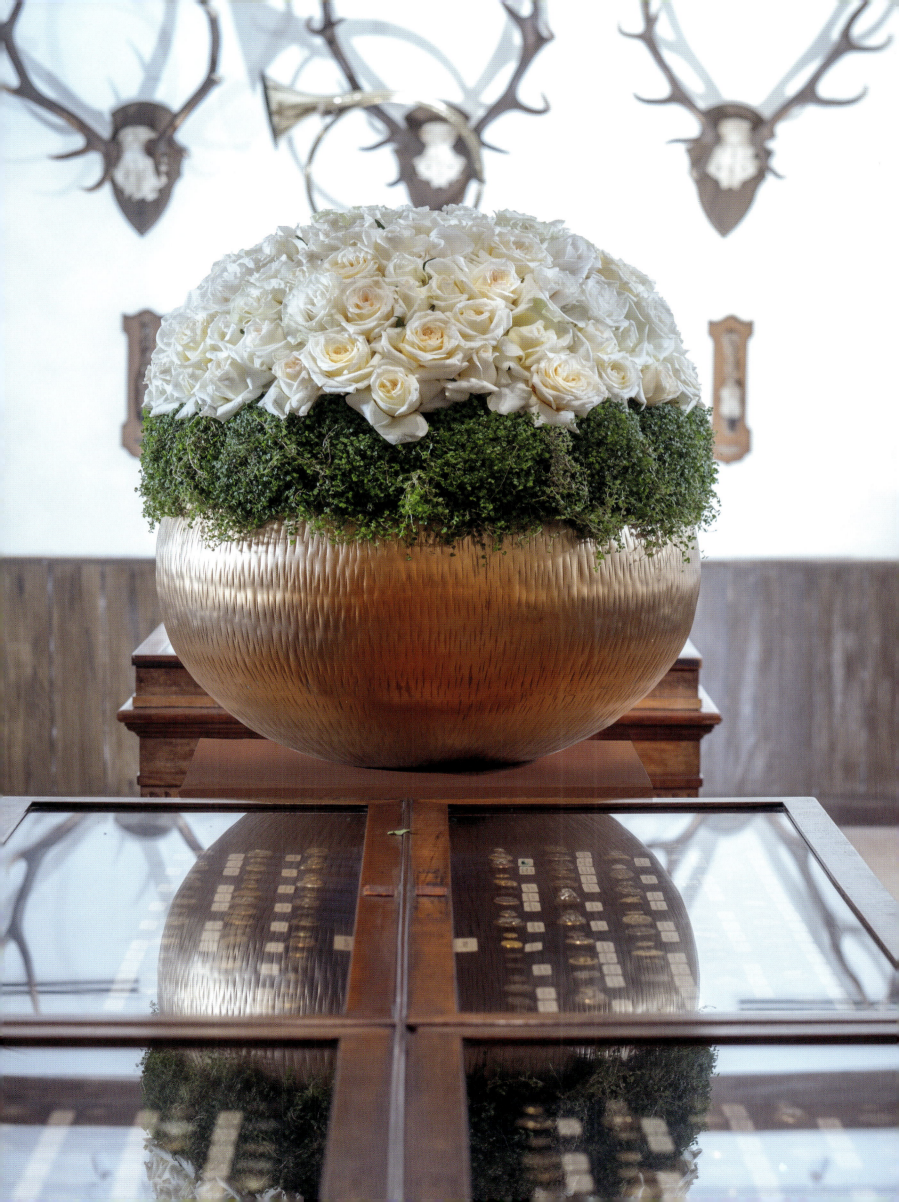

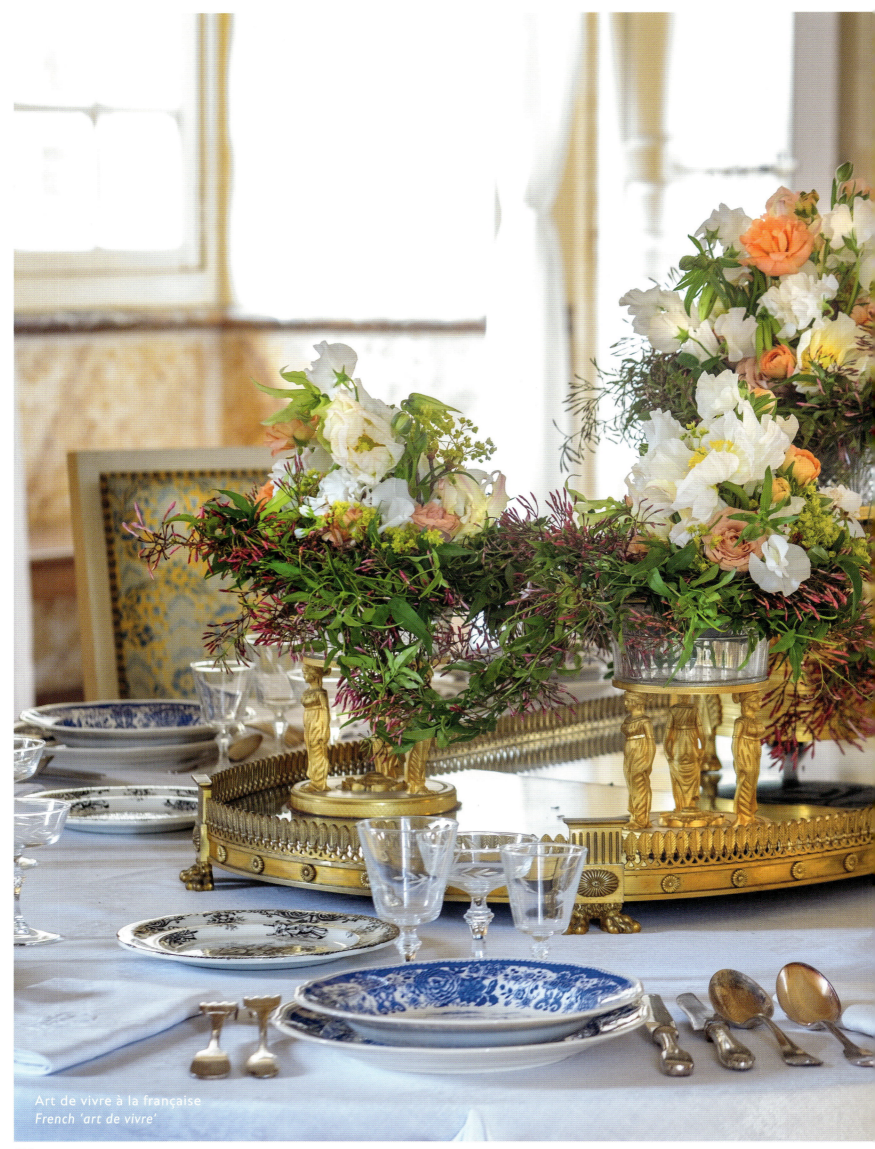

Art de vivre à la française
French 'art de vivre'

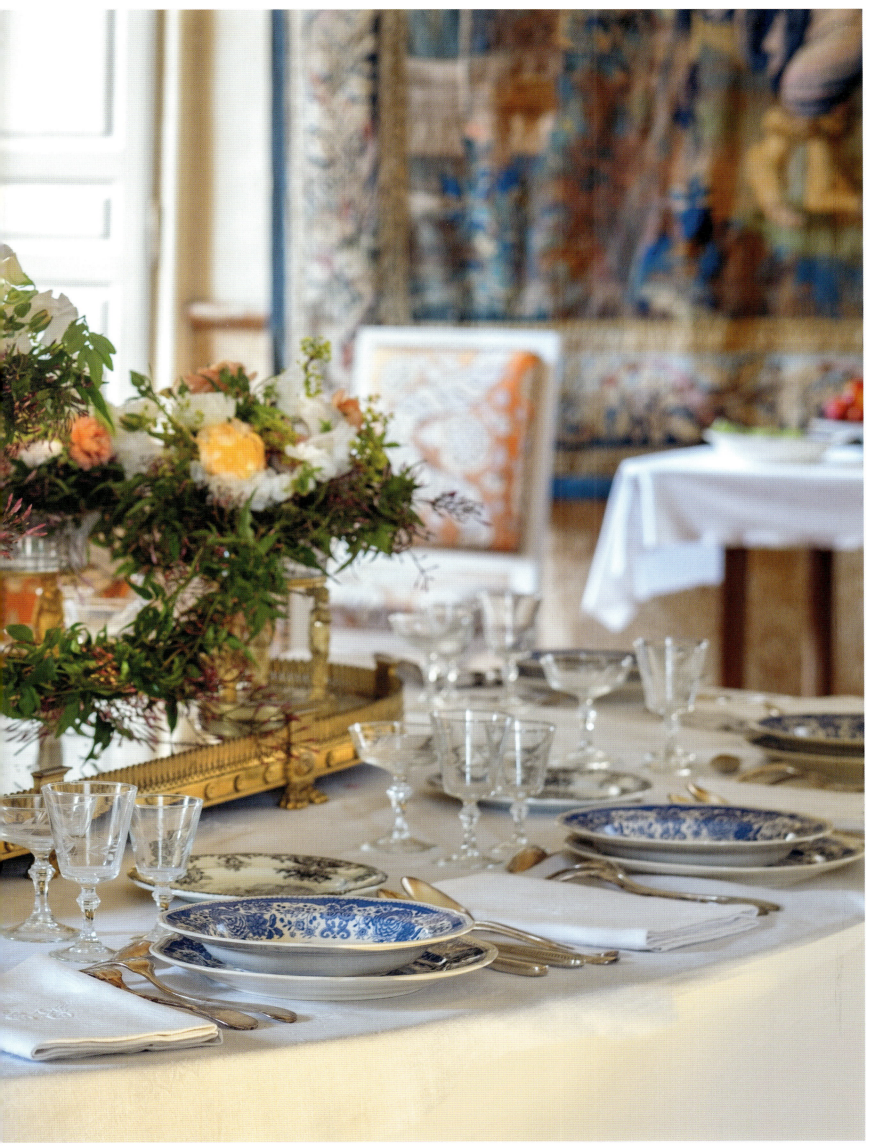

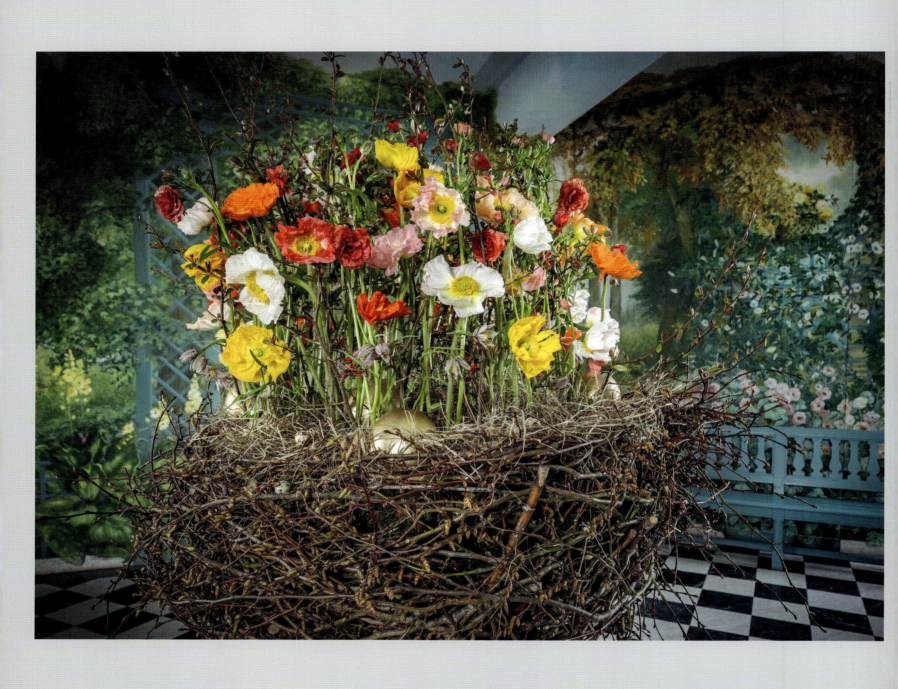

Nid de pavots dans cet espace dédié à la nature
A nest of poppies in this beautiful space devoted to nature

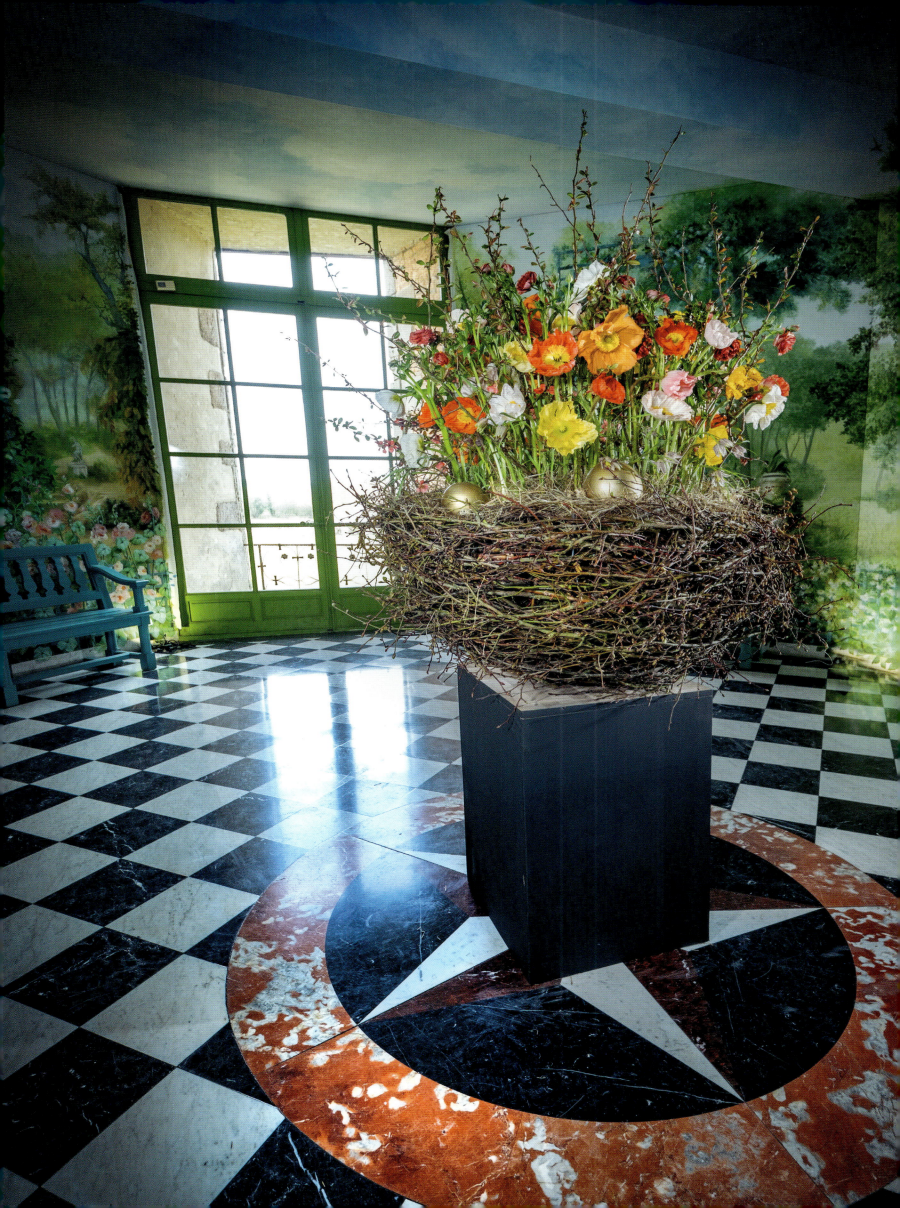

Lexique botanique
Botanical information

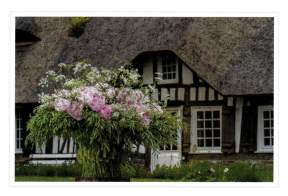

p. 10-11
Paeonia lactiflora, Daucus carota, Briza maxima, Hordeum murinum

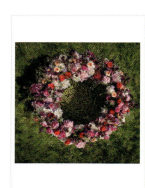

p. 12-13
Reynoutria japonica, Jasminum polyanthum, Paeonia lactiflora, Arum italicum, Rosa hybride, Lathyrus odoratus, Taraxacum sp, Avena fatua, Scabiosa caucasica, Hydrangea macrophylla, Myosotis hybride

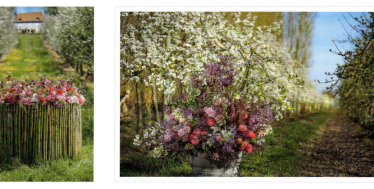

p. 14-15
Malus baccata, Rosa hybride, Fritillaria persica, Allium giganteum, Syringa vulgaris, Clematis diversifolia, Eucalyptus diversifolia, Erica arborea

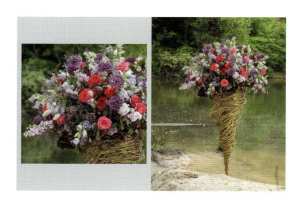

p. 16-17
Rosa hybride, Allium giganteum, Dianthus barbatus, Campanula medium, Matthiola incana, Limonium sinensis, Lagurus ovatus, Fagus sylvatica

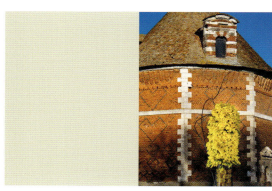

p. 18-19
Acacia dealbata, Citrus x limon, Actinidia hybride

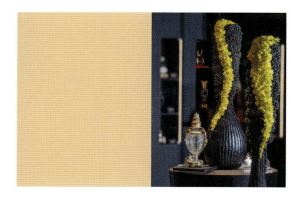

p. 20-21
Oncidium hybride, Hedera helix

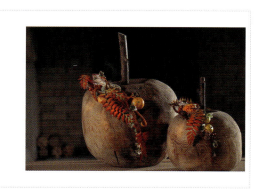

p. 22-23
Heliconia pendula, Viburnum opulus, Anthurium andreanum, Citrofurtunella macrocarpa, Allium siculum, Eryngium planum

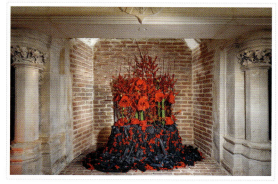

p. 24-25
Hippeastrum hybride, Ilex aquifolium, Jatropha podagrica, Rosa hybride, Cornus alba

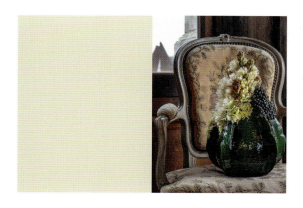

p. 26-27
Polianthes tuberosa, Hedera helix, Dianthus caryophyllus

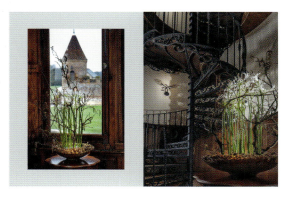
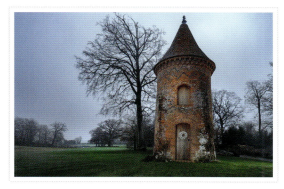
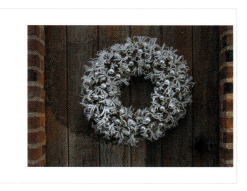

p. 28-29
Nerine bowdenii, Corylus avellana, Anethum graveolens, Lens culinaris

p. 30-31
Nerine bowdenii, Eryngium planum, Hyacinthus orientalis

p. 32-33
Nerine bowdenii, Eryngium planum, Hyacinthus orientalis

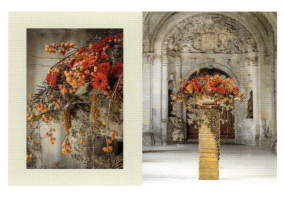
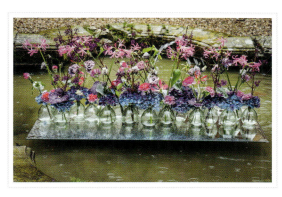

p. 34-35
Gerbera jamesonii, Rosa hybride, Malus hybride, Amaranthus caudatus, Clematis vitalba, Hydrangea macrophylla, Liquidambar styraciflua, Dahlia hybride, Sambucus nigra 'Black Lace'

p. 36-37
Nerine bowdenii, Callicarpa bondinieri, Eustoma russelianum, Gloriosa rothschildiana, Dianthus caryophyllus, Rosa hybride, Hydrangea macrophylla, Vanda hybride, Cineraria maritima

p. 38-39
Malus baccata, Miscanthus sinensis

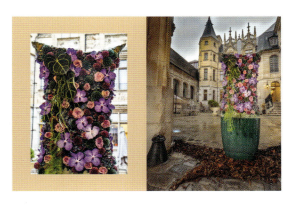
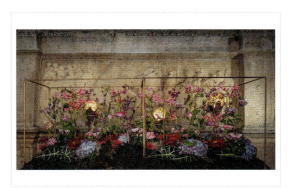
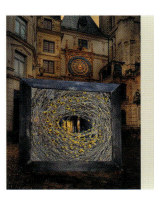

p. 40-41
Vanda hybride, Rosa hybride, Anthurium clarinervium, Rhipsalis hybride, Hydrangea macrophylla, Stachys byzantina, Echinops ritro, Allium sphaerocephalon

p. 42-43
Hydrangea macrophylla, Rosa hybride, Nerine bowdenii, Callicarpa bodinieri, Dianthus caryophyllus, Cyclamen persica, Clematis diversifolia, Clematis vitalba, Alocasia sanderiana, Dahlia hybride, Chrysanthemum hybride, Gloriosa rotschildiana

p. 44-45
Viola wittrockiana, Craspedia globosa, Miscanthus sinensis, Rosa hybride

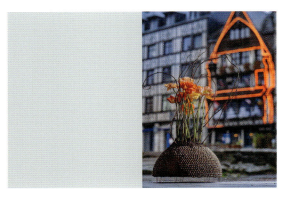
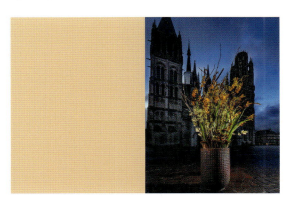
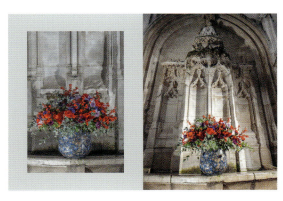

p. 46-47
Papaver nudicaule, Quercus sp, Actinidia hybride, Coffea arabica

p. 48-49
Hamamelis japonica, Crocosmia hybride, Salix sachalinensis, Echinacea purpurea, Vanda hybride, Magnolia grandiflora

p. 50-51
Anemone coronaria, Eucalyptus cinerea, Ilex aquifolium, Hyacinthus orientalis, Viola odorata, Hippeastrum hybride, Rosa hybride

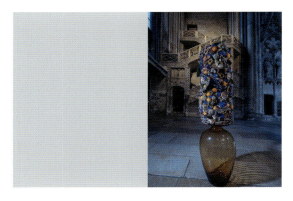

p. 52-53
Citrus x sinensis, Pinus sylvestris, Hyacinthus orientalis, Helianthus annuus, Syngonium podophyllum, Hydrangea macrophylla, Vitis vinifera

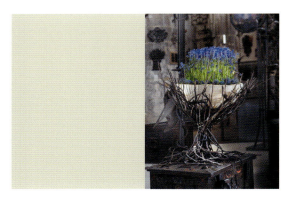

p. 54-55
Muscari armeniacum, Myosotis arvensis, Eryngium planum, Malus hybride, Calamus rotang

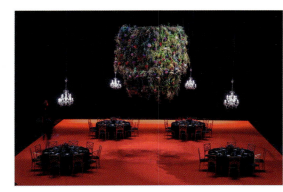

p. 56-57
Asparagus setaceus, Hydrangea macrophylla, Danae racemosa, Paeonia lactiflora, Limonium sinsensis, Cotinus coggygria

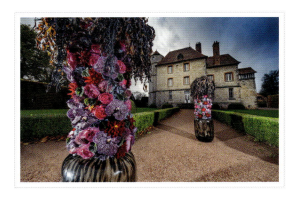

p. 58-59
Vanda hybride, Rosa hybride 'Piaget', Allium hybride, Dahlia hybride, Peperomia caperata 'Moon Valley', Hydrangea macrophylla, Fucus vesiculosus

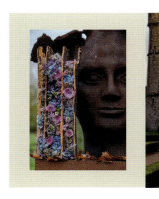

p. 60-61
Rosa hybride, Hydrangea macrophylla, Calluna vulgaris, Clematis vitalba, Limonium sinensis, Quercus suber

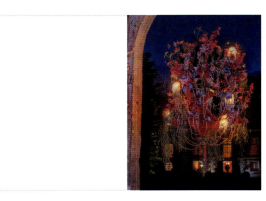

p. 62-63
Vanda hybride, Nerine bowdenii, Rhipsalis hybride, Gloriosa rotschildiana, Dianthus caryophyllus, Eustoma russelianum, Rosa hybride, Rosa hybride, Dendrobium hybride, Clematis vitalba

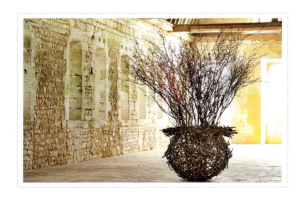

p. 64-65
Malus hybride, Prunus triloba

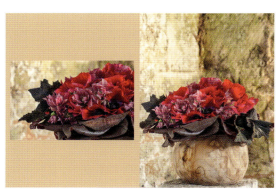

p. 66-67
Anemone, Helleborus, Bergenia, Begonia

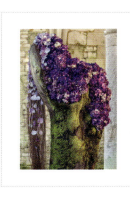

p. 68-69
Quercus sp., Hydrangea macrophylla, Anemone coronaria, Ficus sp.

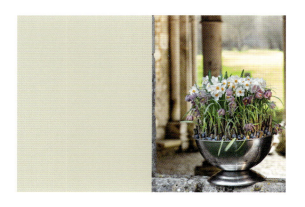

p. 70-71
Fritillaria meleagris, Narcissus hybride, Myrtillus sp Malus sp.

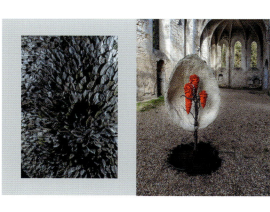

p. 72-73
Salix cinerea, Elaeagnus x ebbingei, Rosa hybride, Ceropegia woodii

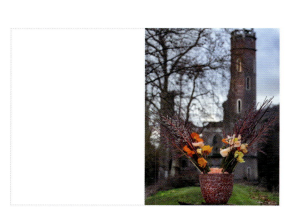

p. 74-75
Papaver nudicaule, Dianthus caryophyllus, Aechmea hybride, Cornus alba

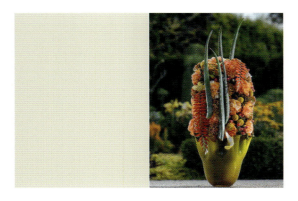 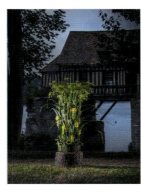 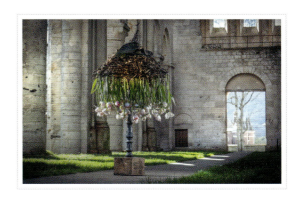

p. 76-77
Heliconia pendula, Aloe vera, Craspedia globosa, Dianthus caryophyllus, Hypericum hybride, Hydrangea macrophylla, Citrus x limon

p. 78-79
Anethum graveolens, Curcuma alismatifolia, Helianthus annuus, Reynoutria japonica, Allium hybride, Miscanthus sp

p. 80-81
Tulipa hybride 'Angélique', Malus hybride, Colocasia hybride

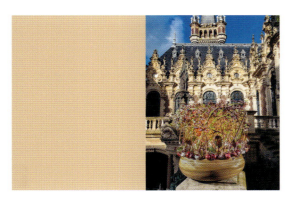 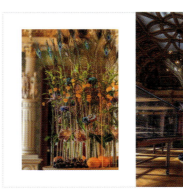 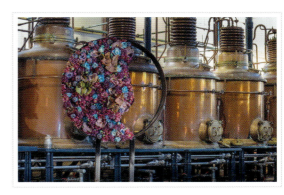

p. 82-83
Allium cepa, Allium sativum, Fritillaria persica, Begonia 'Ferox', Actinidia hybride, Leucobryum glaucum

p. 84-85
Sandersaunia aurantiaca, Eustoma russelianum, Dianthus caryophyllus, Tulipa hybride, Vanda hybride, Clematis diversifolia, Syngonium podophyllum, Vitis vinifera, Citrus sinensis

p. 86-87
Vanda hybride, Syngonium podophyllum, Dianthus caryophyllus, Eustoma russelianum, Helleborus orientalis

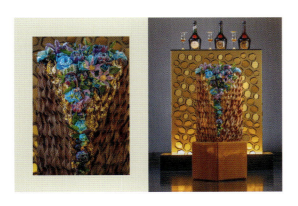 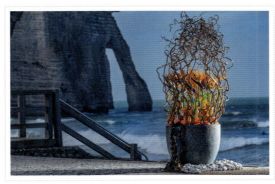 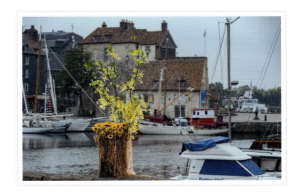

p. 88-89
Tulipa, Lysianthus, Myrtillus, Dianthus caryophyllus, Vanda, Clematis, Magnolia grandiflora

p. 90-91
Corylus avellana 'Contorta', Strelitzia reginae, Sandersonia aurantiaca, Zingiber zerumbet, Dianthus caryophyllus, Fucus vesiculosus

p. 92-93
Helianthus annuus, Laburnum anagyroides

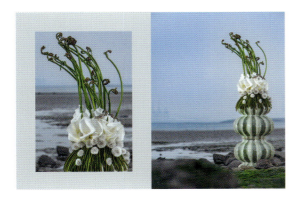 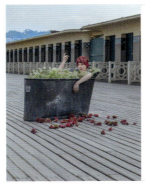 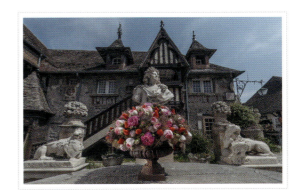

p. 94-95
Pteridium aquilinum, Zantedeschia aethiopica, Taraxacum sp

p. 96-97
Hydrangea macrophylla, Daucus carota, Rhododendron japonicum

p. 98-99
Fragaria sp, Rosa sp, Rhus cotinus coggygria

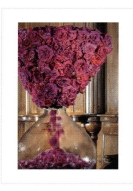 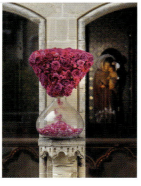
p. 100-101
Rosa hybride 'Purple Lodge'

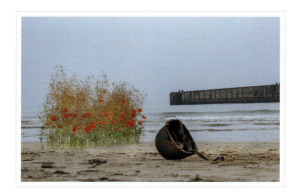
p. 102-103
Papaver orientalis, Avena fatua

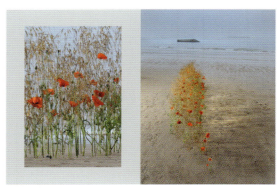
p. 104-105
Papaver orientalis, Avena fatua

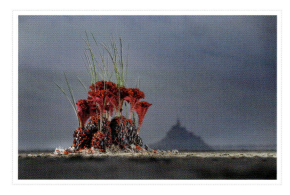
p. 106-107
Celosia cristata, Carex pendula, Viburnum opulus

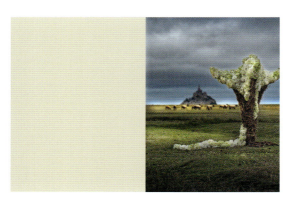
p. 108-109
Hydrangea macrophylla, foin/dried grasses

p. 110-111
Helianthus annuus, Lilium longiflorum, Rosa sp, Rubus fruticosus, Trachelospermum jasminoides

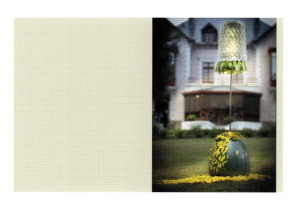
p. 112-113
Helianthus annuus, Lilium longiflorum, Stachys byzantina

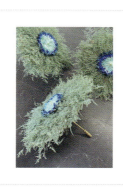 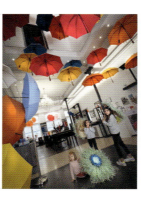
p. 114-115
Limonium sinensis, Dianthus caryophyllus, Chrysanthemum hybride, Asparagus plumosus

p. 116-117
Fritillaria imperialis, Fritillaria pintade, Gloriosa rotschildiana, Anemone hupehensis, Malus baccata

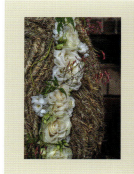 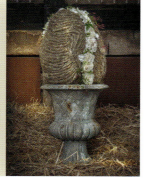
p. 118-119
Malus baccata, Jasminum polyanthum, Eustoma russelianum, Rosa hybride, Hypnum cupressiforme

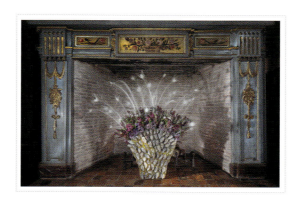
p. 120-121
Allium giganteum, Myosotis hybride, Fritillaria meleagris, Erica cinerea, Salix cinerea

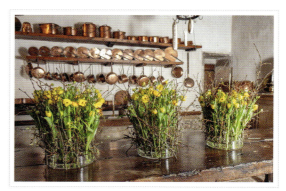
p. 122-123
Anemone hupehensis, Tulipa hybride, Ranunculus asiaticus, Carpinus betulus

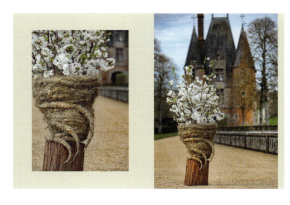

p. 124-125
Malus hybride, foin tressée/braided dried grass

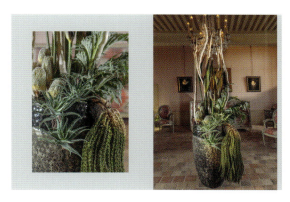

p. 126-127
Caryota mitis, Banksia sp., Aloe humilis

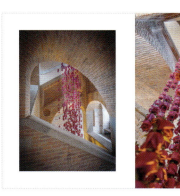

p. 128-129
Rosa hybride, Malus hybride

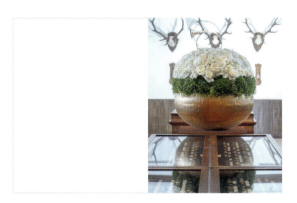

p. 130-131
Rosa hybride 'Sorbet', Soleirolia soleirolii

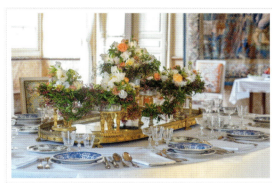

p. 132-133
Jasminum polyantum, Lathyrus odoratus, Papaver nudicaule, Anemone hupehensis

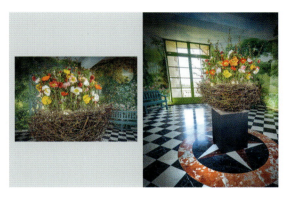

p. 134-135
Papaver nudicaule, Anemone hupehensis, Prunus triloba, Fritillaria meleagris, Cornus sp., Betula pendula

L'équipe
The team

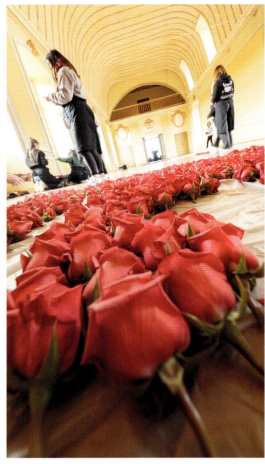
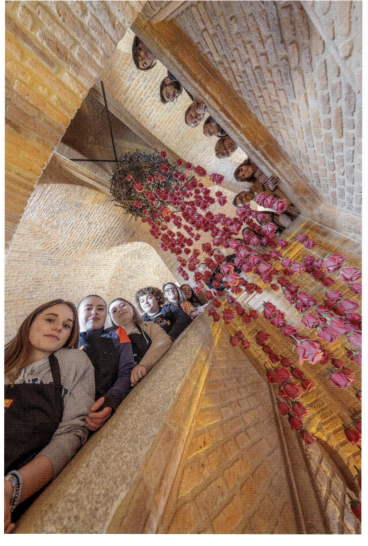

Remerciements
Acknowledgments

Merci pour votre accueil,
Maison Berger, Martine, la Cidrerie des Hauts-Vents, Frank et Chrislaure, Rick et Corinne, les moines de l'Abbaye du Bec-Hellouin, Mr Hubert, Aurélie et Gaëtan Laurent du Château de Tilly, le diocèse de Rouen, le Musée de la Ferronnerie, l'Abbaye de Jumièges, l'Hôtel de Bourgtheroulde, la maison Erisay réception, le Château de Vascœuil, le Château de Bonnemare, l'abbaye de Fontaine-Guérard, le Musée des Impressionnismes de Giverny, le Palais de la Bénédictine, la Tapisserie de Bayeux, les Jardins du Musée de Christian Dior, la boutique officielle des Parapluies de Cherbourg, le Haras du Pin et Le Château de Carrouges.

Merci aux élèves du CFA du Val-de-Reuil et à leur professeur Delphine pour leur participation.

Merci à mes fournisseurs, Christophe, la Société Sodif, Thierry de Fleurs d'Ange, le Comptoir des Fleuristes.

Merci aux Départements de l'Eure et de la Seine-Maritime, la CREA, M. Vincent Martin, la ville de Granville.

Les personnes sans qui ce livre n'existerait pas : Pierre, Annie et Mickaël, Noah, Romain, Françoise, Bernard, Johann et Laura, Cathy, Catherine C., Liam, mon photographe Jean-François et Nathalie, mon équipe Lola, Kandy et Elouane.

Merci à ma femme d'être là, chaque jour auprès de moi, tu es ma source d'inspiration...
Mes enfants... Margaux, Clémence et Victoria, mon héritage pour vous.

Thank you for the warm welcome:
Maison Berger, Martine, the Cidrerie des Hauts-Vents, Frank and Chrislaure, Rick and Corinne, the monks of the Abbaye du Bec-Hellouin, Mr Hubert, Aurélie and Gaëtan Laurent of the Château de Tilly, the diocese of Rouen, the Musée de la Ferronerie, the Abbaye de Jumièges, the Hôtel de Bourgtheroulde, the reception of Erisay House, the Château de Vascoeuil, the Château de Bonnemare, the Abbey of Fontaine-Guérard, the Musée des Impressionnismes in Giverny, the Bénédictine Palace, the Bayeux Tapestry, the gardens of the Christian Dior Museum, the official Cherbourg umbrella shop, Haras du Pin stud farm and the Château de Carrouges.

Thank you to the students of the CFA in Val-de-Reuil and their teacher Delphine for their participation.

Thank you to my suppliers, Christophe, Sodif, Thierry de Fleurs d'Ange, le Comptoir des Fleuristes.

Thank you to the departments of Eure and Seine Maritime, the CREA, Mr Vincent Martin, the town of Granville.

The people without whom this book would not exist: Pierre, Annie and Mickaël, Noah, Romain, Françoise, Bernard, Johann and Laura, Cathy, Catherine C, Liam, my photographer Jean François and Nathalie, my team Lola, Kandy and Elouane.

Thank you to my wife, for being with me every day, you are my source of inspiration.
My children Margaux, Clémence and Victoria, this is my legacy to you.

Cédric

Compositions florales / *Floral designs*
Cédric Deshayes
artetvégetal.fr

Textes / *Texts*
Catherine Contrault (lexique botanique)
Cédric Deshayes
Charlotte Deshayes
Pierre Henry
Catherine Lambert

Photographies / *Photography*
Jean François Lange
langejeanfrançois.com

Coordination éditoriale / *Co-ordination*
Charlotte Deshayes
Karel Puype

Mise en page / *Layout*
www.groupvandamme.eu

Edité par / *Published by*
Stichting Kunstboek bv
www.stichtingkunstboek.com

Printed in the EU

ISBN 978-90-5856-714-7
D/2023/6407/19
NUR 421

Tous droits réservés. Toute reproduction ou adaptation faite sans le consentement de l'éditeur, de l'auteur ou de ses ayants droit est illicite.

All rights reserved. No part of this book may be reproduced, stored in a database or retrieval system without the written permission of the publisher, the author or his right holders.

© Stichting Kunstboek bv, 2023